中國書法簡論

潘伯鷹/著

上海人民美術出版社

图书在版编目（ＣＩＰ）数据

中国书法简论／潘伯鹰著．－上海：上海人民美术出版社，2017.5（2019.4重印）
（民国书法名家艺丛）
ISBN 978－7－5586－0301－3

Ⅰ.①中...　Ⅱ.①潘...　Ⅲ.①汉字－书法－中国　Ⅳ.①J292.1

中国版本图书馆CIP数据核字（2017）第061082号

中国书法简论

著　　者：潘伯鹰
责任编辑：潘　毅
封面设计：张　瑛
技术编辑：史　湧
出版发行：上海人民美术出版社
　　　　　（上海长乐路672弄33号）
　　　　　邮编：200040　电话：021－54044520）
网　　址：www.shrmms.com
印　　刷：上海海红印刷有限公司
开　　本：787×1092　1/16　12.25印张
版　　次：2017年5月第1版
印　　次：2019年4月第2次
书　　号：ISBN 978－7－5586－0301－3
定　　价：68.00元

图一　1929 年与夫人何世珍、长女潘令徽
　　　　摄于安徽安庆
图二　在玄隐庐观赏碑帖
图三　潘伯鹰像

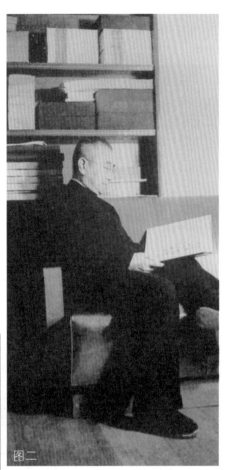

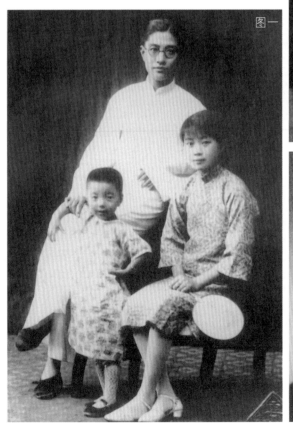

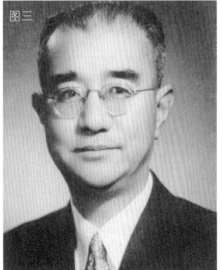

草书《道君题画诗帖》　潘伯鹰

正楷《临阴符经》　潘伯鹰

行草《欧阳修暮春书事诗轴》　潘伯鹰

楷书《临褚遂良房梁公碑》　潘伯鹰

目 录

中国书法简论　卷上

中国书法简论　卷下

（附）短论十篇

中国书法简论

卷上

一　引　论

多年以前，有许多喜欢研求书法的朋友嘱咐我写一本如何学习书法的书。我也想动笔试写，不过，屡次提起笔来，又放下了。放下笔的理由，却不一定是由于自己的不努力，而是有其他种种原因：

第一，写字的事，是一件需要实践的事。字是由"写"而进步的；书是由"读"而进步的。所以"写字"和"读书"它本身两个字，便已将秘诀明告我们了，也不需要再"谈"了。字不是"谈"得进步的，与其看一本"书法入门"，不如拿起笔学一张古法帖。当然，不谈就写，往往写到弯路上去。但只要人有志用功，久久不懈，走几段弯路是不可避免，也无须避免的，因为弯路之中也给我们很多教训，甚至引我们另开奇境。第二，自古及今爱谈书法的多半都不是第一流书家。例如清朝的包世臣几乎是一位谈书法的专家，他著了一部《艺舟双楫》的大书，后来又出来一位康有为，说得更多。他们的书在近代一般人中发生了极大影响，但他们的理论和方法，也有不少人提出不同的看法。我们知道，越是关于初教学的书，越需要谨慎正确。所以我不敢写，为的是自己所知甚少，怕的是万一有错。第三，中国谈书法的书，古今以来真也不少，有韵的，无韵的；分章节的，不分章节的；长的，短的；冒上王羲之、颜真卿的名字的，也有负责用自己姓名的数也数不清。这许多书，从古到今流传不已，各立一说，各自都说真传，如若要想将正确的书法原理建立起来，必须先将历代相传的千奇百怪的说法加以排比考核和扬弃。这样，才可以将千古以来关于书法上神秘的、依托的、"强不知以为知"的一切不可靠的言语摧陷廓清。但，谈何容易？这一大堆古代论书法的书籍，其中荒谬的固然不少，精华却也所在皆是。要考证，要选择，岂是短时期、少数人所能奏效？这一层先办不到，谈起书法来，总觉得碍手碍脚，所以还是不写的妥当。

但是有很多朋友仍责备我这种踟蹰不动的办法。他们以为谈是不妨的。当然，决不是说写字的事只要谈而不须写，写是一定要写，但如何写，必须先谈。因为这样，使得有志写的人，免得走许多弯路。与其从弯路中明白了，再回头走直路，不如一动就走直路。至于错误呢，无论什么专家，谈什么问题，不能说绝对一些小小错误都没有。有了，大家批评，错误就改正了。若是怕出错而不谈，那就根本又错了。

他们又根据写字需要实践的条件来鼓励我。他们说："纵然你自己以为知道得很少，但你在这里面也磨了四五十年的光阴，好歹谈些甜酸苦辣，也叫有志书法的青年同志们知道何处是直路，他们因此将你所走的弯路避开，一直向前跑去，岂不是一件好事？"并且书法在中国的艺术上，是最具有民族形式的一种，在现代发扬民族优良艺术传统和民族精神的时代，更有研究提倡的必要。更有一层重要之处，那就是说，我们中国现在还有不少人是用毛笔写字。单就这一点看来，毛笔使用的群众性可谓极大，因此也应该切实研究。因此试写这一本小书。在写以前，先定了如下的几层意思：

为了使得一般文化水平的人都可以看懂，文字力求简明，因此将一切引经据典的反复考证的理论都避免了。这里所说的话，只是一些经过了辩驳引证的结论。当然这所谓的结论只是我个人所信为是正确的。至于何以得到这些结论，何以相信其正确，如若细说，就不知要占去多少篇幅，反而使读者觉得头绪纷繁，因此在这本小书里不细谈了。

为了使得学习书法的人直接能够实践，这里注重简单地说明正确的执笔方法。关于历来的许多执笔方法，古今典籍，力避多征引，也不多辩驳。希望读者照这方法，诚实力行，久久自明其妙。这里虽然也说一些何以要用这方法的道理，不过单靠文字仍是不能十分有用。读者必须照这方法，实行，实行，最后还是实行，才能逐渐认识清楚。更希望读者不要看它简单而加以轻视，往往一切最复杂的学问最高原则都是简单的，而这简单的原则，却是多少人辛苦积累得来的。书法虽不是什么了不起的学问，也不例外。

为了使得学习的人能够从实用方面，先立下根基，这里所谈范围力求其小。这里所注重的，大体上只限于楷书及行草书。读者需知书法范围异常广大，从

行草楷书上溯还有篆隶，这是关于中国书法发展的历史源流方面的问题，包含极多，自当谈及，虽然不可太繁。即以行草楷三体而论，其中也千门万户，这本小书势不能——列举。学习的人胸襟务须开阔，目光务须远大，方不要以此一知半解，就以为书法原来不过如此。希望学习的人由此"积跬步以行万里"。因为书法的体格尽管千差万别各各不同，但用笔的原则却是一致的。学习的人掌握了这方法，上下今古地自去求索论证，方是一个善于学习的。

前文所说的摧陷廓清的工作，虽然在这本书中尚不能动手，但却决不再添造模糊影响的材料。这里所谈的都是可以了解的。这些言语都是老老实实从自己的实践里，和师友的印证里抽出来的。浅显尽管浅显，却都是可以实行的。但是，艺术上的造诣，好像游山一样。只有游得愈远而愈高的人，才在心目中自然深刻地领会到那些高远的境界究竟是些什么。这种领会是有程度的，逐渐增加的，程度不到，固然不能了解；即使到了，如若不善形容，也未能说出其中几分之几。涉于这一层的，言传较难。世间往往疏忽地名之曰"神秘"，实际上神秘并不存在。这本小书不计划谈到这样高远的境地，并且，也许著者的程度根本还不能到此境地，所以也不多谈了。

为了使读者在书法的方法上，即手写方面，得有认识，所以写第一部分的卷上。为了使读者在书法的欣赏上，即目观方面，得有认识，所以写第二部分卷下。实际上这两者是互相关联的。

以上是这本小书的一个轮廓。

二 "书画同源"与笔法

书法，详细说来，就是写字的方法。凡事皆有方法，打球、游水、射击、骑马、跳舞、溜冰、下棋、打拳，皆有方法。写字的方法正和这些方法相仿，是一种扼要制胜的技巧。掌握了这种技巧，做起来容易成功些。

当然，说书法是和打球、打拳等等方法相仿，不是说完全相似。写字自有写字的种种特殊条件，和其他不同。不过有一点相同的，即是同为对这种事情扼要制胜的技巧。这一观念很重要，换言之，书法并非什么了不起的大学问。在以前，许多有学问的人把书法也说成一种了不起的学问。因之说出许多奇怪玄妙的言语，传出许多怪诞的故事。由于这样，许多人想学习写字，却吓得不敢写了。

不过，我们也不要看轻了这种方法。因为它需要长久专精的学习才能做得好。古人有句话，"技进乎道"，"道"就是原则的意思。一种技巧练习得纯熟极了，自能出神入化。例如杂技团的演员，都各有其最纯熟的技巧。人们看到这种出神入化的技巧，因而联想到推论到更大方面的原则上去，或是这个演员由他所熟练的特殊技艺，而领会到更大方面的原则上去，这就可以叫做"技进乎道"。写字也不例外。我们现在姑且不再谈远了，我们只从它本身先谈起来。

我们所谈的是中国书法。谈中国书法，首先就要谈到"书画同源"。

怎么见得书画同源呢？原来世界各民族的文字，不外两个系统：一个是从声的，一个是从形的。我们中国的文字是从形而成的，所以又叫"象形文字"。这种象形文字的"形"，实际上就是一种图画。我们的先民用简单的线条将所看见的东西描下来，成为一个个的小画。这些写实的画逐渐改变增加而成为其他更富有意义的画。这些写实的画，便是象形字，而其他的便是"会意"、"指事"等等的字。所以我们中国的字都是一个个独立的。因而变到后来，就被叫

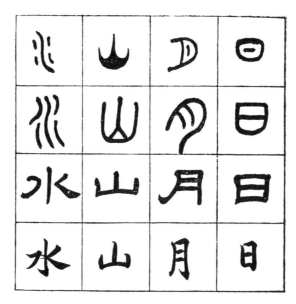

汉字的演变

做方块字。这"方块"字和"画"的确是同源的，分不开的。直至今日，世界各民族的图画，虽然有少数例外，取了圆形或其他形式，但大体上仍都是"方块"的。即使我们中国的"手卷"也仍然是扩充的方块。

上面一张表上的四排"日""月""山""水"四字，是一幅不精密的字样。但即使是这样不精密的字样也能举以为例，来说明我们古代文字和现代文字的嬗变痕迹。在这种痕迹中，我们很容易地看出古代字形与现代字形的近似之处。而这些古代的字，就都是从图画里渐渐蜕化来的。这就是书画同源的一点简单的史实，这一史实对于我们书法学习的基本观念上异常重要。

这个要点，可以从两方面来说：我们中国的画和字既然同出一源，而这个同源的画和字又都是同以线条为表现方法的。中国的画，到了后代虽然演变出了许多方法，有渲染、没骨等等，但主要的，始终仍依靠原有的线条表现。中国的字是从这些图画的线条中演变、简化而成。因之，历代以来线条上的同源共命，是书画一体的唯一因素，这是一方面。由于书画全部以线条为同源，当然，其一部的"书"，也是以线条为同源。尽管古文、小篆、隶、章草、楷、行、大草等体格各自不同，而都依靠线条表现却无不同。因此才有笔法之可言，因此才可以说掌握了笔法，就可以应用到各种体格的字。这又是一方面。

　　这就是笔法通于书画的论据。这也就是笔法通于各种书体的论据。因此，除非我们不学习写中国字，若要学习，便必须从笔法入手。所谓笔法，当然是指的写中国字的笔法。这句话，初听似乎累赘，实则大有道理。因为写中国字是用的一种毛笔，这种笔法只有对于用毛笔写中国字才是最正确的方法。若是用这种方法，拿起钢笔来写外国字或写中国字，都是一样的不正确。这种毛笔，西洋人叫做刷子。他们作画也是用的毛笔，也叫刷子。不过他们的那种作画毛笔，远不如我们的精致，至少是他们的毛笔只能用于水彩画和油画，决不宜于中国的书画。所以我们中国书法的笔法，的确是一种专用的适宜的方法。而他们写横行洋字的钢笔，不但不适宜于写中国字，并且不适宜于画水彩和油画。由此，我们对于笔法的观念可以更加明确了。

　　此外中国人用毛笔写字，是用右手执笔的。所谓笔法，只有对这种方式才完全正确。这一点是次等的重要。在中国，有些书画家偶然因为右臂残废了，勉强用左手写字作画，逐渐也能运用自然，例如清朝的高凤翰便是其中的一位。但这是例外。这种方法应用到左手上来，虽然也有效，虽然有时反而会出一些"奇趣"，但严格讲来，是打了折扣的，不能说完全正确。还有一些好奇的人，用牙齿咬了笔写字，甚至用脚趾夹了笔写字。由于人体部位和视点的改变，所谓笔法，在这种场合之下，断然是不灵的。这些都是不正确的。

　　为什么我们喜爱中国的毛笔写字呢？这是因为我们的毛笔富于弹性，伸缩的幅度极大，最便于适用在线条上的缘故。字的成形，依靠点画，即是依靠线条（点，差不多可以说是线的收缩，所以仍属于线条之内）。而线条的变化即以字形美而从出。换言之，字

《苦笋帖》　唐　怀素

7

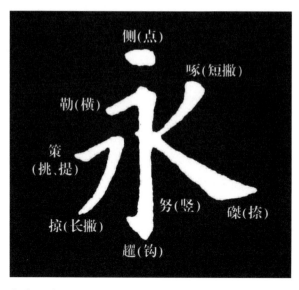

永字八法

的生命和精采、字的艺术性就托赖在这上面。所以愈有弹性的笔，愈能适用于线条的变化。这种毛笔的性能，恰好能愉快地完成这种任务。唐朝吴道子画佛像，佛顶圆光一挥而就。僧怀素写草书自叙如惊蛇走虺。乃至某画家画一枝荷柄，一笔向下，一笔向上，顷刻相接犹如一笔。当然，由于他们的艺术造诣纯熟方能到此地步。但若非手中有一支好笔，刚柔适中，挥运如意，又哪能如此顺利呢？关于笔的一层，以后还要说。现在再谈笔法的综合与分析。

为什么我们要从笔法的综合上来讲呢？因为，前面我们已经说过，由于书画都同源于线条，所以才有用笔之可言。为的是要把线条弄好，就必须考究笔法。将所有的中国字仔细研究归纳，便发现这些字的组织，无论形式怎样千变万化，但其用以组织的成分，却不外乎几种长长短短的笔画。我们用了归纳的方法，将这些笔画综合了起来，千变万化便成为各种各样的字形。

这些归纳出来的笔画，可以用一个"永"字作代表。在永字里分析出这一个字包含了八种笔画。这就叫做"永字八法"。这种方法，传下来已经很久了。有的人说，这方法是后汉的崔瑗、张芝传下来的。后来又传给了魏钟繇和晋王羲之。又有人说这是一种秘传，直到隋朝的和尚智永，才传授给了虞世南。由虞世南才广泛地传出来。又有人说，唐朝的李阳冰曾经特别称赞这方法。他说，王羲之曾经用十五年的光阴，专求永字。为的是永字"备八法之势，能通一切字"。这些传说的可靠性如何，很难考证。但这永字八法，的确流传下来很长远了，并且它的方法，的确扼要地概括了一切字的笔法。我们分析中国字的成分，还须遵守它。在以前，对于一个善于书法的人，称之为"研精八法"，就是由此

而来的。这"八法"所说的笔画,各有一个特殊的名称。现在顺序分析排列于后。

1. `丶` 起笔的点名叫"侧"。

2. `一` 次笔的横名叫"勒"。

3. `亅` 三笔的直名叫"努"。

4. `亅` 四笔的钩名叫"趯"。

5. `一` 五笔左边向上挑名叫"策"

6. `丿` 六笔左边向下撇名叫"掠"。

7. `永` 七笔右边上面向下劈名叫"啄"。

8. `永` 八笔右边下面向下捺名叫"磔"。

我们若是仔细严格再分,当然还可以找出这"八法"的不完备性。譬如说所谓"趯"的钩,是向左钩的。但另一种钩,却是向右钩,例如"戈"字。所以这一种右钩是出了格的,因之有些人对这种右钩就叫它作"戈"。古代相传虞世南的"戈法"是特别有名的。再如所谓"磔"的捺,在永字中取势是很倾斜的。但另一种捺如"之"字就是很平的。这一种平的捺,严格说和"磔"不同,也可以说是出了格的。因之就有人对这种平捺叫做"波"。前人曾经说"右送之波皆名磔",又说,"发波之法,循古无踪。原其用笔,磔法为径。"这都说明了其中多少有些不同。再如"包"字上下的两个大转弯,也可说是出了格。再如"红"字的"绞丝旁"也可以说是出了格的。

但是向右的钩还是向左的钩的方法,只是方向不同。平的"波"和倾斜的"磔",更只是程度的不同,而不是方法的有异。"包"字的大转弯,不过是永字第二笔和第三笔的联合。"红"字的"绞丝旁"不过是永字第七笔和第八笔的联合并加缩短。若是能够这样变通灵活地去体会,那么,除了"永"字之外,的确再没有一个字能像它这样包括齐备的了。所以我们还是必须沿用这永字八法。

从永字八法中,知道中国字的组织成分不过是这八种笔法。我们才能掌握这个关键,用来制驭一切千变万化的中国字。我们谈笔法才有要点,我们学习才有路径。

总之,我们必须在观念上确定了书画同源的认识;在笔法上掌握了八法的

要点。这就是书法必须讲究点画的道理，是书法的基础所在。至于如何才可以将点画写好，后面再谈。

谈到此地，或者有人会问："既然说了书画同源，接触到中国文字的嬗变，何以不谈一些中国文字的历史呢？"我将回答："这是由于受本书体例和范围所限制的缘故。"中国文字如何发生，如何嬗变，是中国文字学上的问题，应该由文字学家去叙述讨论，而不宜由这样一本谈如何写字的小书去谈。但是本书的范围虽不是与中国文字学的范围悉同，却是涉及中国文字学的边界了。为了学写字的人参考的方便，在本章稍为谈及也是有益的。自然，要作进一步的研究，仍需去作中国文字学的专门探讨。

研究中国文字，不外是从三方面下手：一是研究文字的形体，二是研究文字的声音，三是研究文字的意义。这里所应该注意的是，研究文字乃是文字发达以后很久的事。由于汉族历史的悠久，所以即使是研究文字的事，远较文字发生为晚，但要追溯渊源已经不易。因此，究竟中国文字的研究始于何时，至今尚不能有明确一定的论证。根据各种材料以及各文字学家的说法，大体上可以说中国文字研究的开始不晚于东周。由于战国时代的文字纷乱，所以在战国时研究文字就更为必要而向前发展了一步。研究中国文字的人把所能看到的最早的直至此一时期的文字统名之曰"古文"，有的也笼统名之曰"大篆"。

秦始皇统一了中国。战国的文字纷乱局面才有条件得到统一。一方面由于文字本身演化的趋势，另一方面又有统一的国家大力的督促，于是中国的文字变为"小篆"。李斯、赵高、胡母敬等等是这里面最有力的人。他们作的仓颉篇、爰历篇、博学篇等等字书便是推行小篆的工具。

汉朝的司马相如、张敞、杜林、扬雄、刘歆皆是文字学的好手。在此时又发生了"古文""今文"的问题，文字的研究愈加复杂化。同时，由于文字本身写法的演变，"隶书"也从秦初渐渐发展起来了。

到了汉和帝、安帝之间（八九——一二五）出了一部名叫《说文》的书，才为中国文字学立了一座划时代的里程碑。这是许慎著作的。他将以前的材料整理研寻，求出了法则，立出了系统，将文字分为"五百四十部"。他的

书成为中国文字学上最大的不朽经典。无论赞成它或反对它的人都无法废弃这部大书。

在这以后直至晋朝，文字的研究大为发达。六朝时政治局面既不稳定，文字也极纷乱，这种研究便趋于退潮的景象。这种景象经过隋朝到唐朝，政治又趋统一强盛，文字学又见复兴，但这次复兴的成功是在"字样"上，唐开元间出了一部《开元字样》。这是一部规定楷字应该怎样写的书。自此为始，中国的楷书方在大体上凝固了，成为一种通行统

曶鼎铭文

一的书体，一直到现在还在应用。当然，在"字样"以前，初唐楷体已渐统一，欧褚诸碑即可证明。但由于"字样"的确定，使这一趋势愈臻迅速推行。故"字样"是总结而又提高的关键。因为在篆书时代中，简易的便成了隶书。汉朝隶书成了正式的通行字体而代替了篆书。渐渐隶书又整齐简化起来，方成为楷书。因此今日通行的楷书又有"今隶"之名（准此而谈，也不妨叫隶书为"汉楷"了）。而其推动和形成的原动力正赖于这部"字样"，所以这是一件大事。我们试想想，楷书已经通行一千两百多年了！

到了赵宋时，"金石学"很发达，这在文字学的研究上又开拓了一些道路。元朝时代短，明朝人可以说文字学功夫最差。虽然赵宧光作过一些说文功夫，但后来的顾炎武予以批判了。

清朝是文字学发达的时期。但是他们恰好和明朝人走了两个极端。因为清朝学者推崇许慎至极点，偏胜之极便囿于《说文》的范围，甚至替《说文》处处设法曲说回护。这种小天地中的偏向一直到清末，方开始大大扭转过来。

清光绪二十六年（一九〇〇）是帝国主义联合大举侵入中国的一年，这是

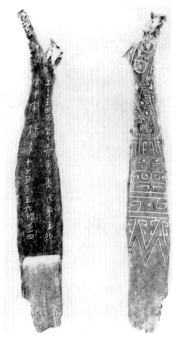

甲骨文 宰丰骨匕记事刻辞拓片

一件大事。就在这前一年殷墟甲骨发现，这又是一件大事。原来北京的药店里卖出作为药材用的龟版，被吃药的疟疾病人和他的朋友发现了那上面有字，那便是殷墟甲骨文初与学人相见！这两人便是王懿荣和刘鹗。刘鹗那时正住在王懿荣的家里，他们从药店追究起根源来，方开启了甲骨文研究的道路。本来在此以前古代钟鼎以及古玺、泥封、货布、陶器之类出土日多，著书人本已逐渐扩大了研究的范围。自甲骨发现，愈是开拓了境界，推前了时代，成为一大新兴的学问。继刘、王之后的，有孙诒让、罗振玉、王国维、郭沫若等人，使得搜辑、排比、印行和研究的风气大为盛行。

以上是关于研究中国文字学的极挂漏的叙述。平心论之，自许慎以来，直至现在，方有了推广和修正许氏学说的有利条件。文字学的前途将继此而见其广大和精密的发展。清朝"说文派"的学者虽嫌偏囿，但起废复兴的功劳很大。

研究方面的情况既然如此，并且前文已经说到追溯文字学的研究始于何时，大为不易；若再进一步追溯中国文字的起源，则时代愈推向远古，确证愈少，愈难悬断了。因此，如若斩钉截铁，极具体地说出起源的年月来，至少在现时尚无此可能。我们只能谨慎地大体上说出一些近似的推测的言语。

中国文字，和其他民族文字一样，总是发源于语言的。语言又发源于声音。在人类还未进化到有文字的时候，却早已会发声，会简单的语言了。在此同时，人类便已能画

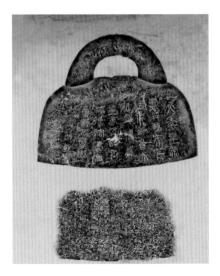

秦权

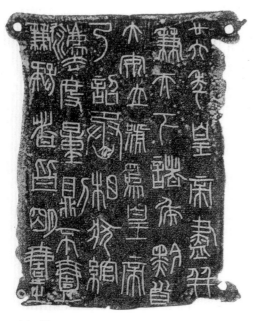

秦诏版

简单的画。这些简单的画，逐渐进步而为文字。这样推测起来，以中国而言，文字的起源应该比现在所能见到的一切古文字的材料的时代还要早得多。中国现在所能见到的，最早的文字是甲骨文字。但甲骨文字多是占卜一类的。这一类的文字当然不足以概括殷代所有的文字，并且甲骨中极少数也已有了并非占卜文字的，例如"宰丰骨"记的是田猎赏赉之事。可见甲骨中必有记载了其他事物的，不过未被发现而已。更可推知除甲骨以外，如玉如帛，及其他和更早的材料，必尚有许多，未传下来，因为我们无从征考。由于甲骨书写和嵌刻的精巧，以及文字的成熟，则在此前必更有早期的文字。我们中国的可记载的历史，一般说来，有五千年。最慎重的说法也有四千年。历史的记载靠文字，而且要靠成熟的文字。由此，我们可以说五千年前，中国已有文字不算夸张。因为文字起于图画，而图画在新石器时期已很成熟。

其次，文字是由必需而逐渐发展的，决不是一两个人可以造出的。因此，关于仓颉造字一类的神话，我们不谈。再次，文字的发展，大体上是由繁而简的，但也有由简而繁的。再次，正规字和别字的界限，是永远不能一笔划清的。这是由于各方面的趋势推荡变化以至如此。这其间有一条大主流，但若要很清楚地细细分别开，则必与客观事实不符，驯至理论上也要讲不通。至于中国字形体的

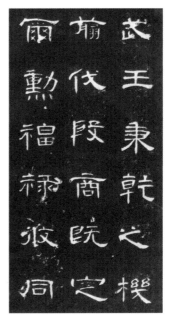

《曹全碑》 汉

13

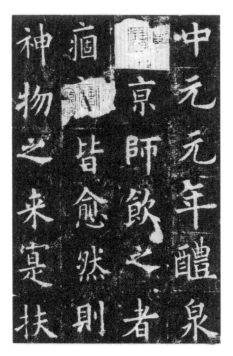

《九成宫醴泉铭》　唐　欧阳询

变迁，大体上是由古文大篆（其中战国书体又各不同），渐变为小篆（所谓"六书""八体"以及秦汉间货布、诏版、碑额、瓦当等等俱归于此），变为隶书。隶书的正式写法，变为后来的楷书。隶书的草率苟且的写法，变为草书。由于写隶书的苟简草书即在隶书的同时，而楷书则由于后来的订正，所以草书比楷书，一般说来，时代要早些，好比草书是兄，楷书是弟，都是隶书的儿子。

至于在嬗变演进的过程中，从古文大篆到行草，每一体之中，从书写出的形态上讲，仍各自有不同程度的差异。例如我们所见各片殷墟甲骨上的字，虽属一体，其形状也有肥瘦强弱繁简的不同，金文也是如此，小篆、隶书、楷、行都是如此，这即由于书写的人各自用笔习性不同。再则写字的工具如笔、墨、砚也因时代相沿，逐渐变化。历代的笔、墨、砚、纸等制作不同，其结果必然直接影响到字形的肥瘦短长。例如古代枣心笔是最适合于胶少（甚或无胶）的墨水的，这样墨水就不会立刻流滴下来；但含的墨水必然甚少，因之一次蘸墨必然只能写少数的字，甚至每字不能相连。其后，进化到墨中有胶，笔心无核，含墨水多了也不至滴落，一次蘸了墨，便能多写几个字。连绵的大草书乃能发展。关于这一点，在第八章中当再叙及。

谈到此处，已觉离开本书的范围重点太远。所幸由于这样一谈，使得我们对于书画同源和用笔一致的说法印象更为清晰一些了。

《自叙帖》　唐　怀素

三　正确的执笔

这一章谈到怎样执笔，才是正确的执法。

关于执笔的方法，自来各家的议论是非常杂乱的。其中最荒谬的是两件事：一件是所谓"拨镫法"的搅不清，一件是"运指说"的行不通。"拨镫法"的名词解释，就是搅不清的事。有人说"镫"就是马镫子，写字的执笔要和人骑马时的踏马镫相似。脚踏在马镫上浅了，就容易转动。手执笔也要浅，才容易拨动。又有人说，镫字就是灯字。写字执笔的方法就和拿了竹签子去拨菜油灯上的灯草一样。所以拨镫法中，有推拖撚拽四种方法，就是拨灯草的方法。用笔写字要和拨灯草一样。又有人说拨镫法是王羲之所以爱鹅的原因，鹅在水中用蹼掌拨水而进，很像拨镫。王羲之写字研究笔法，看了鹅的游水姿势，因而有悟的。试问，这种种说法，有一种能给人一个清楚的执笔概念吗？所谓"运指"乃是说写字的时候，执笔的手指，必须转动。要一支笔在手上不停的转动着，字的笔画才会好。清朝包世臣记载刘墉的写字即是转笔的。"诸城（即刘墉）作书，无论大小，其使笔如舞滚龙。左右盘辟，管随指转；转之甚者，管或坠地"（《艺

行书　清　刘墉

《丧乱帖》 东晋 王羲之

舟双楫》）。试问，若是手指使得笔不停地转动，那笔毛都被转得扭成了一根绳子，如何还能写字呢？

这一类的说法，如若要一一穷究来源，辩驳出错误何在，是需要许多言语的。在这本小册中，不能作这些详尽的辩驳，只有首先请有志书法的朋友，一入手就不要相信它。这是非常重要的。因为吃了亏再来改就难了，甚至就不可能了！

此外，还有一种世俗的说法。他们说应该在笔管里装上铅，这样重量增加了，笔力才会增加，又有在笔管上累积铜钱的。必须知道"笔力"的力，不是这样说法。如若不然，叫起重机写字应该比人手写得好！所以这一种说法的荒谬，稍一思索便可识破。但这样的说法也是由来已久了。并且真有一些轻信的人相信它而实行了大吃其亏的。因此，特别请有志书法的朋友，不要相信它。

那么，怎样才是正确的执笔法呢？说来异常简单，只是"撅押钩格抵"五个字而已。但这五个字，却是五字真言。请读者仔细看本书所附的执笔图片。今再分别说明如后：

执笔姿势

1．撅　用大指第一节紧贴笔管。力量的方向，由内向外。

2．押　用食指第一节紧贴笔管。力量的方向，由外向内。这就与大指的力量相对。内外夹持笔管已定。

3．钩　用中指第一节，次于食指钩住笔管。这样就加强了食指的力量。

4．格　用无名指指甲稍上的节肉挡着笔管。力量的方向可以说是由右内稍向左外推出。

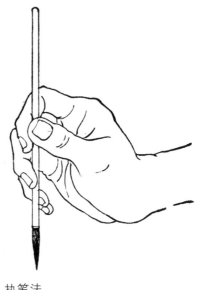

执笔法

5．抵　用小指次于无名指，以发生抵住的用处。这样就加强了无名指的力量。

由上面的方法看去，非常明显地看出五指执笔的力量方向是四方八面向着圆心来的。因为笔管是圆的，所以握管的力量必须是从四方八面来的向心力，方能坚牢稳定。大指的力量最大，由内向外，并也微有向左倾斜之势。因之食指和中指的力量由外向内，并也微有向右倾斜之势，恰好和大指的力量是相对的。再加无名指和小指格住抵住的力量，恰好由内稍向左外，足以减杀食指和中指的力量中可能过分向右的多余力量。相反的，食指和中指的力量也足以减杀无名指和小指可能过分向左的倾向。这样实际的力量是从三方面来而共趋于圆心的。对圆形来讲，三方面来的力量足以起四方八面的作用。在这样灵活自然的力量统一在对立的聚集点之中，笔管就夹在一个有弹性的持续圈内，其势非坚牢稳定不可。

照以上方法执笔，那右手的形状，从外面看去，从食指到小指是层累相次而下，和大指相会，很像未开的莲花。但从里面看去，手掌和手指连成了一个像蒙古包似的穹窿。总之从外面看是实的，从里面看是虚的。

这是执笔的正确方法。最后再叮嘱一句，这是"执"笔的方法。手指的任务是执笔。除了"执"以外，并无其他任务。换句话说，指头执了笔不许乱转。

在以前，有一个盛传的故事：王羲之看到他的儿子献之写字，从后冷不防地夺献之的笔；但是夺不去。这或许是一个过分夸张的传说。不过，照上面的方法执笔，要想夺去，却也是不容易的。

关于执的方法之外，还须说明的，是执的地位问题，也就是手和笔管的高下比例。以前有人主张执笔要高，就是执在离笔毛愈远的地方愈好。这名叫"高捉管"。反之，另有些人，却主张"低捉管"。据著者个人的体会，这是不能拘泥的。这须要与笔管的长短，和所写的字，大小之间，自己去测定最合适的尺度。大概字越大，管捉得越高。但对于榜书（写牌匾），今日所用皆是楂斗笔。笔毛既肥而长，笔管自不能不稍短。写的时候，为了切实能掌握重心，右手总是执在"斗"上。这样就反变成大字低捉管了。又有人讲，草书捉管要高。北宋黄伯思说："笔长不过五寸。作草亦不过三寸。而真行弥近。若不问真草，俱欲聚指管端，乃妄论也。"照他的意思草书可以高捉管，高到笔的全长五分之三的地位。而真书和行书，就应该低一些。但在实际上，草书有时也不一定要这样高，真行也不一定要这样低。这仍和笔的长短和字的大小如何配合有关。谈到如何配合，就必须写字的人自己去测定合适的尺度。尤其要紧的是，这和"悬笔作书"根本相关。根本的关键在能否悬笔作书。能够"悬"，其余就不成问题了。这已出了执笔的范围，留在以后再谈。

四　如何用笔

如若对于前面第三章所说的执笔方法，完全明了，并且已经完全实行了，那么，紧接的一步，便是如何练习的问题。现在分作以下的几层说去。

第一要说的是执了笔如何去用。用，有一个先决条件。这个先决条件便是悬起手臂来。这是一个必要的条件。在没有练习基础的情况下，我们执了笔，悬起手臂，便无法写字。因悬起手臂写字，肘臂无依靠，笔在手中发颤，写出字来，笔画就像死了的蚯蚓一般，非常难看。因之，我们一般都是将手放在桌子上，着着实实，安如泰山地写。但以书法的需要而言，这样没有基础是不行的。没有基础，是必须用些功夫，拼着吃一点苦，将基础打定。

怎么说是书法需要悬起手臂呢？因为我们一般地将手臂连腕放在桌上，笔的活动范围就非常之小。写个三分大小的字，还可以对付。再大了，就无法挥运了。譬如，我们在门前的水沟上放一块木板就可以当桥用。若是在黄河上建一座大桥，就非预备下极多的钢架子和钢筋混凝土不可。如若懂得这个譬喻的要旨，就可以懂得一个有志书法的人，必须先培养自己的足够挥运的笔力范围。一百丈布，剪下来二三寸做带子，可以。二三寸的带子要做一块手巾却不行。因此，这悬起手臂的基础练习是第一必须的。并且这种练习对于一个有志书法的人，也并非甚难甚苦，等到基础打定，那种受用和快乐，就是短期苦功夫所换得的终身不尽的报偿。

在元朝，有个书家兼文学家陈绎曾，作了一部论书法的小书，名叫《翰林要诀》，一共十二章。在第一章论执笔里，他说了三种腕法。第三种叫"悬腕"，他加注说："悬着空中最有力。今代惟鲜于郎中（按即鲜于枢，字伯几）善悬腕书。余问之，瞑目伸臂曰'胆、胆、胆！'"这一段记载活灵活现地画出了鲜于枢的自高自大欺负外行。实际上，悬起手臂写字，不过是一种体操上的肌

肉练习而已。

普通不曾练习过悬起手臂写字的人，由于手臂上的肌肉不习惯于这种动作，所以膀子无力，尤其是上臂的腱子和关节中的筋，容易感觉到酸。这样写起字来，笔画颤抖丑怪，越写膀子越酸，字就越发难看。但若坚持下去，筋和肉由于练习，而逐渐增长了气力，习惯了这种动作，笔画也就逐渐端正有力了，手臂逐渐不酸了。到了后来，就是被迫将手放在桌上，也不肯了。道理很简单，提笔悬起手臂，写字舒服得多。所以说，这只是一种肌肉练习。这种练习，天天连续不断，顶多三个月，就打好初步的基础了。至于初步时期写的字，笔画不定，样子难看，那是不可避免的。为了怕难看，在此短期内，不把字拿给人看就是了。

这种肌肉练习的必要，正和练拳术的人，先要练"蹲桩"同一理由。练拳的人，第一需要双腿有力，才可立在地上，重如泰山。而"蹲桩"的练习，却是使得大腿发酸的，甚至酸得立不起来。然而，有志练拳的人，对于这一基础练习，必须打破难关。既然练拳的人要练成蹲桩，岂有写字的人，不要练成悬臂么？如若练成了，世上纵然有一万个鲜于枢，量他一个也不敢再来摆架子。

明朝有一个书画家徐渭。他曾写过一篇《论执管法》。其中有一段说："把腕来平平挺起，凡下笔点画波撇屈曲，皆须尽一身之力而送之。……古人贵悬

行书　明　徐渭

腕者，以可尽力耳。大小诸字，古人皆用此法。若以掌贴卓（桌）上，则指便粘着于纸，终无气力。轻重便当失准，挥运终欠圆健。盖腕能挺起，则觉其竖。腕竖，则锋必正。锋正，则四面势全也。近来又以左手搭卓上，右手执笔按在左手背上；则来往也觉通利，腕亦自觉能悬，此则今日之悬腕也。比之古法非矣。然作小楷及中品字、小草犹可。大真、大草必须高悬手书。如人立志要争衡古人，大小皆须悬腕，以求古人秘法，似又不宜从俗矣。"徐渭这一番话是极有见地的。这里面所说一种右手搭左手背的方法，即是前面陈绎曾所说的腕法中的第一法"枕腕"。陈氏的第二法叫"提腕"。他解释为"肘着案而虚提手腕"。无论这二种的哪一种都是不彻底的方法。如若能决志练成悬起手臂，便不需要这些方法，并且随时都可活用这些方法。依我个人想法，只要是一个有志于书法的青年，只要记得前文所说的譬喻，那他决不肯不为他自己多准备一些混凝土。

这样说的基本练习，和前一章执笔法，结合起来，那一支笔在手中的形状便自然是笔管垂直的，手掌竖起的，手腕子平的，臂肘就离开桌面了。这分开的几种形状，实际上是联合起来的一件事。手掌竖起了，手腕子一定平，臂肘一定离开桌子。这样就是古人所说的"悬笔作书"了。笔在手中，自然是垂直的；但这不是说，笔是永远这样死死地垂直着。因为笔在挥运之时，不可能永远垂直。

以上是先决条件具备了，现在说怎样用笔，用笔这一名词，包括起笔和落笔（即是下笔和收笔），若是将笔笔连起来，则是每一起笔皆是从前一笔的落笔而来；每一落笔又是次一笔的起笔所从出。所以讲用笔要从下笔处讲起，下笔（起笔）的方法也极简单，只有两句话："竖画横下；横画竖下。"

若是拿笔尖的行走方向，放大了来说，有如附图。

这个简图所表示的方法，就是古人谓"有往必收（横）""无垂不缩（竖）"的方法。由这横直两种方法（实际上只

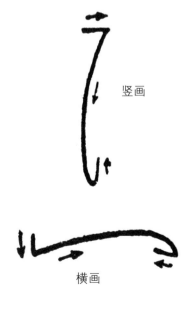

竖画

横画

《书谱》 唐 孙过庭

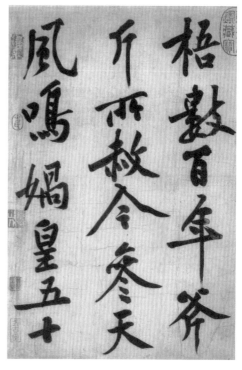

《松风阁诗》 北宋 黄庭坚

是一种方法，而变化方向），可以推而用之于其他的笔画，如斜行画、围行画或点。这种方法实际上就是如何起笔落笔而已。

但这却是最根本扼要的方法，任何体格皆可应用。明了和实用了这方法，便可切实体会出来，楷书的笔法确是和草书一样。楷书是草书的收缩，草书是楷书的延扩。一切的千变万化皆从此出来的。

为甚么定要这种方法呢？竖画何必要横下呢？竖下不行吗？横画何必要竖下呢？横下不行吗？我们的回答是："不行。"因为写字必须将笔毫铺开，每一根毫才能尽其力，点画才有变化，才有精神风采。必须如此起笔落笔，笔毫才能铺开。古人论用笔的秘诀，要"令笔心常在点画中行"（传后汉蔡邕《九势》）。这即是书法中所考究的"中锋"。只有用这种方法使笔毫铺开，笔心才能在点画中行，否则不行。

其次，我们就必须要说到用笔的"提按"。所谓"提按"即是"下笔收笔"。下笔（起笔）是"按"，收笔是"提"。不过，要注意，所谓"提"，

并不仅指将笔锋提得离了纸才叫提。只要是在笔按下之后，在行笔之时，稍微提上一点不到离纸的程度也叫"提"。事实上每一笔画的全部行程，并非简单到只有一按和一提。而是一画的行程之中，有很多的"按"和"提"的。当笔锋在一画的行程中

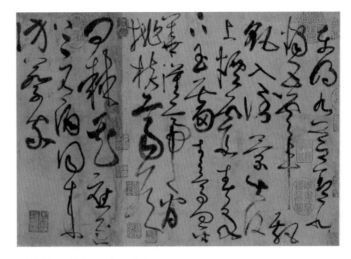

《古诗四帖》 唐 张旭

时，有时要转一小弯，有时要有些上下。这样一画在形态上就现出有粗些的地方，有细些的地方。粗些的地方是"按"的效果，细些的地方是"提"的效果。即使形态的粗细，细微到肉眼看不出，但其提按的行程还是存在的。按的地方，稍一停顿，锋就转了。凡是这种按的地方，又叫做"顿"。这种地方多是笔锋转换的地方，所以又叫"换笔"。总之这一切都是提按的变换与连续。这在草书中，尤其重要，尤其易于看出，所以又叫"使转"。因之唐朝孙过庭有"草乖使转，不能成字"的话，这话是非常确实精微的。

关于提按的分析，说起来就必须这样仔细。仔细的话，说清楚了，就要费去许多时间。但在实际写字的时候，却决无这许多时间让我们去考虑哪里要提了，哪里要按了。这种行笔提按变换的时间，甚至只能以一秒的百分之几来形容。所以非练习极久极熟，不易掌握操纵，从心所欲。宋朝黄庭坚说："字中有笔如禅家句中有眼。直须具此眼者乃能知之。"这就是从长久练习中得来的体会。

这以上，从执笔到用笔，结合起来，总名之曰："笔法"。这即是第二章所说笔法的实施。第二章所说是静的方面，此处所说是动的方面。宋朝的米芾常常慨叹地批评许多大书家不知笔法，原来笔法的精粹也只有这一些子。得到了，就过了关；得不到，便一辈子徘徊在关外。世传《颜真卿述张长史笔法十二意》一篇，颜自述师事张旭，求笔法，"竟不蒙传授"。日子久了，只叫

行书 清 张照

他"倍加工学……当自悟尔"。最后他求得紧了，"长史良久不言，乃左右盼示，怫然而起"。又《书苑菁华》中所传唐卢携（或作隽）"临池妙诀"也说书法传授的不易。他说"盖书非口传手授，而云能知，未之见也"。包世臣的《艺舟双楫》特别记载张照求王鸿绪授书法而王不肯，张只好藏匿在王写字的小楼上，才窥见王闭门如何下笔。后来王见了张的字，笑曰："汝岂见吾作书耶？"包世臣于是说道："古人于笔法无不自秘者。然亦以秘之甚，故求者心挚而思锐。一得其法则必有成。"凡此种种，皆说明了笔法精微不过如此。其要点在有志书法者久习不懈，不然不会相信，也更不会成功了。

因为谈笔法到此地步，就必须引出元朝赵孟頫的言语，他说过："书法以用笔为上；而结字亦须用工。盖结字因时相传，用笔千古不易。"他在这句话里说清楚了两个问题：一个是"用笔"，古今来所有写字的笔法是一致的。学会了笔法，就掌握了关键，任何字都会写。一个是"结字"，结字是字的组织问题。这是随时代，甚至随作家而不一致的。十个书家同时写一个相同的字，就好像十个建筑师为同一样的地皮打房屋蓝图一样。有十个书家写一个相同的"大"字，甲书家将一横写得长些；乙书家将下面两画的距离写得宽些；丙书家将第三画写成一点；丁书家将第三画写成一长捺（磔）等等不同。十个建筑师在同一地皮上打蓝图所采取的房屋式样自然各有各的设计。就笔法与结字的相异之点而言如此。

但是这两者相联系得又是如此密切。用笔不能脱离结字而独立，结字若无用笔为基础，则字必无精神无骨血。因之自古以来，谈笔法的书多半都很注重谈"结字"。有的人叫它作"结构"，有的人叫它作"间架"。在这些书的研

《玄妙观重修三门记》 元 赵孟頫 行书 元 赵孟頫

究成绩之中，的确有了许多发明，供给书家许多诀窍。有志书法的人应该在练习之中，时时拿来作参考作补助。

像这样讲结字的书，试举一例，要以明朝洪武年间胡翰所作的《书法三昧》为最详细（胡自序不肯承认是自己作的。他说"不知撰者谁氏"。他又历举鲜

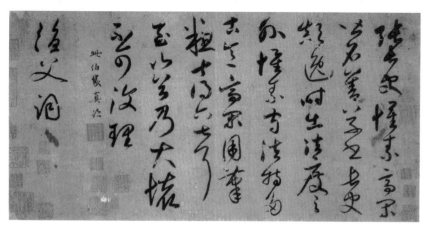

《论张旭怀素高闲草书帖》 元 鲜于枢

于枢、赵孟頫、邓文原、康里巎巎等都宝爱此书以取重）。这部书最喜讲"布置"。他说："如中字孤单，则居中。龍字相并，则分左右。……喉，咙，呼，吸等字左短，口欲上齐。……其，實，貝，真等字，则长舒左足。"他又举出许多特别的字来，要用特别结构，如"風"字，"两边悉宜圆，名曰金剪刀"。他又将许多字的"结构"分了类；如"上尖"一类，是"卷，在，存，奉，奄"等字；如"天覆"一类，是"宇，宫，寧，亨，守"等字。诸如此类，举不胜举。前面提到的元朝陈绎曾《翰林要诀》，甚至再古些如宋朝人假托的《欧阳率更书三十六法》，也都是相似的作品。它们对于书法有一些价值是不可否认的。

不过，我们平心细想，字的结构一定是有的，也是必须用心的。但立下一说，以规定某种结构，却是不必的，并且毋宁是有害的。因为说死了某种字用某种结构，便是阻碍了其余千千万万新的结构之发展，这正像规定所有的建筑师要照着一张蓝图去盖无数房屋，其结果必至于盖成了的房屋，都是一个样子了。

我们以为应该讲究用笔，应该在点画上用功。至于结字，可随各人在临习古碑帖中自行领会，自行组织。这样既不禁止援用已成的结构，也不阻止各人自己的结构。这样才可以希望培养出"有所法而后能，有所变而后大"的新书家的新结字来。事实上，时代逐渐推移，结字随之变易。纵讲结构，也实无一定的格局可言。

因此之故，在这本小书内，我们不考虑对结字的"诀窍"加以叙述。

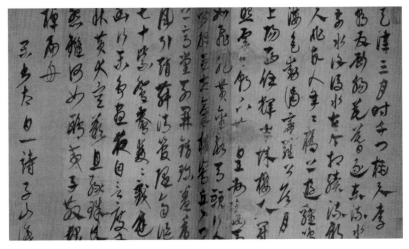

《李白诗卷》　元　康里巎巎

五 从结字和用笔入门

在第四章，曾引用元朝赵孟頫所说"书法以用笔为上，而结字亦须用工。盖结字因时相传，用笔千古不易"的话。书法里所谓的"结字"即指字的结构而言。一个字怎样写来，方可写得稳当，写得美，是需要有些安排的。这种安排的方法就叫做结字。

结字的说法，是与用笔相对峙的。但实际上还是一件事。就写字全面讲来一面要结字，一面要用笔。由每一字如何组织说，叫做结字。由每一字中各笔画的起落相互关系如何进行说，叫做用笔。而且字与字之间，行与行之间，也是靠用笔来缩合的。因此，当然无一字无笔的运用，同时，也无一笔不在字的结构之中。在写熟了的人，振笔写去，只觉浑然一体，无从分别何为用笔何为结字。但为初学的人着想，仍以分析说来较为易于领会。

以前许多论书法的著作，都说到结字的方法。有的叫它作"间架"，有的叫它作"结体"，有的叫它作"结构"，作"墙壁"，作"字形"，实则皆指此一事而言。我们可以注意这些名词之中如"间架"、"墙壁"、"结构"等皆是接近建筑方面的观念。这是很有趣味的。我们在一块固定的地皮上造房屋，必须先将蓝图打好。写字也正如造房屋，其组织结构的必要也是一样的。这在第四章也已经略言过了。至少就这二者的初步共同点来讲是一样的。我们的中国字又被叫做方块字。这范围上某种程度的固定性正如同要被造房屋的固定地皮。当然，专就写字的范围讲，字的结体并不如造屋的地皮那样固定。但最初一步是要拿这样譬喻引进的。现在举几个例子在后面，作为考虑字形的资料。

有一种说法只是比较概括的说法。试举例如下：（一）字要有"偃仰向背"。如"基"字，上面一个"其"字，下面一个"土"字，需将其字的下面两画写得能够照顾到下面的土字。又如"譜"字左是"言'"字，右是"普"字，需

要两边互相照顾。（二）字要"阴阳相应"。如"阅"字，外面的"門"为阳，里面的"兑"为阴，需内外呼应。（三）字要"鳞羽参差"。如"然"字的四点不要平平齐齐，显得死板，需要像鸟羽鱼鳞，有些参差方好。（四）字要随字变转。如王羲之所写的《兰亭序》，其中"之"字有二十一个之多，无一雷同。如此说法不胜枚举。

又一种说法更具体些。这种说法把字的形状，按其相似的，并列为一类，而加以安排。如（一）排叠　如"壽"、"臺""畫"、"筆"、"麗"、"攀"等字横画直画很多，需要在长短疏密之间，安排停匀。又如"糸"字旁的"紅"字"總"字，"言"字旁的"訂"字"語"字，都需将偏旁安排好。（二）避就　例如"廬"字，上面的"广"和下面的"虍"两画都向左，需要有轻重长短，彼此互相让互相近。（三）顶戴　例如"壘"、"藥"、"驚"、"鷟"、"醫"等字皆是下半部分托着上半部分，所以必须安排得"上称下载"不可上轻下重，或上重下轻。（四）穿插　例如"中"、"弗"、"井"、"曲"、"册"、"兼"、"禹"、"禺"、"爽"、"尔"、"襄"、"婁"、"無"、"密"等字，需要穿插得"四面停匀，八边具备"。（五）向背　如"知"、"好"、"和"是两半相向的。"北"、"兆"、"肥"、"根"等是两半相背的。写时需将这形势表现出来。（六）偏侧　如"心"、"戈"、"衣"、"幾"等字偏向右，"夕"、"乃"、"朋""少"等字则偏向左。"亥"、"女"、"互"、"不"、"之"等字好像偏，却又不偏。这些需随各字的形势，或左或右，以求偏而不偏之妙。（七）补空　如"我"、"哉"等字右上角都有点，但左上角也有一画，因之这"点"须与左上角的一画相当。反之如"成"、"戈"等字左面是空的，故右面一点无需顾虑。（八）贴零　如"令"、"冬"、"寒"等下面都是点，需将整个字形安排其重心归到最后的点上。（九）粘合　凡字带有偏旁的，都要设法使互相粘合，不要毫无照应。（十）满密　如"國"、"圃"、"四"、"包"、"南"、"隔"、"目"、"勾"等字，要四面饱满。（十一）意连　如"以"、"小"、"川"、"州"、"水"等字形状似乎笔笔断了，但写起来要它前后笔画起落意思相连。（十二）复冒　有一些字，形状上面大，如"雲"字的雨头，如"竅"字的穴头，如"金"、"食"、"巷""泰"等字需写得

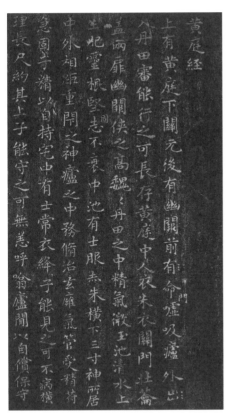

《黄庭经》　东晋　王羲之

上面可以笼罩住下面。（十三）垂曳　如"都"、"峯"等字的一直要垂，如"水"、"欠"、"皮"、"也"等字末笔要曳。（十四）借换　如《醴泉铭》中的"祕"字将左边"示"字的右点，作为右边"必"字的左点。如《黄庭经》中的"巍"字，乃是将上面的"山"字移到"魏"字的下面来。（十五）增减　这是书家临时变更字画的方法，俗语称为"帖写"。有一种字笔画很少，临时加笔；或因笔画多，而临时减笔。"但欲体势茂美，不论古字当如何书也"。（十六）撑柱　有一类独立的字如"可"、"亭"、"司"、"卉"、"矛"、"弓"等，必须写得撑挺起来。（十七）朝揖　这和前面所说"相让"、"粘合"是同一意义的。不过那二类多指的是两半相合成的字而言，这一类多半指的是三分合成的字如"谢"、"锄"、"舆"等，写时需互相迎接。（十八）救应这是说"意在笔先"的意思。凡写一字，在第一笔时，即当想到第二、第三等笔，如何接续下去。这样自然就生出一种救应的方法，往往"因难见巧，化险为夷"。（十九）附丽　如"形"、"飛"、"起""飲"、"勉"等字或是旁边三撇，或是旁边小点，或是欠力等小偏旁，都要以小附大、以少附多。（二十）回抱　如"曷"、"易"等字弯向左，"包"、"旭"等字弯向右，都要弯得合适。此外还有"小成大"，"左小右大"，"左高右低"，"左短右长"等等说法，皆是就字形加以适当安排的方法，也不胜枚举。

《瘗鹤铭》　南朝

以上所举的两种说法，不过是以往许多种说法中最少

《祭黄几道文》 北宋 苏轼

的举例。像这样讲结字方法的著作，实在太多了。这些著作在最初的练习中，自然也能起一定的好作用，使得我们容易找着窍门。但说得太细了，反而容易将方法说死了。

为什么呢？前文已经提到结字好比画房屋蓝图，现仍可以就此作譬。在同一块地皮上，十个建筑师所设计的蓝图就有十个样子。而这每一张图都有其组织方法的，皆成为一个独立的组织，换言之，若比回来说写字，皆有其一个"结构"。我们不能说哪一张图才是绝对必须遵守而不可改易的方法。因此若将结字方法说定了说死了，是很偏颇的，不全面的。

清代著名书家刘墉是一个最讲究结字的人。他曾经用心教他的夫人写字。他夫人写的字中，有一个柳字被他在旁打了一个"×"的符号。这是"不好"和责罚的标记。他并且还注了一行字道："总是不用心！"他又在上面另外写了一个柳字作为矫正的示范。原来他夫人所写的柳（即柳）字中间的"夕"和右边的"卩"写得平齐了。而他的改本却是将"夕"写得比"卩"高一些，显出参差的姿态来，这就是他所谓用心的焦点。但古人帖中柳字写得平齐的很多，并且都很美。这又是何故呢？

今时沈尹默先生是一位最用功的书家。他曾说小时候写"敬"字，被前辈指出结字不对，理由是"口"字写到"勹"里面去了。而正确的美的结字是应该将"口"字写在"勹"的一小撇之下，地位稍向外。这样安排果然比他所写的好些。但他后来仔细研究柳公权的《玄秘塔》，发现其中的敬字，正是"口"在"勹"中的，也非常美。

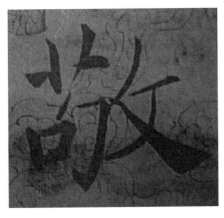

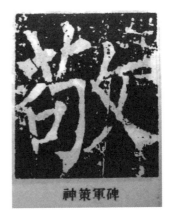

《何应钦五十寿序》"敬"　沈尹默　　　《神策军碑》"敬"　柳公权

　　这是两个很生动的例子。由此可知，每字皆有其结构组织的方法。这些方法，尽管同一个字，却不须从同。每一个人都可采用他自己认为好的结字，而不必非难他人的结字。这样才会有多种多样的美的形态出来，显得"百花齐放"。

　　宋代的苏轼曾经说："大字难于结密而无间，小字难于宽绰而有余。"清代的邓石如曾说："字画疏处可使走马，密处不使透风。常计白以当黑，奇趣乃出。"这都是就结字方法说出一种概括的诀窍。其最高的原则，仍是应该各就字的形势作全面与合适的安排。苏的说法是从缺点方面着眼，以起补偏救弊的作用。邓的说法所谓黑白相当，并非扣死了在一个方块中，有几分黑的地方，便需也有同样白的地方；而是说要将黑的笔画安排合适，使可以控制无笔画的空的地方。这样有笔画的黑的地方，由于白的地方的衬托，便越显精彩，即是所出的"奇趣"。这一点是与中国绘画中的构图原理相通的。

《糟姜帖》　北宋　黄庭坚

这种安排不仅是一种横直的安排，而是多种的，无论从四周，或是从中心，或是从上下左右皆可变化地加以组织安排。例如宋代黄庭坚，生平最称赞《瘗鹤铭》的结构，而他自己所写的字即是从其中蜕化出来的。我们细看黄氏的结字，乃是一种放射式的。在他的每一字中都似乎有一个圆心，全字所有的笔画皆自圆心放射而出，复集中而归于圆心之中，因此特别显得坚劲而潇洒。这便是他的结字原则。

因此，我们觉得结字可以初步地加以适当注意，而不可执著地、机械地认定只有一种结字方法为最好的。假使这样执著，一定要出毛病。不妨这样综括地说：我们如若从看的方面，对书法结字培养欣赏力，则首先应掌握的最基础原则第一条是"结字无定法"，第二条是"但每一字的结构却一定有法"。因之当欣赏时，要虚心地不固执任何字的结构，而仔细地研究书者每一字的结构如何。这样才能了解书者的匠心是如何运用的，从而获得学习的榜样。若遇有出奇制胜的新字形，更足以启发智慧，逐渐进步到了解无法之法的地步。

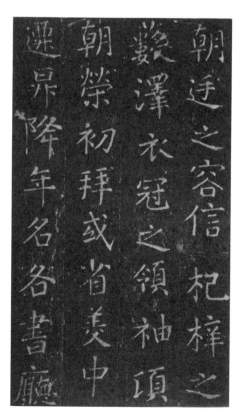

《郎官石柱记》 唐 张旭

至于谈到用笔，也就是第四章所说如何使用毛笔写字的方法。自古以来，视为神秘，不肯轻易说出。在第四章，曾叙述颜真卿向张旭学写字的困难，及包世臣所叙张照学书的苦心。古人因求笔诀，而呕血破棺真是一言难尽。因此才知道书法只有"口诀相授"的话，并非过分夸张。而古代过分夸张的神话，却正因笔法的难得而起。相传有一篇"传授笔法人名"的故事。是说最初传授笔法的是一个"神人"。"神人"传给蔡邕，然后蔡邕"传之崔瑗，及女文姬"。这以下历次传授的人是钟繇、卫夫人、王羲之、王献之、羊欣、王僧虔、萧子云、

僧智永、虞世南、欧阳询、陆柬之、张彦远、张旭、李阳冰、徐浩、颜真卿等人，并且说明只有这二十三个人，以后就无传了。

这个传说，可谓极尽神秘的夸张。而事实上以前凡有擅长书法的人，却也正是每人都自秘其法，不肯传人。以此之故，各自认为自己的方法才是最正确的方法，一切叙说、比较、证明、论定的路都绝了。在我国旧社会中，像这样"祖传秘方"的恶习到处皆是，也不仅书法一端。以书法而论，我们今日所要打破的正是这种坏的习惯。但从另一角度看去，书法是一种需要长期练习的艺术，而方法又如此简单，这是互相矛盾的。许多人故意将方法说得神秘，不轻易传授，正是提高它的重要性，使学习的人不敢轻视方法的简单，因之加强练习的耐性，这也是可以理解的。

我们认识到用笔的一切都是提按的变换与连续。在楷书中固然如此；在草书中尤其重要。由于楷书是草书的"收缩"，所以还不易看出。而草书是楷书的"延扩"，所以极易看出。自来书家都是勤加练习，极久极熟，方锻炼到掌握提按的要点，随心所欲无不合度。

同时，作为一个欣赏书法的人，从看的角度来说，必须在古今名家流传下来的真迹或拓本中，仔细玩索其笔锋起落行动的每一过程。这样我们自己方渐渐了解他们是如何用笔的。当我们作为写的人而书写得进步时，便是渐渐通过如此培养增加能力的。这样有了对于用笔的一定程度的经验，方可再进而追求古名家的更精微的所在，甚至也可以看出其缺点何在（如若其本身是有缺点的），这就是我们的欣赏能力越来越高了。

从结字的角度，结合到用笔角度，对每一笔画的衔接，每一字乃至每一行的衔接都能看出其照顾映带，左右相生，前后相让的形态，而感觉其中有一种节奏的情趣。如同军队步伐，音乐节拍的动听悦耳，这便是欣赏的初步完成。总之，要想学会怎样欣赏，必须自己先懂得人家怎样写。要想懂得人家怎样写，又必须自己去实践，亲自去写。从自己实践的甘苦中，认清了人家的本领高低。又因认清了人家，从而更提高了自己的书写能力，也更提高了自己的欣赏能力。而这一切皆从点画、结字和用笔入门，分开说虽是三方面，其实际还是一件事。

六　如何临习

　　练习的基础方面的一些重要观念和方法已经如上所述，我们现在应该说到怎样将这些配合到练习的日常功课里来。练习日常功课，最重要的是临习古碑帖。当然，如若有古人流传下来的真迹，拿来对临，乃是第一等的好方法。

　　写字为甚么要临习古人的法书呢？道理也很简单，便是接受先民累积下来的智慧，加速自己的学习，希望扩大以前的成绩而已。凡是不肯虚心学习祖先已有的成绩，硬说"创造"，那除了可以骗自己之外，是谁也骗不了的愚蠢行为。

　　古人学写字是拿三套功夫同时并进的。因此学习起来进步得快。这三套功夫是"钩"、"摹"、"临"。甚么叫"钩"呢？拿一张油纸蒙在古碑帖或真迹上，用极细的笔画将油纸下面的字双钩下来，再用墨将双钩字的空处填上。这样叫做"双钩廓填"，就是一种复制品。这种方法是很复杂的，此处所谈只是最简略的说法。赵宋以后双钩的能手渐少，现在仅存有名的，还有唐人《万岁通天帖》及元朝陆继善所钩的一本《兰亭》。什么叫"摹"呢？拿钩填本放在下面，再在其上蒙一张纸。写的时候就照着纸下面钩填本的笔画依着写。什么叫"临"呢？临就是对面的意思。将真迹放在案头，另拿一张纸对着写。古人所以多出钩摹两套手法，是因为印刷术不如今日的进步，复制品只有这方法才可以造。但也因为这样，所以学习得更仔细切实。现在，我们为了简便，只用"临"这一种方法了（现在小学习字课，还会用描红本子，即是摹书的方法）。

　　我以为既然现代印刷术方便，古人的真迹及碑帖多有石印本及珂罗版本传世，双钩一套诚然可以省去。但正因复制品易于多得，我们也正可扩大摹书的练习。我们对于所要学习的一本法书，可买珂罗版两本。一本按页拆开，蒙在纸下，作为摹习之用，一本放在案头，作为临习之用。这样功效一定迅速。其次，除了临摹之外还须要常看，常想，将每字的用笔和字形（结构），通体的布置

都涵泳极熟，这样为助极大。黄庭坚说："古人学书，不尽临摹。张古人书于壁间，观之入神，则下笔时随人意。学字既成，且养于胸中，无俗气，然后可以作示人为楷式。凡作字须熟观魏晋人书，会之于心，自得古人笔法也。"赵孟頫说："学书在玩味古人法帖，悉知其用笔之意，乃为有益。"这些话是值得我们取法的。

还有一点，就是我们学书的初步，可以就自己所喜好，或依师友的建议选择一种范本。选择既定，需即长久坚守下去。只要动笔写便以这一种为依归。譬如选定了柳公权，就坚决照着柳的书法路线走下去。万不可今天写柳，明天写欧，过了三天又写郑文公。这叫做"约取"，这叫做"家法"。能够这样了，再就必须多看别家和别时代的书法。研究别派的路线和我的"家法"不同之处安在，而相同之处安在。甚至进一步而研究为何要有这样的不同，这叫做"博观"。

从手的谨慎和眼的泛滥两方面下功夫，年岁久了，自己的特殊风格也圆满成功了。

至于练习的时候，应该临写些甚么碑帖，这原无定局。为了给初学者方便，随后也将提出一些参考材料来。大概写字总不外乎篆，隶，真（楷），草。以书法的源流而论，自然应该先学篆、隶。篆、隶方面有了些根底，写起楷书草字来，确要方便不少；因为真草的根源是从那里来的。不过，我们已经知道古今笔法原理无二。若从笔法进去，无论先学哪一体，都可逐渐旁通到

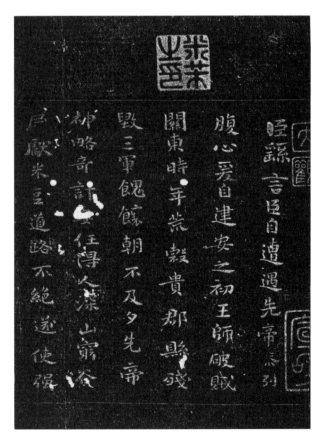

《荐季直表》 魏 钟繇

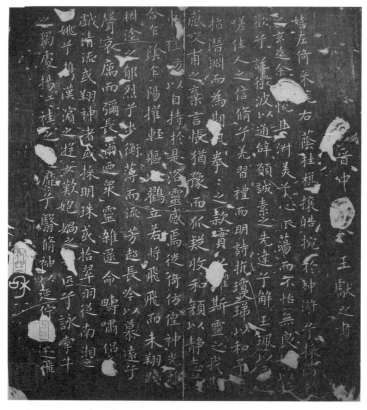

《洛神赋十三行》　东晋　王献之

其他。并且以艺术观点与实用观点两样来说，如若能够兼顾而无流弊，自是比单顾一面的更好。真草（包括行书和章草）二者，对于今日实用来说，也比篆隶的范围宽广得多。所以这本小书里，多是偏于真草方面的。我的意见以为有志书法的人，应该选定楷书一种，和草书一种。每天必定各写一二纸。写得多，当然好。但尤其要紧的是有长性，能耐久。要积久不换地写得多，却不要一曝十寒地写得多，一歇就是半个月，一天却写上几十纸，那是进益很少的。因此反不如每天写一二纸的好。而且我之所以主张楷书和草书同时各写，更是为了易于领会笔法。照这样写去，很容易切切实实地明白楷和草用笔完全一样，楷书是草书的收缩，而草书是楷书的延扩。这种真知灼见的获得，才是书家正法眼藏的解悟。

说到楷书与草书，就必须说大楷和小楷的差别。魏晋至唐，小楷的字形，别是一种结构，这种结构和大楷完全两样。我们试看《荐季直表》《曹娥碑》

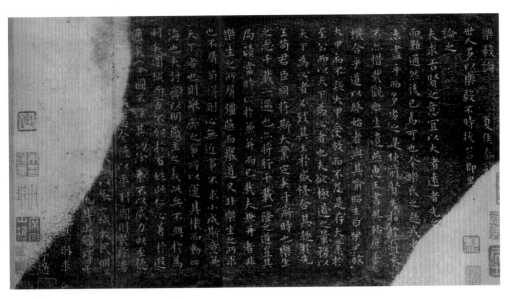

《乐毅论》 东晋 王羲之

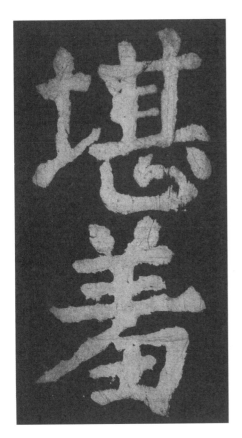

《大唐中兴颂》 唐 颜真卿

《十三行》《黄庭经》《乐毅论》甚至《西升经》等等，便可一目了然。这种小字的结构，真是异常巧丽而廉峭，专是对于"小"才合宜。我曾经将这种小字用放大法将它放得很大，就不如小的美丽，并且足以反证，大楷必须用大楷的结构才好。这一点是特别重要的。宋元以来，小楷并非特种字形，只是大字的缩小而已。其中只有极少数的书家，如明朝的文徵明、王宠，明末清初的黄道周、王铎，写小楷另有一套本领，不同于写大字。因此我们练习小楷还必须另下一番功夫。

现在谈到练习的进程。明朝丰坊和清朝翁方纲皆曾开过一张练习的目录。而丰坊说得尤其详细。翁方纲所开的目录，我将它吸收一部分到以后的目录中去，且

待以后再说。先略引丰坊的说法作为学书者的参考。当然，丰坊的说法，对于我们不一定完全合用。我们不必受他的拘束。

他说："学书需先楷法。作字必先大字。八岁即学大字，以颜为法。十余岁乃习中楷，以欧为法。中楷既熟，然后敛为小楷，以钟王为法。楷书既成，乃纵为行书。行书既成，乃纵为草书。……凡行草必先小而后大，欲其书法二王，不可遽放也。学篆者亦必由楷书。正锋既熟则易为力。学八分者先学篆。篆既熟，方学八分，乃有古意。"

他又将学书的次第排列如下：

大楷 童子八岁至十岁学楷书。其法必先大而后小。如颜鲁公《大唐中兴颂》、《东方朔碑》。……每日习五十字。四年之功，可得七万字。

中楷 童子十一岁至十三岁当学中楷，以欧阳询《九成宫》及《虞恭公》二碑为法。……日影百字。三年之功，可得十万字。

小楷 童子十四岁至十六岁需学小楷，如王羲之临钟

《怀仁集王羲之圣教序》　唐　怀仁

《十七帖》　东晋　王羲之

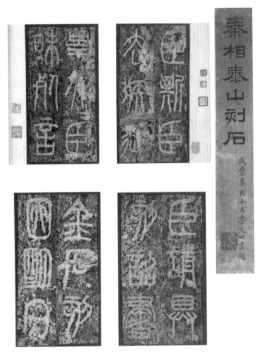

《泰山刻石》　秦

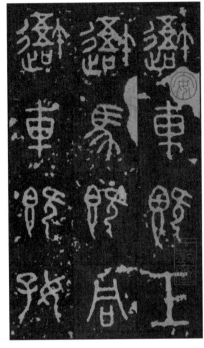

《石鼓文》　秦

繇《宣示表》，钟繇书《戎路表》、《力命表》，王右军书《乐毅论》、《曹娥碑》。

行书　凡童子十七至二十岁需学行书，先学定武兰亭，《怀仁集右军书圣教序》，及《兴福寺》等。

草书　童子廿二至廿五岁学草书，亦先小后大。需以右军书《十七帖》及怀素书《圣母碑》二大字草书为法，又张旭《长风帖》。

篆书　大凡童子十三岁至廿三岁当学篆。先大而后小，先今而后古。当以阳冰书《琅琊山新凿泉题》，李斯书《峄山碑》及《泰山碑》，宋张有书《伯夷颂》，元周伯琦临张有书《严先生祠堂记》，蒋冕书小字《千文》为法。古篆则石鼓文、钟鼎千文。

八分书　童子至廿四、廿五岁当学八分。先大而后小。法唐明皇（李隆基）《泰山碑铭》，《北海相景君碑》，《鸿都石经》，《堂邑令费凤碑阴》。

按丰氏所言，大体上尚无流弊。不过关于篆隶两种，说得不免太寒陋。这

由于时代关系，他所见的还不够多。并且在学习的年龄上，不知他是何种根据而这样定下的。以现在看来，年龄的规定无此必要。

练习的工夫，十分之七八在每日的临书上，十之二三在写卷轴联榜上。在这种种不同的形式中，写字的形势就有坐有立了。关于坐着写字，前面已详说执笔和用笔的要点。只要照此写去，由于右臂悬起，坐的姿势不由不正。腰自然直了，左手自然会按着案上的纸幅。这种姿势，实在很有益于健康的。至于写楹联和榜额不免要立起来。立起的姿势，有的是多少还就着桌子，有的还直着就墙。遇到这种场合，凡是能悬臂作书的人，都不感觉困难。

中国写楹联的习惯，不知确切起于何时。相传蜀孟昶题桃符"新年纳余庆，佳节号长春"。这是所能考出的最早记载。南宋朱熹生平喜欢作对子。他的全集后面载了不少联语。他又是一个书法家，一定写了不少。不过，也未见流传下来。元朝赵孟頫是个大书家，也不见他写的楹对流传下来。但记载上却有他写对子的故事。以常识推测，在宋末元初可能有人写对子；但这种习惯尚未成为普遍的风气。大约明中叶以后方渐渐成为风气，清朝以后大为盛行。明朝人写楹联是以整张纸为组织的范围。譬如一副七言联语，是以十四个字作总布置的。因之每字大小长短可以任意经营，多生奇趣，并且近乎自然。清朝人拘于尺寸，一定把每字的距离和大小都排死了，因之趣味远不及明人。

写榜额因是横写所以更觉难于安顿。但其大要也须以字的自然形势为主，其间疏密长短肥瘦，不必强求一致。

《北海相景君碑》 东汉

七　途径示范

在这一章内，准备介绍一些学习写字的范本，换言之就是开一张名目单子。为了开这一张单子，曾经踌躇很久，现在虽然开出，但这是考虑到迁就各种可能条件而开出的。初学的人们，也许未能全合口味。不过，这里所开的名目，尽量照顾到可能的购买条件。读者就这名目去求，大概不致有太多的困难。

这张单子大体上分作两类：一类是拓本，一类是真迹。时代虽然尽量排得接起来，但也不能密接。有些著名而不易得的就不选进了。尤其是汉碑中有大名，但笔划太不清的不选。甲骨有笔写的真迹，春秋时代绢写本也是很古的真迹，诸如此类也不选进去，避免涉及考古的范围。不过汉人木简却不能不选进去，因为可以灼见汉隶的笔法。宋以来一直到清季刻帖的风气是很盛行的，其中有许多非常好的帖。但在原则上也一律不选进去，因为帖的系统太多，牵涉麻烦，留待将来进一步研究。至于学草书的《十七帖》原是很重要的，这里也未选入。

第一类　拓本

拓本就是将刻在金属或石头上的字，用纸蒙上，捶打加墨刷下来的复本，好像影子从实物上脱卸下来的一样。所以又叫"墨本""搨本""蜕本""脱本"。这种拓本有许多是从古代传下来的。往往原物已不存，只存拓本。所以有许多拓本非常名贵。但正因这个原故，拓本乃是不得已的代用品，它和原来用笔写的真迹是很有距离的。有志写字的人，必须时时在它的实际笔画中，追想原来的形态，拿自己的智慧去细细补充失去的部分，当然是不会补充得全对的，但这观念很重要，这样就免得死拘在拓本的形状之中。

大盂鼎铭文　西周

篆　书

第一组

大盂鼎　　《愙斋集古录》　商务印书馆影印本

智鼎　　　同前　边成影印《智鼎八家真本汇存》（凡初拓精拓已剔未剔
　　　　　　各本悉备）

周公彝　　《三代吉金文存》　罗振玉影印本(此器有六十六字,写起来方便,
　　　　　　不致太少只在本组中注明,以后不注。)

矢方彝　　同前（一百八十五字　有盖）

矢作丁公殷（簋）　同前（一百一十一字　有盖）

颂鼎铭文　西周　　　　　　　　毛公鼎铭文　西周

这一组字体书法，与殷代的甲骨文很相近，是沿着那个源流来的。

第二组

毛公鼎	《愙斋集古录》商务本　艺苑真赏社单印片子　又艺苑与散氏盘合装放大本
颂鼎	《愙斋集古录》
史颂鼎	同前
善夫克鼎	同前
曾伯霥簠	同前
不娄敦盖	《周金文存》　广仓学宭影印本
颂壶	《愙斋集古录》
师寰毁	同前
师酉毁	同前
宗周钟	《三代吉金文存》

 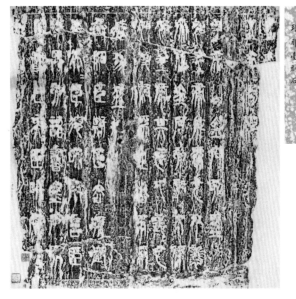

虢季子白盘铭文　西周　　　　琅琊台刻石　秦

这一组字体书法，纯乎是宗周成熟的风格。

第三组

散氏盘　　《愙斋集古录》　艺苑与毛公鼎合装本　又艺苑单印片子

楚公钟　　愙斋集古录》《周金文存》

这一组和第二组相比，是当时荆楚一带的别派。这种书法宽博而豪放，有发扬飞舞的气息。

第四组

季子白盘　　　《愙斋集古录》　罗振玉影印金薤琳琅本（所印甚精，附
　　　　　　　吴清卿临本最便初学）

秦公毁（簋）　《三代吉金文存》（器和盖连文）罗振玉影印金薤琳琅本（附
　　　　　　　罗氏临本便于初学）

石鼓文　　　　安氏北宋拓三本　先锋本商务印入郭沫若所著的《石鼓文
　　　　　　　研究》中　中权本艺苑影印　后劲本中华书局影印

这一组的书法体势已经开启了秦代大帝国书法的先河。以上这四组统名为"大篆"。

第五组

李斯泰山刻石　日本《书苑杂志》影印本　艺苑影印本（原刻自明朝以来，
　　　　　　　　只存二世诏文二十九字。清乾隆间毁于火。无锡华氏有北
　　　　　　　　宋拓全文，已卖到日本。）

琅琊台刻石　　洗石拓本（原石在山东省诸城，光绪间石碎裂遂传坠入海中。
　　　　　　　　一九二一年，王景祥、孟昭鸿两人在诸城琅琊台将碎裂之
　　　　　　　　石觅齐，移入诸城县教育局，将碎石粘合，遂复旧观，仅
　　　　　　　　损三字。王氏并在石末刻隶书小跋，记寻石原委，新拓本
　　　　　　　　遂传于世。）

峄山碑　　　　商务石印本　有正书局石印本（这是宋朝徐铉就李斯原文
　　　　　　　　重写的。原石在西安碑林。）

秦诏版　　　　《秦金石刻辞》
秦瓦量　　　　同前

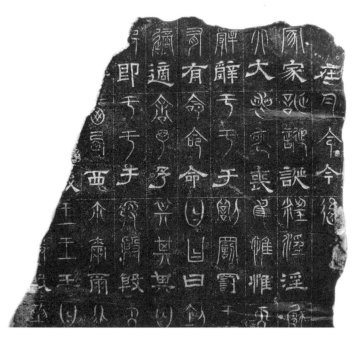

魏正始三体石经　魏

新嘉量铭　　　　见《秦汉金文录》

这一组是秦帝国时代的书法。这和以前比较，特有一种简单明快而匀称的作风。

第六组

魏正始三体石经　拓本（在洛阳及各藏家）孙海波影印《魏三字石经集录》
　　　　　　　　（孙氏收集各家拓本汇印。其中考证甚详。篆家途径，
　　　　　　　　清朝人已发泄无余；独正始石经中小篆一种，尚是小篆
　　　　　　　　中另外一种新面目。学书者从事于此，可开新途径。）

峿台铭　　　　　拓本（在湖南省祁阳峿溪的摩崖上，是唐朝瞿令问所写）

栖先茔记　　　　拓本（在西安碑林　宋人重刻李阳冰书）

三坟记　　　　　拓本（在西安碑林　宋人重刻李阳冰书）

般若台　　　　　拓本（在福州的乌石山　是唐朝李阳冰摩崖）

谦卦　　　　　　拓本（在安徽芜湖　重刻的李阳冰书）

缙云县城隍庙记　拓本（在浙江缙云县　宋人重刻李阳冰书）

怡亭铭　　　　　拓本（在武昌　李阳冰书）

滑台新驿记　　　清平江贝氏翻刻本（宋拓真本今在中国科学院考古研
　　　　　　　　究所）

这一组是唐朝的篆书。唐篆和第五组的秦篆统名为小篆。凡说唐篆几乎是李阳冰篆书的别名。而李氏的字迹却未见有流传下来的。一些拓本又多是重书翻刻的。只有《般若台》、《怡亭铭》、《滑台新驿记》及《唐故相国崔公墓志盖》等少数是原刻，传拓又少。所以在写字的意义上说，它的作用在今日看来已很轻微。但写字的人却不能不知道这一派的篆书，因为在以往它是曾占过极大势力的。这些拓本可以使我们看出一些字形的组织结构。拓本在坊间可以买到。

隶　书
第一组

乙瑛碑　　　　　古物同欣社影印王懿荣藏元拓本　文明书局影印端方（匋

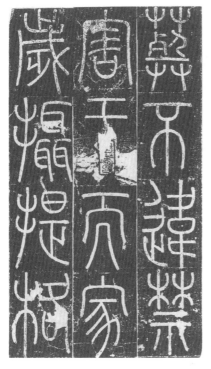

《三坟记》　唐　李阳冰

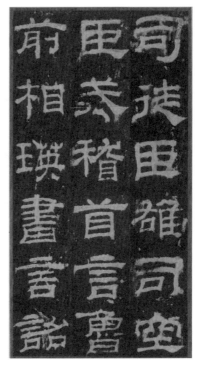

《乙瑛碑》　东汉

斋）藏明拓本

史晨碑　　　　商务印周大烈（印昆）藏明初拓本　文明印沈曾植（寐叟）
　　　　　　　藏前碑翁同龢（叔平）审定后碑均明初拓本　艺苑印前后
　　　　　　　碑明拓本

孔宙碑　　　　有正印宋拓本　文明印明拓本　艺苑印清初拓本

西岳华山庙碑　有正影印端方（匋斋）所藏三种本　容庚印金农（冬心）
　　　　　　　藏宋拓残本（这残本缺了两页，是清赵之谦双钩补足的。）

韩仁铭　　　　商务印高凤翰（南阜）藏初出土本

曹全碑　　　　古物同欣社影印本　商务印未断本

朝侯小子残碑　艺苑金属版印本

这一组是汉隶中最普通平正的书法。在当时官文书的体格是这样的。这颇
近似于后代的所谓台阁体。一般人写汉碑是走这一路的。

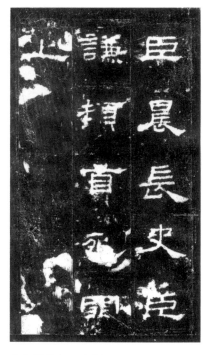

《史晨碑》 东汉　　　　　　　《礼器碑》 东汉

第二组

礼器碑　　　　艺苑印翁方纲（覃溪）审定本（有碑阴及侧）　文明印翁
　　　　　　　方纲（覃溪）藏本　有正印褚德彝（礼堂）审定本（有碑阴）

阳嘉残石阴　　拓本（原石已毁，影印本未见，拓本尚可买到。）

景君铭　　　　艺苑金属版印本（影印的善本未见）

这一组是汉隶中表现书家风格的。比第一组所列的体势活泼变化得多。

第三组

张迁碑　　　　同欣社及中华影印翁同龢（叔平）审定明初拓本　艺苑印
　　　　　　　罗振玉审定明拓本　有正石印《明拓汉隶四种》本

衡方碑　　　　文明印孙星衍（渊如）藏明拓本　艺苑印张廷济（叔未）
　　　　　　　审定本

子游残石　　　艺苑印《安阳汉刻四种》本

贤良方正残石　拓本（这与子游残石刻在一块石头上。这即是子游残石的

《衡方碑》　东汉

下半截。原石藏天津姚氏，未见印本。）

西狭颂　　　　艺苑金属版印翁方纲（覃溪）跋本

石门颂　　　　拓本（拓本新的并不难买，很好用的。影印的善本未见。
　　　　　　　艺苑有金属版印本，但非旧拓。）

封龙山颂　　　艺苑金属版印本

这一组因其笔势是汉隶中的摩崖书。用笔有方有圆（虽然其中有的碑石
并非摩崖，例如张迁及衡方）。我们在本书卷下欣赏章要谈到方笔和圆笔并
无多少根本的不同。所以写字时也不必死拘定在方圆的形式上，以致自己束
缚了笔路。

第四组

汉君子残石　　金佳石好廔印本

魏孔羡碑　　　拓本

魏受禅表　　　拓本

魏曹真碑　　　拓本

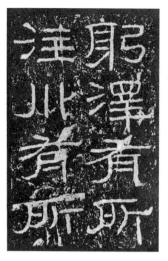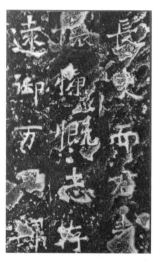

| 《石门颂》　东汉 | 《封龙山颂》　东汉 | 《爨龙颜碑》　南朝 |

晋《辟雍碑》　　拓本

晋荀岳墓志　　拓本

此组不限于汉碑，其隶势近方者多。但隶书，总以汉碑为主，方是学书的大路。

楷　书

第一组

宋爨龙颜碑　　有正·商务　中华石印本

魏郑文公碑　　有正石印本　艺苑影印本

魏郑道昭观海诗　拓本（有单片，也有云峰山石刻的全套。坊间碑拓店中可买。）

魏郑道昭论经诗　有正石印本　中华石印本（原刻字很大。这两种皆是缩印的，好用。）

魏吊比干文　　艺苑影印本

第二组

梁萧憺碑　　拓本（易得）

魏始平公造像

魏魏灵藏造像

魏孙秋生造像

魏杨大眼造像　　以上四种皆在有正石印《龙门二十品》内

魏张猛龙碑　　　商务影印王瓘（孝禹）跋本　有正影印本及石印本

魏马鸣寺碑　　　拓本（易得）

魏寇臻墓志　　　《六朝墓志精英》第二册罗振玉印本

魏安乐王墓志　　同前第二册

第三组

魏泰山经石峪　　金刚经　拓本　求古斋石印缩本

梁瘗鹤铭　　　　有正石印杨宾（大瓢）藏水拓本　罗振玉影印本　日本
博文堂影印杨澥（龙石）明水拓本

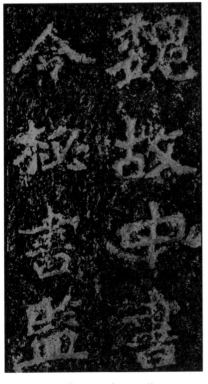

《郑文公碑》　北魏　郑道昭

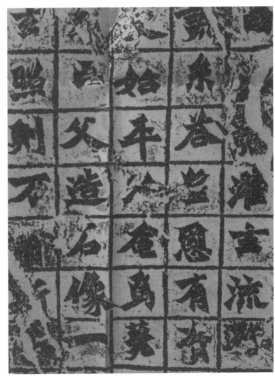

《始平公造像》　北魏

魏郑道昭白驹谷题名　　拓本（在《云峰山石刻》全套之内）

这一组所列，字形特大。

第四组

魏元演墓志　　　　《六朝墓志精英》第一册

魏常季繁墓志　　　同前

魏石婉志　　　　　同前

魏元倪志　　　　　同前

魏崔敬邕墓志　　　文明　艺苑影印本　刘鹗（铁云）影印本　陶湘（兰泉）

　　　　　　　　　影印本　（陶本与四司马志合装）

魏司马景和妻志　　文明影印本

魏刁遵墓志　　　　董康影印本　艺苑影印本　有正石印本

魏李璧墓志　　　　文明石印本

魏张黑女墓志　　　艺苑及有正影印本

魏刘根造像　　　　金佳石好楼石影整片

魏曹望熹造像　　　同前

魏高湛墓志　　　　艺苑影印本

魏敬使君碑　　　　艺苑金属版印本

魏元显隽墓志　　　拓本（石藏北京历史博物馆）

《泰山经石峪金刚经》

《张黑女墓志》　北魏

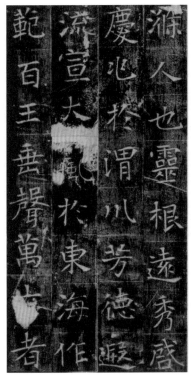

《高湛墓志》　东魏

　　这四组所列皆是六朝碑。这是楷书拓本中新出而有多种境界的范本。原来在我们中国古代是禁止伐墓的。这些考究的书法和极好的石刻一直埋没土中，未被人发现。在清中叶以前，写字的人都在唐碑的旧拓中寻觅路径。自从清末修筑铁路以来，埋在地下的古碑志大量出土。这才为书家又开了一条名为复古而实则开新的大路。我们可以从这里明白地看出书法相传的线索和趋势以及其变化的痕迹来。所以对于六朝碑刻应该加以重视用功。这四组之中，虽然只举一隅，但有的雍容，有的雄伟，有的峻拔，有的端劲，有的密丽。学者可以各就性之所近，从其中大踏步走进去。

第五组

龙藏寺碑　　　　同欣社影印本　文明影印本

董美人墓志　　　艺苑影印本

元公姬夫人墓志　艺苑影印本　神州国光社宣统影印本

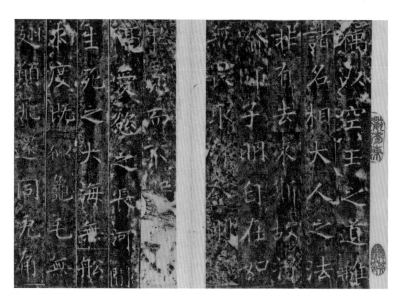

《龙藏寺碑》 隋

苏孝慈墓志	拓本（易得）
宁赞碑	日本铜版印本
文殊般若碑	艺苑金属版本

这一组是隋碑。隋朝享国日浅，在书法上的成就不大。但唐朝成熟的楷书，都是从这里萌芽茁壮的。此处所列各种已经包含了虞世南、欧阳询、褚遂良、颜真卿等唐代大书家的基础了。至少这些都是可以参考玩味的。

第六组

孔子庙堂碑	文明及有正影印李宗瀚（春湖）唐石本
九成宫醴泉铭	商务印端方（匋斋）本　文明印孙承泽（退谷）何焯（义门）跋南宋拓　文物出版社影印本
虞恭公碑	延光室照片王澍（虚舟）本　昌艺社印吴湖帆藏本　艺苑印贵池刘氏本
皇甫君碑	文明影印翁方纲（覃溪）审定本　有正印赵世骏（声伯）本及刘鹗（铁云）本
化度寺碑	文明及有正影印李宗瀚（春湖）本
道因法师碑	有正石印郑燮（板桥）宋拓本　故宫博物院影印
泉男生墓志	拓本　中华石印本　（原石现在河南图书馆）

《董美人墓志》　隋　　　　《道因法师碑》　唐　欧阳通

伊阙佛龛碑　　　　有正石印本　拓本

孟法师碑　　　　　文明及有正影印李宗瀚（春湖）本临川李氏石印本　日
　　　　　　　　　本印本

房梁公碑　　　　　照片　有正及神州影印李芝�486本

雁塔圣教序　　　　有正影印本　日本书苑杂志专号

信行禅师碑　　　　有正及神州影印何绍基（子贞）藏本

卫景武公碑　　　　有正影印王存善（子展）本

大唐中兴颂　　　　故宫影印本

东方朔画赞　　　　有正石印刘鹗（铁云）宋拓本

离堆记残石　　　　拓本（石在四川灌县离堆公园，有拓本）

大字麻姑仙坛记　有正石印罗振玉本　文明影印戴熙本

颜勤礼碑　　　　　拓本　顾燮光缩印本（颜碑行世，大半被后人将原石磨
　　　　　　　　　洗，原来面目全失。此碑于一九二二年在西安后出，未
　　　　　　　　　大损。看此碑可窥见颜书真面目。）

李玄靖碑	文明影印及石印临川李氏宋拓本
元次山碑	有正石印刘鹗（铁云）明拓本
宋广平碑	拓本
金刚经	有正及文明影印敦煌本　罗振玉墨林星凤本
左神策军纪圣德碑	谭敬影印本　艺苑翻印本
玄秘塔大达法师碑	商务影印宋拓本

行　书

温泉铭	文明印敦煌唐本　罗振玉墨林星凤本
晋祠铭	拓本（有未磨本）
云麾李秀碑	文明及有正影印李宗瀚（春湖）本
云麾李思训碑	有正影印赵世骏（声伯）本
麓山寺碑	有正及故宫影印本
道安禅师碑	拓本
集王圣教序	有正影印周文清本　有正及文明影印墨皇本
集王兴福寺碑	文明影印本（名为吴文碑按吴是矣字）
方圆庵记	文明影印本

《伊阙佛龛碑》　唐　褚遂良

典八素九丘陰陽圖緯之學百家衆流之論
周給敏捷之辯枝離覆逆之數經脉藥石之
藝射御書計之術乃所精而究其理不習而盡
其巧經目而諷於口過耳而闇於心夫其明濟開
寵苞含弘大陵轢卿相諧謔豪桀戲萬乘若
寮友視疇列如草芥雄節邁倫高氣蓋世
可謂拔乎其萃遊方之外者也談者又以先生噓
吸沖和吐故納新蟬蜕龍變棄世登仙神交造

《东方朔画赞》 东晋 王羲之

57

第二类　真迹

关于真迹，自然是要书家亲自所写的方足为凭。但二王真迹，今日所传的皆有可疑，若以学写字而论，又不可废，所以也都选列。此外，兰亭另外是一个系统，说起来话又太多，另外选列在最后。至于排列的方法，虽然也按时代，但有的是各家合在一起的，有的是没有姓名的，所以只得笼统一些。还有一种，以写字而论，很是重要，但此处未选列进去，就是各样精好的写经。在以前如《转轮王经》，如《灵飞经》，大家都认为是钟绍京写的，及至敦煌经卷大量发现之后，方知都是唐人写本，并不能确定为某家。这各种经卷之中，有极多写得非常之好的，尤其是盛唐时期的更精，从这里可以直接看到六朝以来的笔法，确乎并无碑与帖的分界，因为种类太多，索性不选了。明以来的书家也有许多值得钦佩的，为了简单也一概不选了。学书的人可以自己随时留意去选择学习。总之对于真迹，学习者必须下功夫仔细去探索，在以前，学书的人是没有这样好机会的。

汉晋书影	罗振玉影印本
流沙坠简	罗振玉影印本（以上二种有的可以学，有的不必学，但必须细看其运笔的方法。）
晋人尺牍	罗振玉影印敦煌石室发现品（在贞松堂藏《历代名人法书》上册内）
晋人度尚书曹娥诔辞	文物出版社影印本　上海人民美术出版社影印手卷（疑宋高宗临本）
汉晋西陲木简汇编	有正影印本
陆机平复帖	张氏影印本
王羲之奉橘帖	延光室照片　故宫印本　延光室印本
王羲之快雪时晴帖	延光室照片　故宫印本
王羲之丧乱帖	日本影印本
王羲之二谢帖	
王羲之频有哀祸帖	（以上三个名目，实际上有七个帖。在唐德宗时流入日本。各种影印本很多。）

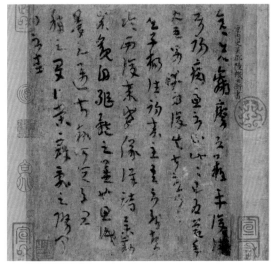

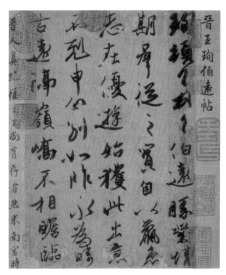

《平复帖》 西晋 陆机

《伯远帖》 东晋 王珣

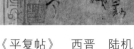

唐摹王右军家书集	文物出版社影印本（《即万岁通天帖》）
王献之中秋帖	延光室照片
王珣伯远帖	延光室照片
隋人出师颂	延光室照片有正印本
法书大观	故宫影印本（这本内包含王献之《东山帖》到赵孟頫的真迹其中欧阳询真迹尤好。）
褚遂良倪宽赞	故宫影印本 延光室印本
褚遂良大字阴符经	陶湘（兰泉）影印本（以上两种，历来鉴书家都把它归之于褚遂良。）
唐张旭草书古诗四帖	文物出版社影印本（是否张书待考，但是古帖。）
欧阳询梦奠帖	文物出版社影印本
陆柬之文赋	故宫印本 延光室影印本
唐人月仪帖	故宫影印本
颜真卿自书告身	日本影印本
颜真卿祭侄稿	故宫及延光室影印本
孙过庭书谱	延光室影印本 日本书苑杂志影印本 故宫本
僧怀素自叙	故宫及延光室影印本

僧怀素论书帖	文物出版社影印本
僧怀素小草千字文	日本书苑杂志影印本　徐小圃影印本
杨凝式卢鸿草堂十志图跋	在延光室影印本草堂十志图之后
宋徽宗赵佶书草书千字文	文物出版社影印本　上海人民美术出版社影印手卷
宋高宗赵构草书洛神赋	文物出版社影印本
李建中土母帖	延光室影印片子
苏轼洞庭春色赋中山松醪赋合册	延光室照片　有正影印本
苏轼前赤壁赋	延光室　故宫本
苏轼梄木诗	延光室照片
苏轼书林和靖诗后	延光室照片
苏轼寒食诗	日本影印手卷
黄庭坚寒食诗跋	有正影印本

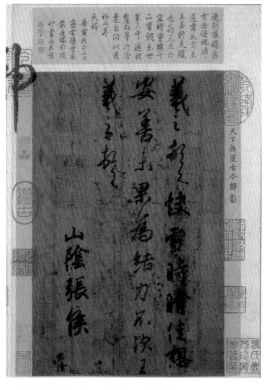

《快雪时晴帖》　东晋　王羲之

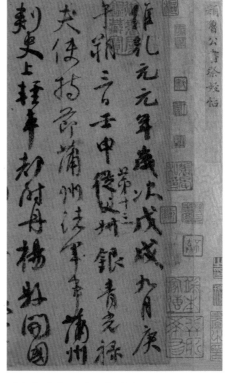

《祭侄稿》　唐　颜真卿

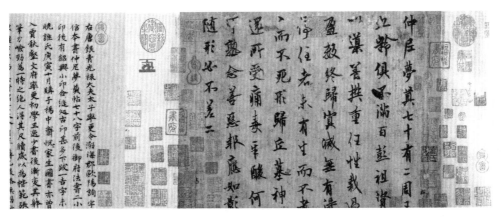

《梦奠帖》 唐 欧阳询

黄庭坚松风阁诗	故宫胶版本	延光影印本（原寸）
黄庭坚华严疏	有正影印本	
黄庭坚王长者墓志	有正石印本	（在《苏黄米蔡墨宝》合册内）林氏印本
黄庭坚动静帖	延光室影印本	
黄庭坚诗稿二种	文物出版社影印本	
米芾蜀素帖	故宫及延光影印本	
米芾苕溪诗	延光室影印本	
米芾诗牍	故宫影印本	
米芾尺牍	故宫影印本	
米芾二帖册	文物出版社影印本	
米芾法书三种	文物出版社影印本	
蔡襄自书诗札	故宫及延光室影印本（延光室名《蔡忠惠公墨宝》）	
蔡襄自书诗卷	朱文钧（翼盦）影印本	
薛绍彭杂书卷	故宫影印本	
宋四家真迹	故宫铜版本	
宋四家墨宝	故宫铜版本	
赵孟頫七札	故宫印本	
赵孟頫尺牍诗翰	故宫印本	
赵孟頫仇公墓碑铭	文明石印本	艺苑影印本（略缩小）

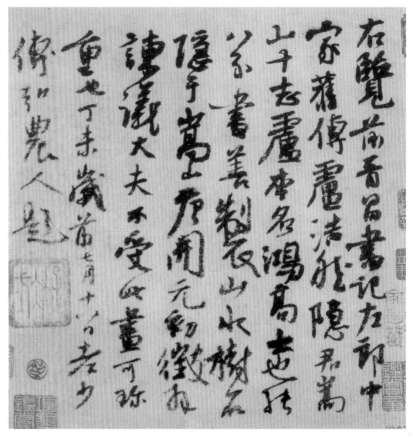

《卢鸿草堂十志图跋》　　五代　　杨凝式

（子昂为唐宋以后大家。徐君石雪云："学赵书者多摹仿《北京道教碑》。

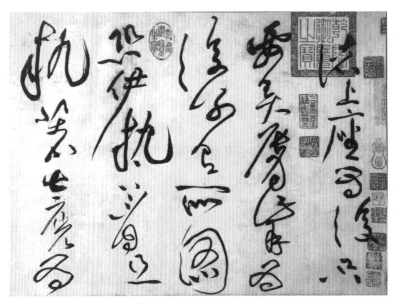

《诸上座帖》 宋 黄庭坚

不知此碑非子昂所写。因为元朝勅令子昂写斯碑时，子昂已卧病不能握笔，乃令其徒吴全节代笔。未几子昂死。吴全节书不逮子昂远甚也。"特将徐君论定揭出作学赵书的参考。）

附兰亭序

吴炳本	有正影印本（此本有名，但问题多。）
柯九思本	故宫印本（题籖为定武兰亭真本）
独孤本	日本影印（这本后面有赵孟頫子昂《十三跋》，曾经火烧。）
孙承泽本	有正及文明影印本（两书局所印都是这一本。各印了一部分的题跋。）
	（以上拓本四种）

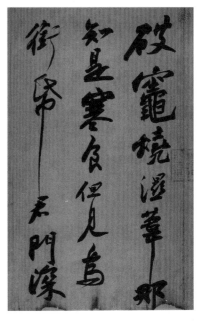

《黄州寒食帖》 北宋 苏轼

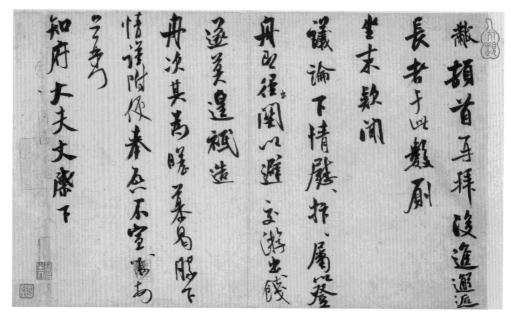

《知府帖》　北宋　米芾

虞世南临本　　　　故宫影印本

褚遂良临本　　　　同前

冯承素双钩本　　　同前（以上临摹本三种）

前文说到我们现在学书法的机会比古人好。这是因为受现代印刷术进步之赐。珂罗版和各种精细的网目版与胶版及摄影石印，配合各种相应的纸张，使得古代碑刻真迹容易大量复制。又因为故宫的开放，使得历代藏于皇室的珍品，可以被复制出来公诸人民。溥仪的逃亡，曾经有计划地盗出大批书画珍品。其中有一部分散出。有许多竟已遗失了。此外还有许多著名的真迹为公私各家所珍藏。例如传世有名的唐虞世南《汝南公主墓志铭》真迹，在上海周君家。唐僧怀素《苦笋帖》真迹，宋张即之楷书杜诗大字真迹，

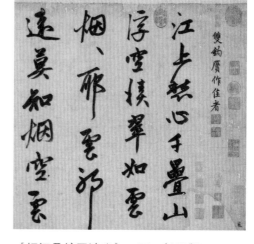

《烟江叠嶂图诗卷》　元　赵孟頫

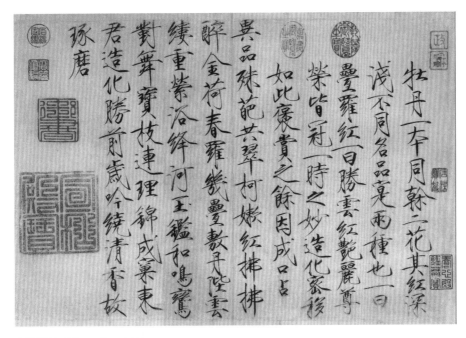

《牡丹诗帖》　宋　赵佶

宋徽宗楷书赐童贯的《千字文》真迹，宋高宗真草《千字文》真迹，元赵孟頫楷书《光福寺碑》真迹，皆在上海博物馆。唐杜牧书《张好好诗》真迹，宋蔡襄自书诗册，宋黄庭坚大草《诸上座》真迹，元赵孟坚自书诗卷真迹，皆在北京张伯驹先生家。五元人书真迹（即《三希堂帖》所根据的原本）在上海文物管理委员会。这些都是笔者所曾经目见，其中大多数为人民的财产了，这在以前是终身无法一见的。以笔者见闻的疏陋，说来真是挂一漏万。其散在收藏家手中的一定还有很多很多。即以笔者上述的而言，虽然其中的《汝南公主墓铭》问题很多，《张好好诗》不算书家的当行（但董其昌十分称赞），但都是值得参考的无上珍品。这两样外间已有影印本。其余多皆未印。现在文物属于人民的时代，优良的条件是已有了的，印行的事不会太晚。所以我说我们现在学书法的机会比古人好得多，问题只在我们是否努力。赵孟頫说："古人得名迹数行，终身习之便可名世。"那么，我们真不应该辜负这样好的学习时代了。

八 笔墨纸砚

书法的练习，必须我们自己用功。但工具的优劣足以助长或减杀我们用功所得的成绩。古语说："工欲善其事，必先利其器。"因此，我们对于学写字的工具，如笔墨纸砚之类的研究，也是不能不知道一些的。我们在这一章大略谈到与这有关的问题。

在谈这些事情之先，我们必须把握了一个观念。那就是说，我们中国是一个历史非常悠久的国家。许多大大小小的先代事情，我们都还没有查点清楚，这些都有待于历史学家的研究。而关于材料方面足资证明的，尤其有待于继续不断的发掘出土。笔墨纸砚的历史方面叙述，也不例外，并且这本小书也不能着重在历史的叙述。

中国的笔究竟始至于何时？如今难有精确的回答。以往都说蒙恬造笔，当然蒙恬是造笔中的一个人，不过，决非第一个人。在书籍的记载上，庄子已曾描写过画史的"舐笔和墨"，孔子作《春秋》"绝笔于获麟"，"笔则笔、削则削"，《诗经》上"贻我彤管""彤管有炜"，这都远在蒙恬以前。现在就实物讲来，有以下的一些情况。在公元一九二七年由徐炳昶和斯文赫定率领的中国西北科学考查团在蒙古额济纳河边发现了西汉时代的"居延笔"。据当时亲自参加考查的徐森玉先生谈起居延笔的形状来，是一种木质笔杆的笔。一根木头，在上半截劈开六片，兽毛制成的笔头被夹在这六片之中。六片的外面，用细线索捆起来。这种作法，和现代的钢笔有一点点相似，因为笔头子是可以取下来更换的。古人所说的"退笔"，即是取下来的废笔头子。徐先生说："可惜年代太久，而且只有这一枝，不敢动它一根毛。因此笔头里面，有无枣子形的笔心，不得而知了。"而在一九五三年长沙出土的文物中有战国时的笔。一九五四年六月长沙左家公山战国墓中又出现了完整的毛笔，并且有笔套。这

笔套是将笔头和笔身整个套进的。这时代更提前了。在这以前，长沙出土的文物，有春秋时绢本书写的文字和图画。而且，在我们所看见的甲骨上，有些还有未刻的文字。那些文字，有的是朱的，有的是墨的。这的确都是用笔写的。这就提前到殷代了。最后，我们所看见的彩陶，上面画有花纹。这种花纹，明显地呈现出是用毛笔所画的特色。这就提前到新石器时期了。

汉　居延笔

但有一点是很明白的。做笔的方法，是逐渐进步。由用石墨的枣心笔（笔毛中带核，如同枣心，故名。取其含墨较少，用于无胶的石墨方便些），进步到无心的散卓笔。笔中含墨多了，写字也更流畅了。我们所要知道的是制笔的材料和做好笔的条件。

制笔的材料大体上是动物的毛和植物尖子两种。植物的尖子，如所谓的"茅龙笔"（又名仙茅笔），现在广东还有，如"竹丝笔"，从南宋起就有人用。岳珂的《玉楮集》内，有送笔工贺发所制的"竹丝笔"诗。我也用过一次这样的笔，这笔乃是将嫩竹竿的尖顶用石头捶出丝来作的。总而言之，植物的笔只能写五寸以上的大字。因为用途狭，出品少，地位毫不足重。

动物毛作的笔，大体上又分为两种。一种硬的，用"兔毫"（紫毫）"鹿毫""鼠须""猪鬃""狼毫"等等。还有"麝毛""虎尾""猩猩毛""人须"就极少见了。一种软的，用"羊毛""青羊毛""西北黄羊毛""鸡毛"等等。还有"鹅毛""鸭毛""胎发"就极少了。另外还有一种"兼毫"作用不大。

一般说来，硬笔因为弹性的幅度更大，所以比较合用。自古以来，笔的正宗总属于"兔毫""狼毫"的一派。软笔用的较少，因为弹性的幅度太小，用起来不得力。北宋米友仁传下一张帖，自己说因用羊毫写，所以写得不好。但羊毫笔由宋朝至元朝还是有人用。元朝的仇远有赞美笔工沈秀荣的诗："近知沈子艺希有，洗择圆齐易入手。不论兔颖与羊毛，染墨试之能耐久！"再后来，明朝以至清初，一直都是盛行硬笔。当时书家几乎没有用羊毫的。羊毫沦落到

只能作装背书画的浆糊排刷了。自清嘉、道以来由于梁同书、邓石如、包世臣、何绍基诸人的提倡，羊毫大行，硬毫有渐衰的趋向。加以羊毫价廉，三五管才抵兔毫一管的价钱，用硬笔的人就更少了。平心论之，羊毫经嘉、道以来的提倡，制法也进步了不少。在合适的条件之下，也是最有用的写字工具之一。

至于怎样的笔，才算好笔呢？这需要四个条件："尖、齐、圆、健。"笔毫聚拢时看去要尖；将笔毫平平压扁时，看去要齐；写起字来，四面如意，叫作圆；写起字来不觉得笔肚子空虚，也不觉得笔尖细瘦，久写不退，叫做健。将这四个条件合起来考虑时，就可知笔毫应该要肥厚些，不要瘦薄。否则一定够不上这四个条件。并且笔毫纳在管内的部分要深些才好。这样笔肚子方能不空，写起来方能得力。黄庭坚说："宣城诸葛高，系散卓笔。大概笔长寸半，藏一寸于管中。"这样的笔当然不愁不健。今日的笔入管才两三分，焉得有力？至于笔管，古来人用了许多讲究的材料。实际上这和笔的优劣全不相干。我们不必为这个多用心了。

新笔到手，用时必须以冷水完全浸开。硬笔浸湿的时间尤其较长，方能尽管毫刚柔之性。蘸墨以前，须以细纸将毫中的蓄水拭干，入墨方不阴渗。写字既毕必须立即涤净。随写随涤，千万不可躲懒。这样笔中方不至含有宿胶，既可延保笔的寿命，写时又极如意。若写后不涤净，则笔易毁，写起来不听使令。明朝赵宧光曾经写过一部《寒山帚谈》。在这里面，他发愤为笔"讼冤"，写了十条。其中"墨水未入""滞墨胶塞"两条，即是针对这个面言。我们写字，不可为他所骂。

未用的新笔，需要谨防虫蛀。苏轼传有一方，"以黄连煎汤调轻粉蘸笔头，候干收之"。黄庭坚也传有一方，"以川椒黄蘖煎汤，磨松烟染笔藏之尤佳"，这都是可以实行的。更简便的方法可以用硫黄酒将笔浸透，再候干收起。

现在我们可以谈到墨。墨的起源，至少不晚于殷商时代。西北科学考查团在发现"居延笔"的地方，还发现了一些木炭，古人就拿来磨了当墨使。这是后来出土的古物所证明的。在旧日书籍的记载上，古人所用的是石墨。晋朝陆云写给他哥哥陆机的信中有"曹公（曹操）藏石墨数十万斤"的话。后魏郦道元《水经注》说："邺都铜雀台北曰冰井台，高八尺，有屋一百四十间，上有

冰室数井，井深十五丈，藏冰及石墨焉，石墨可书。"这和陆云的记载相符。而《荆州记》及《新安郡记》、《广州记》等书，皆记载着石墨。这种石墨在当时用来，尚未发明加入胶质，以取其粘固和光采。其后方渐有和胶的方法。慢慢进步到唐朝更加好了。现在流传下来的唐人硬黄墨迹，墨色皆极黝亮。边远的地方，已经很好，越近长安，墨色越美。

在唐朝作墨的墨官，有易水人奚鼐、奚鼎兄弟很出名。他家的墨相传"以鹿角胶煎为膏而和之"。奚鼐的儿子名叫奚超，这奚超在唐末乱时，流离渡了江，就住在黟歙之地，因为这地方便于造墨。这块地方在当时属于南唐，南唐主就宠赐他"国姓"。于是乎奚超就变为李超了。李超有两个儿子，长名廷珪，次名廷宽。廷宽的儿子名承晏。都以造墨出名，而廷珪的名最大。这李家的墨好到甚么程度呢？据当时由南唐投降到宋朝的徐铉说："幼年尝得李超墨一梃，长不过尺，细才如箸，与弟锴共用之。日书不下五千字，凡十年乃尽。磨处边际有刃，可以裁纸。自后用李氏墨无及此者。"故宫博物院有流传下来的李廷珪墨一锭，有清高宗题咏。但因只此一锭，谁也不敢磨试，不知究竟好得如何。

宋朝人如文彦博、司马光、苏轼、苏瀚都好墨。有一个何遠并且专写了一部《墨记》。他们都是赞美李廷珪的。他并且说看见过一锭"唐高宗时镇库墨，重二斤许，质坚如玉石，铭曰永徽二年镇笏墨"。在宋朝制墨出名的有沈珪、潘谷、蒲大韶等人。可惜他们的墨都不传了。金朝的皇帝金章宗，作墨出了大名，贵重得可怕，称为"墨妖"，元朝年代短，旧墨还多，著名的墨工也少。到了明朝制墨又大大出了名，如罗小华、程君房、方于鲁、吴去尘等不下几十家。清朝制墨有名的有曹素功、汪近圣等人，而胡开文最后出。现在一般的人只知道胡开文和曹素功了。平心论之，今天在实用的角度上谈墨，清朝的墨，自光绪起，倒推上去都还可以用。但，光绪以后，偷工减料，缩低成本，用了美国来的煤烟子作原料，就无法使用了，因为这一种墨质料既粗，色又灰败。续造好墨，是我们的责任。

照此看来，分别墨的优劣也很简单，

李廷珪墨　南唐

只要记住"烟细，胶轻，色黑"，就行了。烟细胶轻可以从磨出的横断面上看，空孔极小极少，或竟然看不到小孔的，就是好的。色黑可以从写出的笔画上细看，要有一种沉静的暗然之光，和别种黑色来比，还是它黑些，就是好的。这一种的黑，迎日光看去，或是黑中泛出一种紫光来，或是黑中泛出一种绿光来，或是泛出一种蓝光来都是好的。

关于造墨的方法，我们略知一二，也未尝无益。大概宋以前作墨，是用松心或松脂烧烟的。明朝以来方用油烧烟，有的用百分之七十五的桐油掺上百分之二十五的芝麻油烧烟；有的用皂青油；有的用菜子油或豆油；也有用猪油的。从烧烟到收烟，加胶、加药、和烟、蒸剂、杵捣、槌炼、制样、入灰、出灰、去湿等等无数辛苦的手续，一锭墨方可应用。关于这一切，只有做墨的老工人，知道得最清楚。如必要在书籍中去求，可看明朝洪武年间沈继孙所著的《墨法集要》。

最后，磨墨需要记得几种要点：第一，墨必须要垂直顺磨，万不要两头磨，尤其不应该将墨斜磨成一个尖小脚的样子。第二，磨墨注水，宁少勿多。磨浓再加，再磨浓。如此增加，方不致墨未磨浓已经浸松。第三，磨时不必太急。急与不急，以有无噪声为别。第四，磨毕须即藏匣中，因为它怕风吹又怕日晒。

中国的墨有一特点，它的黑色，非任何化学方法制成的漂白剂所能漂去。尤其在纸和绢上，想完全褪去几乎不可能。因此世界各国，包括欧洲用墨水的国家，对于最精密的地图上注地名，以及契约上签字，用的是中国墨。

第三，我们谈到纸。中国的纸始于何时，也难有精确的答案。古代没有纸，甲骨、竹简、缣帛都作了纸的任务。竹简太重当然不方便，缣帛太贵也不是一般人用得起的。照书籍上的记载，大概汉朝初年已经有幡纸代简了。所谓的"幡"，就是"幅"的意思。称纸的数目为幅，即是从缣帛的意义推衍下来的。纸的轻便与缣帛相同，却当然比之易得。不过当时产量极少，当不能为一般人所应用。晋葛洪自言家贫不易得纸，抄书都是两面写。至今敦煌所传经卷，还有许多是两面写的。汉成帝时有一种"赫蹏书诏"。赫蹏就是一种薄而小的纸。这种纸多是由破布、旧鱼网或者树皮作成的。早期的技术不高明，所以只能造成薄而小的了。到后汉和帝时，有一个宦官蔡伦，改进了方法，他用大的石臼舂材料，纸的质量都增进了。后来人就相传中国的纸是蔡伦造的。这样造纸，到了汉末，有一个名叫左伯的人，字子邑，又大大改进了方法。他所造的纸，特点是"妍

妙辉光"。

晋时纸，有南北的分别。北纸用横帘造，所以纸纹是横的。南纸用竖帘造，所以纹竖。到唐朝又大为进步，特出一种"硬黄"纸。这是从古代的黄檗染纸方法，精益求精的。这种纸可以辟蠹，并极为光泽。有一种是着了薄蜡的，至今敦煌所传唐人写经，犹然可见当时制作的精工。而在韦皋镇蜀的时候，蜀笺尤其出名，那是带有各种颜色花纹的考究纸，段成式又用自己的意思作了一种"云蓝纸"。

以现在我们目见的法书真迹讲来，陆机的《平复帖》是西晋的纸。而比较见得多的是宋纸，宋纸最著名的是"澄心堂纸"。这是南唐传下来的好纸，上海博物馆藏宋徽宗所画的"柳鸦"和"芦雁"即用澄心堂纸。元明两代制纸方法大体不出宋纸之外。明朝宣德年间所造的官纸，名叫"宣德纸"，特别出名。清朝的纸，则以乾隆年间所制各种仿古纸最为工致。

此外，自唐宋以至近代，日本和朝鲜的纸都输入中国。他们的纸多用绵茧造成，坚白可爱，书家多喜欢用。宋朝黄伯思即曾用有字的"鸡林纸"背面作书。明朝董其昌在"高丽国王"的贺表正面写大字，盖住原有的小字，更不稀奇。直至今日，"高丽发笺"还是我们的珍品。

就造法看来，纸类不外熟纸、生纸和半熟纸三种。所谓熟纸乃是多加工的生纸。半熟纸加工的手续少些。不论书画、生纸熟纸各有所宜的条件。大体上，加工的纸总比生纸好用。这是"澄心堂纸"和"宣德纸"被书画家宠爱的原因。即以生纸而论，放置了几年的生纸也比最新的生纸好用些。

至于平常临习碑帖，就用现在的普通"毛边"或"元书纸"好了。现在一般的所谓宣纸都不甚好，反不如北方糊窗用的"冬窗纸"（或名东昌纸）。四川、贵州一带出的纸也比普通宣纸好。西洋纸向来不为书画家所贵。因为机制的纸，纸筋的纤维被损太过，太不长寿的原故。但有几种软一些的机制纸，以我看来还是可以供书画用，可惜现在还没有这种风气。

除了纸之外，书画家所用尚有绫、绢之类。并且书画上用印的风气，也随着时代逐渐花样多了。对于书画的保存，还要讲究装背的方法。这一切都不能在这小册子中再谈了。

最后，必须要谈一谈砚。砚的最初时代，也一样难于确定。古代人没有正式的砚石，用蚌壳作砚是很普通的。汉朝已有陶砚，解放后，有汉石砚出土，

我曾见过,作龟形,制作古朴。米芾作《研史》说到晋砚。但他也只说在顾恺之的画中见过。那他所根据的还不是第一手材料。苏轼说:"端溪石始出于唐武德之世。"大体上说来,从唐砚谈起,总是谨慎的态度了。

砚的材料,大体上不出于"端溪石"和"歙石"两大宗。这种所谓"石",实际上只是一种硬性粘土。惟其实际上如此,所以砚石的性质"细""腻"。要腻,所以能"发墨";要细,所以能发得不粗。若真是够上石的条件,那就太坚太滑,反而不发墨了。

端溪在广东肇庆城南。所出砚材在宋朝开采很多,到元朝就禁闭了。明朝时开时闭,清朝开了约七八次。最后一次是张之洞开的。越后开的,石质越好。

歙砚出于安徽婺源的龙尾山。相传有一段故事,说是唐开元年间,有猎人叶某因追野兽而发现了这山上的石头层迭如城垒的样子,莹洁可爱。这样方始作起砚来。后传至南唐,其中有一个出名的砚工名李少微,并且作了砚官。歙砚由此名闻天下。

端砚的特点有"青花""火捺""蕉叶白""鹳鸰眼"等等名目。歙砚则有"罗纹""眉子""刷丝""锦绉""金星"等等名目。实际上凡能发墨的都是好砚。因此,自古相传到今,如"青州""唐州""温州""潭州""归州""苏州""夔州""建溪""庐山""洮河"等地无不出砚。我们不必拘泥。并且自古以来讲砚的书也不少,但越说越玄虚,有时固然增长智慧,有时也误人。

砚的制作,种类也多。为了实用,总以稍大,磨墨之处稍凹、聚墨稍多的为好。砚外要有匣子。匣子要漆制的最好。砚要天天洗。洗时不要用热汤,洗毕不要用毡片或纸片去擦。能有莲房壳洗砚并擦干最好。总之是不要让砚上沾有细毛方好。磨墨要用净冷水,不要用茶,因茶能败墨色。新墨磨时,尤其要用心;因其棱角锐利,最容易将砚石磨出许多条纹来。

统观以上所叙,当然非常简略。但我们已可从这简略的叙述中,得到一个最重要的意义:这就是世间任何事情决非一手一足之劳所能成功的意义。写字一事,可以说比任何事都简单。但稍为谈到必须的笔墨纸砚、图章装背,已经不知要多少名手的劳动了。王羲之最著名的字是《兰亭序》。那是用鼠须笔和茧纸写的。假使当时没有这两种工具,必然成绩不会这样好。那制造鼠须笔和茧纸的人,其功断不容忽视。换言之,《兰亭序》的成功,王羲之却也不能独占。

九　参考书举例

因为这本小书，所叙述的范围极小，言语极简，只是最初最浅的入门书，当然不能满足好学的人稍为进一步的探索，所以在这一章里略举几组参考书，使读者可以采择。这个范围虽然比本书的大了，但仍是很简陋的。尤其是关于历代书家的历史和学书的逸事等等方面，更为缺少。读者如若要在这一方面加深研究，也是极值得做的。但却需另求更多的参考书了。

（一）《王氏书苑》　这是明朝王世贞纂集刊行的一部小丛书。这部小丛书乃是并立的两套，一套是《书苑》，一套是《画苑》，总名为《王氏书画苑》。在《书苑》内共为二十二卷。前十卷是《书苑》，后十二卷是《书苑补益》。这二十二卷书，收集的古代书法的材料是很好的。例如第一卷至第五卷，就包括了唐朝张彦远所纂集的《法书要录》十卷。而张书所包括的，皆是相传下来最古的论书法的典籍。即如《梁虞龢论书》，《梁武帝与陶隐居来往论书启九通》，《唐褚遂良右军书目》，《张怀瓘书断》等等材料，都是很重要的。其余也是宋以来的重要材料。上海泰东图书局有石版翻的影印本，在书坊里很易购买。

（二）《佩文斋书画谱》　这是清康熙年间孙岳颁、宋骏业、王原祁等人合纂的。这书一共一百卷，内容材料是很多的。但这书的著作体例却不好，它将材料零碎割裂了。这书的第一卷到第十卷分为"书体""书法""书学""书品"四类的材料；第二十二卷到第四十四卷是"书家传"；第五十九卷到第六十四卷是"历代无名氏书"；第六十八卷是"历代帝王书跋"；第七十卷到第八十卷是"历代名人书跋"；第八十八卷到第八十九卷是"书辨证"；第九十一卷到第九十四卷是"历代鉴藏书"。这部书有各样的铅石印本，书坊里易买。

（三）《丛书集成》　这是上海商务印书馆将各种丛书归并起来，去其

繁复加以挑选而集印的丛书。这里面有许多关于书法的著作。读者可以按目寻求。

（四）书家专集

(1) 王廙《王南平集》　　　　(2) 王羲之《王右军集》

(3) 王僧虔《王僧虔集》　　　(4) 萧衍《梁武帝集》

(5) 萧子云《萧子云集》　　　(6) 陶弘景《陶隐居集》

(7) 颜真卿《颜鲁公集》　　　(8) 欧阳修《六一居士集》

(9) 蔡襄《蔡忠惠公集》　　　(10) 苏轼《东坡集》

(11) 黄庭坚《山谷全集》　　　(12) 米芾《宝章集》

(13) 赵孟頫《松雪斋集》　　　(14) 虞集《道园学古录》

(15) 鲜于枢《困学斋集》　　　(16) 邓文原《巴西集》

(17) 倪瓒《云林集》　　　　(18) 张雨《句曲外史集》

(19) 宋濂《潜溪集》　　　　(20) 李东阳《怀麓堂集》

(21) 吴宽《匏翁家藏稿》　　　(22) 祝允明《祝氏文集》

(23) 文徵明《甫田集》　　　(24) 陆深《俨山集》

(25) 邢侗《来禽馆集》　　　(26) 董其昌《容台集》

这些集子里可以寻出很多有价值的材料。但历代缺漏的仍是极多。清朝书家，因为时代很近，知道的多，所以不列入。这一类的书刻本极多。如《东坡集》便有许多刻本。坊间易购。

（五）杂类书

(1) 高似孙《砚笺》　　　　(2) 米芾《评纸帖》

(3) 张燕昌《金粟笺说》　　　(4) 沈继孙《墨法集要》

(5) 张应文《清秘藏》　　　(6) 苏易简《文房四谱》

(7) 梁同书《笔史》　　　　(8) 丰坊《书诀》

(9) 米芾《研史》　　　　(10) 计楠《端溪研坑考》《石隐砚谈》

(11) 屠隆《纸墨笔砚笺》　　　(12) 唐积《歙州砚谱》
　　　《文房器具笺》

(13) 无名氏《端溪砚谱》　　　(14) 周嘉胄《装潢志》

（15）麻三衡《墨志》　　　　（16）曾宏父《石刻铺叙》

（17）王昶《金石萃编》　　　　（18）孙星衍《寰宇访碑录》

（19）叶昌炽《语石》　　　　　（20）朱长文《墨池编》

（21）陶宗仪《书史会要》　　　（22）岳珂《宝真斋法书赞》

以上二十二种散见在各样丛刻里面。其中大多数可以在神州国光社出版的《美术丛书》中寻得。这是最易得的本子，虽然错字不免。《访碑录》及《语石》两书坊间有单行本。《墨池编》及《书史会要》有刻本。

中国书法简论

卷下

一　欣　赏

在本书卷上第六章说到写字的快乐。这已进入欣赏的范畴了。兹更就此一重要问题，申述如次：

现在就字方面先说。第一说临。我们已经知道临和摹是两种方法。这两种方法各有所长，也各有所短。因此两者应相互补助。摹书容易得到字形，但不容易得到笔法。临书容易得笔法，但又不容易得到字形。因此这两种功夫必须参用，才可补偏救弊。古人法书，其所以称为法书，就是因为写得好，可以作我们的法式。字中笔画的距离，都是用心结构成的。尤其是很细微的地方，为什么有一笔特别短些，为什么平常不出头的，忽然出了头，都是书家精心妙意的所在。我们应该特别留心。因此我们摹习时，必须亦步亦趋。纵然心中不以为然，也不要改了人家原来的样子（等到完全明白了，再不依他不迟）。逐渐摹了再临，临了再摹，对于字形笔法完全熟了，我们写起字来"神"气就出来了。等到知道甚么是"神"是"气"，已经踏进欣赏的地步了。到此地步，不用说一句话，也明白了。宋朝姜夔说："临书易失古人位置，而多得古人笔意；摹书易得古人位置，而多失古人笔意。"宋朝岳珂说；"摹帖如梓人作室，梁栌榱桷，虽具准绳，而缔创既成，气象自有工拙，临帖如双鹄并翔，青天浮云浩荡万里，各随所至而息。"这种言语都说出临摹两法的甘苦短长，都是在"形"的方面去说明"神"的。因为离开"形"，便无法解释"神"。

其次，我们应该不专在一个一个的字上去欣赏。当然，我们写字，必须要考究点画。因此，每个字都要用心。但用心的范围不是仅仅局限于每个字为知足；而是应该将所有的字贯串来看。一个字譬如一个战士，一个战士固然要威猛矫健，一篇字则譬如一支部队，一支部队则必须阵容严整，旗帜飞扬。这就是进一步的欣赏了。这在评书的人讲来，叫做"血脉"。宋朝姜夔说："字有藏锋

出锋之异，粲然盈楮，欲其首尾相应，上下相接为佳。……余尝历观古之名书，无不点画振动，如见其挥运之时。"这几句话就说出全篇的字中总格局的优美。从这样的欣赏角度去看，我们至少要明白，每个字大小轻重，不要像算盘子一样的死板划一才好。这其中需要"行乎其所不得不行，止乎其所不得不止"，并无一定的规矩，而规矩未尝不在其中。这些功夫，全由积学而致。它的阶梯仍从临摹入手，要考究了向背疏密的位置，把握了用笔迟速的巧妙。形体既工，风神自出。再进一步，从所写的字里，真是可以看出人的性情来。

再次，所用的墨和纸，也有助于书法的趣味，以后再说。还有一些人喜欢从笔画的方圆中，欣赏其骏利与浑融的情趣。实际上笔画的方和圆的不同，并不由于用笔的不同。用笔的方法总归不外乎提按。所谓的藏锋，近乎圆笔，多由于提，多有浑融飘逸之趣；所谓的出锋，近乎方笔，多由于按，多有骏利沉着之趣。但圆笔未尝不能沉着，方笔未尝不能飘逸。并且书家行笔之时，时机极是迅速，绝无从容考虑或提或按之理。因之，笔画的为圆为方初无成见。欣赏者从这一点看去，有所领会固未始不可；若执牢了这一点来研究，来说明，恐也不能有多少益处。

现在再就人的方面说。这一点表面上完全和书法不相干，但却是书法的内在的精神生命所托赖，非常要紧。要想说明这一点，不得不先绕一弯子从陆游的论诗说起。

宋朝的大诗人陆游曾经教他的儿子作诗，说了一句最精深的话："工夫在诗外。"这里所谓的"诗"，乃是指的由字句组成的诗。作这种字句的诗，要想作得好，下起工夫来，竟然还在字句的诗之外！原来我们字句的诗所描写表达的是我们的生活。字句是表面，而生活方是内容。所以生活是字句的诗的来源的根本。把根本弄好了，表面才会好，那么所谓的诗"外"，乃是指的字句之外，实际上是生活之内，那才是真正的诗"内"哪！

书法也是如此。我们可以毫不迟疑地说，要想学书学得好，工夫在"书"外！

我们须知，书法的形体之美还只是欣赏的浅浅一步。及其到了深处，硬是写字的人的生命和所写的字融合为一。我们看到某人所写的字，便如同亲见其人。书法的所以能传人的精神以至于不朽也就在此。因此，如若我是一个好人，

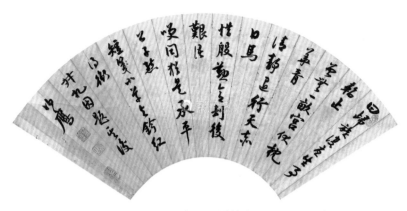

行书扇面　潘伯鹰

便将我的好处，传之不朽。如若我是一个坏人，那么坏处也传了不朽下去。这决不是空言，也决不是神话。这是有证据的。这个原因也很简单，我的字将我的真正精神传了下去。我的行为也早在后世人脑中传有观念。这个观念必然因有了我的笔迹而愈加引起人的强烈刺激而愈为鲜明。好也要不朽，坏也要不朽，纵然想躲藏，也躲藏不了的。到此地步，欣赏之中更有评判之意，其中包含的要素不但有写字人的功夫，并且有看字人的感情。这是写的人和看的人双方分工合作的创造。

明朝有一个著名的书家名叫张瑞图。他的书法功力是很深的，并且也自己成立了一种面目。但，他是当时窃柄祸国的太监魏忠贤的干儿子。他因这种秽恶的关系做到了宰相的高位（建极殿大学士）。他为魏忠贤生祠写了许多碑文。他的字，真迹流传下来的也有，人们看到了作何感想呢？他的笔画是很变化飞动的，不是很好吗？但人们看了，只联想到他奔走于"义父"太监的丑恶活动，正像这笔画的飞舞一样！

相反地，唐朝颜真卿，他能在七十多岁的高年，不屈于叛将李希烈而慷慨捐躯。他的书法到今日，人们看了，仍然是英风凛冽，虽死犹生。在几百年前就有人说过，像颜鲁公这样的人，纵然不会写字，人们对他的片纸只字都是宝爱的，何况书法又是那样超轶绝伦。宋朝的欧阳修，是一个大文学家和史学家，他的书法并不怎样高明，但他的字至今为人宝重。此外，凡是著名的书家，多是著名的文学家。他们的人格均有卓立磊落的特点，不颠三倒四的随波逐流。

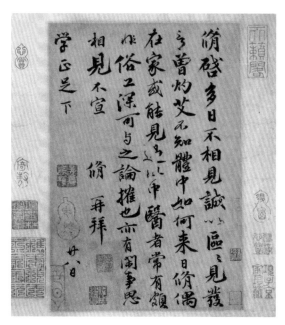

《灼艾帖》　北宋　欧阳修

例如宋朝苏轼和黄庭坚，便是最显明的。至于书圣的王氏父子更不待多言。单看羲之的《辞世帖》、《告墓文》，和献之的《辞中令帖》，人们可以从笔画的优美中，无形中受到人格的熏陶。这是最可贵的。

此外，书法同时传出每个书家的特殊作风。杜牧是唐朝的诗人兼军略家。他传下来的张好好诗真迹，使人感觉到热情慷慨的襟度。苏舜钦是宋朝遭遇困顿的奇士，他传下来的行草书，由苏州顾氏收藏，使人想象到他那跌宕不羁的神情。清宫旧藏有倪瓒给"默庵先生"索莴菜和大金花丸的诗札真迹。在这里面，倪氏的艺术家风度和他平淡天真的生活，宛然如见。这种例子真是举也举不完。

谈到欣赏，我想凡艺术上的事，不但对于做的人是一个创造功夫，对于欣赏的人一样是个创造功夫。贝多芬是一个音乐大家，他的乐曲是惊天动地的创造。这是不用说的。但没有音乐素养的耳朵乍听演奏贝氏的音乐，都觉得难以领会，甚至不悦耳！因此，我们若希望能欣赏艺术，必须先要练习自己的一套懂得艺术的功夫。就书法说，这样才可深入领会书家的内外各方面的精微。而法书的妙处也因有了真的欣赏者，方能将它所包蕴的一切流传发挥出来。实际上这就是一种合作和创造了。

因此，对于书法，作为一个欣赏者来说，我们需要深切了解书家学书的甘苦，以及他们的卓越技法与他们实际生活之间的关系，最后，还要研究他们的思想与人格。这样方可透彻地了解一个书家。这样才是书法欣赏最全面的境界。宋苏轼说："古之论书者，兼论其生平。苟非其人，虽工不贵也。"这正扼要地说明了原理。

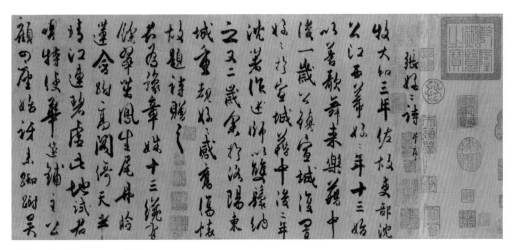

《张好好诗》 唐 杜牧

　　这一境界的追求与到达，极有意义。书家以自己的各方面生活与书法打成一片，甚至融合而不可分。他们的一切悲欢、喜怒、歌颂和谴责，连接到内在的精神世界都隐隐约约地但却是真实地蕴含在笔画之中；换言之，使他们所以能不朽的活力即在于此。但如若没有一个真知的欣赏者，这却不容易被了解了。如若长此不被了解，等于这个书家湮没了一样。然而一旦他们被了解了，他们就立刻活在欣赏者的心目之中了！

　　这一点，对书家讲来，意义是非常重大的。因为欣赏者的光荣和责任正在这里。欣赏者在尘封的丛残的无首尾的几行墨迹中能够发现历史上的许多书家，在一般观者心中以为是死了的，原来仍是活生生的！而作为一个欣赏者同时是一个好学生而言，也只有从自己体验中，确实了解了古代书家，方可以继承优秀的传统而成为一个新的卓越的书家。在这样正确的路上，才可以进一步谈到发扬，这便是我们所指的合作的和创造的意义。

　　书家最初最普遍的特色是对于笔法的精勤苦心。相传钟繇少年时在抱犊山学书，后来他和邯郸淳、韦诞、孙楚等人谈笔法。他在韦诞的座上看到蔡邕的一卷笔法，立即向韦诞苦求，而韦不给他。等到韦诞死了，他暗地叫人盗开韦诞的墓，方得到笔法（这些传说，也许为了鼓励后学，有所夸张）。他学书，时常白日里画地，夜眠时画被。又相传张芝学书，家里作衣穿的帛，皆先写了字再拿去染色。他在池子旁写字，写得一池水都黑了。因之"临池"二字竟成

为学书的代名词。隋僧智永将写坏了的笔头，装在大篱子里，装满了许多篱。诸如此类的书家故事举不胜举。但早在后汉即已有人反对这样的精勤，赵壹《非草书》篇云："……夕惕不息，仄不暇食。十日一笔，月数丸墨。领袖如皂，唇齿常黑。虽处众坐不遑谈戏；展纸画地，以草刿壁。臂穿皮刮，指爪摧折。见鳃（肉中骨也）出血，犹不休辍。然其为字无益于工拙，亦如效颦者之增丑，学步者之失节也。"不过，像这样的议论，并非直接主张对于学习不该用功；而对于书家的"有超俗绝世之才，博学余暇，游手于斯"还是称赞的。因此可知，不是学字不该用功，而是不要只在"字中求字"。这正是我们所要强调的。

唐朝韩愈有一篇《送高闲上人序》，他在这篇文中对写字的精要很说出一些来，他的意思说只要专精于某一种的巧智，在自己的心意中，百应而不失，就可以稳当地操持下去。纵然有其他的外务也只能与我所操持的相和谐而不致相滞阻，他将这道理应用到张旭的草书上。他说张旭专精草书，不作他事。张旭一生的喜怒、窘穷、忧悲、愉快、怨恨、思慕，以及到了酣醉无聊的时候，

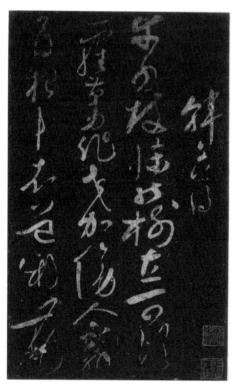

行书　唐　韩愈

心中有了许多不平情绪，都发泄在草书上。张旭看到一切物象，水山崖谷、鸟兽虫鱼、草木果实、日月列星、风雨水火、雷霆霹雳、歌舞战斗等等可喜可怕的情状都寄托在象征在草书里。张旭以此终身而传名于后世。韩愈在这一篇文字中，具体地写出张旭的书法和生活的打成一片（韩愈与柳宗元俱能书，韩的字在丛帖中有传刻的）。

不但韩愈而已，诗圣杜甫在他的著名的诗篇《观公孙大娘弟子舞剑器行》中，也具体地描述了这种超绝的舞蹈如何感发了张旭，使得他草书进益。并且张旭还有一个"见担夫与公主争道"而悟笔法的故事。

不仅书法而已，即如与书法同源的画法也是一样。吴道子是唐开元中的大画家，当时将军裴旻善舞剑。裴的尊亲死了，送了许多金帛请吴为亡亲在东都天宫寺画佛像，吴封还金帛不收，却说："我久仰你的大名了。我只请你为我舞剑一曲，足以为作画的报酬。因为看了你舞剑的壮气，可以助我的挥笔。"裴将军穿着孝服便舞起剑来。舞毕，吴道子奋笔作画，俄顷而成，有如神助。

此外，北宋郭熙在他所著的《林泉高致》一书中，提到"怀素夜闻嘉陵江水声，而草圣益佳。"苏轼记载"文与可亦言见蛇斗而草书长"。在袁昂所著的《古今书评》中说"陶隐居书如吴兴小儿。形容虽未成长，而骨体至骏快"，又说"萧子云书如上林春花，远近瞻望无处不发"。"张伯英书如汉武帝爱道，凭虚欲仙"。从他们的话里，可以看出：对于一个专精于某种艺术的人说，他看世间一切事物，都会联想到他所专精的那一件事上去。由于他的用志不纷，他能够在许多表面上不相干的事物中，在某种程度或某种角度上，发现与他所专精的一事之间的共同点。这一共同点，在别人是毫无感觉的；而在他，却恰好"触了电"。这正是古话所说"精诚所至金石为开"的好例子。由于积累了

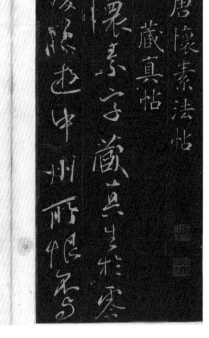

《藏真帖》 唐 怀素

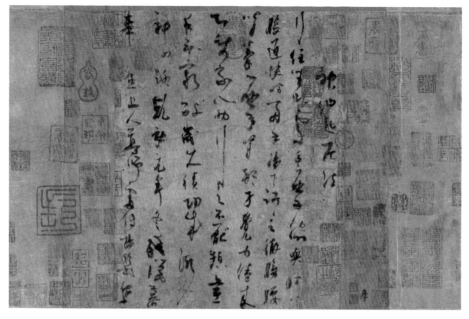

《神仙起居法》　五代　杨凝式

好学深思的功夫，逐渐涵养，随机而悟，确有这种事情。凡是有过积学经验的人都能感到这是真实的，这也正是所谓的由量变到质变。

即以张旭而言，他所专精的是书法。书法的完成在乎体势的表现，因此所有一切事物的动静状态都能激发导引他联想到点画的体势上去。公孙大娘将左手挥过去，他看见了可以立即触到这姿态像一个什么字。公孙大娘忽然跳跃起来旋转，他也可以立即触到某种"使转"的笔锋驰骤应该如此，乃至整个剑器舞的音容，可以给他一个全面草书结构的启发。担夫与公主争道，使他可以悟到几种笔画接凑处所生出的相拒相让的安排。僧怀素听到江声，也立即受到启发。江声是没有形状的，然而可以感发到在风雨纵横中如吼的江声，正是一种豪横的气势；其或在空江明月之下，江流有声，正是又一种纡徐的气势。这难道不能使得怀素忽然开悟到运笔的节奏，和草书满纸布局的体势么？这正是在某种程度上或某种角度上，书家从"异中求同"的地方。即如张旭的看剑器舞，文与可的看蛇斗，也正是"异中求同"的必至之理。这就证明了一个书家是以其全生命的全部生活皆熔冶于书法之中，因之托赖了他所专精的书法，建立了他的不朽生命。其中最重要的关键，只在他所感到的一切物象，在此或在彼，

今天或明天，都可能被
"触电"而转移到笔画上
去的一点，书家积功力之
久，一旦悟到这步程度，
他的书法必然突变到另
一升华的境界。这一切就
我们所能解释的，我想颖
悟的读者必然不拘牵在
字句上而得到了解。

还有书家本身的人
格给予观者的印象极大。
颜真卿的《争座位帖》
是一篇正直的发愤之作，
它那圆劲激越的笔势与

《争座位帖》 唐 颜真卿

所写的谴责郭英义的文辞中所含的勃然之气相称。姚姬传评这帖中最好的几
行，说其中有怒气。杨凝式生活在五代时期。他的坚刚不苟的操守，使他不
能不在当时反复变乱的环境中孤立成为"风子"。看他所写的《神仙起居法》，
使人在笔墨之外，感触到他的这种逃世思想的深刻悲哀。这里不过略举一二
例子而已。

由于中国书法需要经久的练习，所以欣赏能力的培养也不是一蹴而就的。
在东晋时，王献之好写字，他曾经到羊欣家，正值羊欣昼寝。他看到羊欣着的
白练裙非常洁净，便取笔在裙上写字，羊欣醒来，遂宝重这裙子。有一好事少
年故意穿了精白纱裓去访他，他便在裓上写了草正各体的字，几乎写满了。但
最后这件白纱裓，被大家抢夺碎了，少年只落得一只袖子。像这样普遍欣赏的
风气，在当时虽已培养成功，但还只局限于封建的上层社会之中。这是与社会
制度，经济条件息息相关的。我们国家正在社会主义的大建设之中，我们欣赏
书法的风气，今后必然会渐渐更广泛地兴起。

二　隶书的重要作用

就中国文字和书法的发展看，隶书是一大变化阶段。甚至说今日乃至将来的一段时期全是隶书的时代也不为过。草书和楷书为千余年来流行的书法。它们在形体上，由隶书衍进，固是无待多言的事实，尤其在技法上，更是隶法的各种变化。王羲之精擅隶书、更是以其中许多笔法变化移转到楷书和草书上最有成就的大家。事实上，自从有了他，中国的书法才形成了由他而下的一条书法大河流的。

《中秋帖》　东晋　王献之

这样，不免有人要问："姑不论为何不谈篆书，既然将书法追到隶书上，为何不从秦汉书法谈起？为何不谈赵高、程邈？为何不谈史游、曹喜？甚至为何连再后一些的蔡邕、师宜官和梁鹄都不谈？甚至连钟繇、张芝也不谈？"这一是由于材料太少，文献不足征；二是由于这些书家对后来的影响，都不及王氏大。

唐太宗作王羲之传。他在最后论到书法的所以兴起，乃是由于绳纹鸟迹的朴质不足观。这样才去朴归华，而有舒笺点翰的工拙之可言。在他那

《麓山寺碑》　唐　李邕

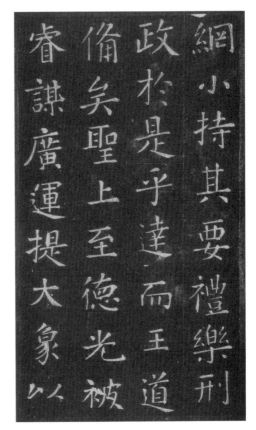

《郎官石柱记》　唐　张旭

个时代，他已经说"伯英临池之妙，无复余踪；师宜悬帐之奇，罕有其迹"，我们今日更未有发现。论到钟繇，他还算看到一些钟繇的真迹；但我们今日无从得见。所以在羲之以前是很难举例的。

那么，又有人问："二王真迹安在？"不错，严格谈起二王真迹来，凡今日所存，号称二王的墨迹，皆有可疑，但毕竟还有一些墨迹存下来。日本所存的《丧乱》、《二谢》、《孔侍中》、《频有哀祸》等帖，以及我国所存的《奉桔》等三帖，至少是唐以前的摹本。从我国所存的"三希"而论，尽管有人对于羲之的《快雪》，献之的《中秋》都表示异议，但对王珣的《伯远》帖却从无异辞。以这些字迹与我们后来所发现的敦煌晋人尺牍及考古队所发现的晋人文书、敦煌一部分的经卷、六朝碑版中的字形笔势相比勘，无不昭然可见其血脉的渊源。何况更有大部分传模的法帖，纵非墨迹也多资取之径。然则，不溯

源于王氏，在客观条件上又有何更好的源头呢？

我深觉王羲之不仅是一个精通隶书的大家，其更伟大的成就则在能以隶法来正确地、巧妙地、变化地移入楷行草书之中，成为新的体势，传为不朽的典范。诚然，现在的楷行草书的笔法皆由隶书变化而来，其根本方法是隶书的方法；然而，我们所写的毕竟不是隶书而是楷行草各体书。有人主张先写隶书再写楷行草，我们不反对；有人主张从楷行草书上溯隶书，我们也不反对。其理由即是有了像王羲之这样的枢纽人物。

初唐虞欧褚薛四大家之中，虞是智永禅师的弟子。智永无论就血缘或就书法，皆是王羲之的后裔。欧则父子二人都是从隶法来的，而欧阳询的定武兰亭，尤其传右军的书脉。褚是专门学右军的，他又受法于虞欧两位前辈。薛稷是魏徵的外孙，他专学魏家所藏的虞褚真迹，尤其努力学褚，得其神貌。这四大家无疑是属于王右军系统的。

李邕、孙虔礼、张旭、怀素，一般说来是继承了晋人的。张旭和怀素在草书上来说，受张芝的影响多。但张的楷书《郎官石柱记》则纯是右军法则。至于李邕、孙虔礼是苦学过二王的。

颜柳二家皆从褚遂良以追溯右军的隶法。柳公权的《复东林寺碑》几乎完全是褚字。颜之出于褚是人人皆知的。

《韭花帖》 五代 杨凝式

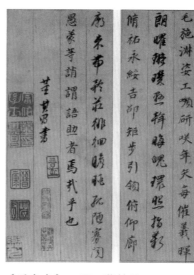

《千字文》 明 董其昌

《土母帖》　北宋　李建中

　　五代和宋初的杨凝式与李建中，皆出于欧阳询。杨的《韭花帖》楷书又变欧法以上追右军，而其分行布白却下开董其昌的新局面。这二人保留了一些唐人的风格，但已渐开宋人的气派了。

　　苏黄米蔡四家，苏黄皆力学颜真卿、杨凝式，其心意是要追右军。米是直学晋人，意似不局于右军，实际跳不出王家范围。蔡是专学褚薛，因之近于颜真卿。这四家当然皆归之右军一系了。

　　赵孟頫起于宋末元初，但其书法竟欲超越了唐宋两代而直接二王。这是中国书史上一段奇特的光彩。他的天资和功力，皆臻极诣，是右军嫡乳。影响之大，不仅整个元朝书法为其笼罩，明清两代以至今日皆尚挹其余波。

　　明清两代书家不少。但真知书法，影响甚大，而能多少接上一些右军法脉的，恐怕只能提到一个董其昌。关于这一切，我们以后再为细述。

三　晋后书派鸟瞰

在谈到书法沿革以前，先说一个故事。清朝的阮元是大书家刘墉的学生，阮氏是主张"南帖北碑论"的（南北书派论）。他研究中国六朝以来书派，认为有两个不同的根源：一是二王等人流传下来的书札；一是各种碑版。东晋南迁，行押书大为流行，便成为后来的帖学；而北朝自魏以次流传下来的多是石刻碑版。这一派在南朝帖学流行时衰微了。他主张要兴起北碑来，以济帖学之穷。他认为他的老师刘墉只是囿于帖学，所以写信婉劝老师要参入北派的碑学。但是老师回了他的信，对此一字不提，只说你作官的地方火腿极好，老人爱吃，可以常常送到北京来！

这一故事是很有味的。从这段故事中可以看出：一，老师不屑回答学生的建议，也许根本认为学生的看法不对，也许自己还不曾弄清楚问题。二，学生的看法，已经触及书法演进的趋势，包含了书法中的时代性了，但他的看法显然是从字形的角度出发的。北朝流传下来的碑版字形皆是斩截的方笔，锋锷森严，与南帖中的行押书流媚圆转的笔势大不相同，他当然要认为这是两个不同渊源的流派。鉴于米以后帖学相承笔势由圆媚而日趋薄弱的现象，他主张学北碑以救帖学之"弊"，也是很自然的。三，由于阮氏限于所见的资料范围，只从字形看问题而未从笔法上去看，所以他虽然触及书法的时代性，却未能抓住要点。这一点正是我们和阮氏不同的地方，从而也不能同意他的南北分派的论点。

当阮氏立论之时，正是六朝碑版不断出土的时候，而六朝的真迹却几乎寥如星辰，不仅如此，即唐宋以来的真迹，也极少为人所见。经明清收藏家如詹景凤、华夏、安仪周、梁清标等人流传下来的真迹，几乎全归清内府。私人偶有一二真迹，往往一生珍秘不肯说出，更不论拿出来给人看了。清内府所藏真

迹的一部分，乾隆时虽经刻入《三希堂帖》，但此帖例赏王公大臣，作为特殊恩宠，士家已不易见，何论真迹。因此吴荣光得到唐人写经七行刻入《筠清馆帖》中，已经诧为奇宝。一般书家只要看见唐写，便认为是钟绍京真迹！在这种情况之下，阮氏只能根据拓本的字形来论书法，原极自然。但真迹与拓本之间，最大的差别即是真迹能见笔法，而拓本不能，至少不易。刻本比起真迹来，总不免有过火的地方和不足的地方，再经纸墨拓出，更必走样。宋朝米芾论书就是主张看真迹的，他说"石刻不可学，必须真迹观之始得趣"。这里所谓的得趣正是说只有在真迹上，才看得出用笔的起落和转折往来。阮氏未能多见六朝以来的真迹，仅凭墨拓本，所以不能得要。

阮氏之后，敦煌石室被打开了，六朝、隋、唐、五代、宋等时代的写经及其他墨迹大量发现。如今，清故宫真迹也大量与人民相见，

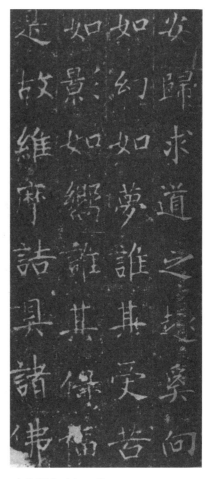

《龙藏寺碑》 隋

东南藏家的真迹也陆续涌现。我们有幸纵观，而得到比阮氏更正确的认识。我们方知，在这无数的真迹中，显现出时代尽有先后，地域尽有南北，而用笔却是一贯的。北魏，以及东西魏，乃至北齐、北周的经卷，其下笔起落与晋人简札并无不同，虽然字形有些差别。至于隋唐之际，许多书家如虞、欧、褚，他们的字形仍然保留了六朝风格，与碑版相似，而这些人都号称是王右军南帖流派的。即如《龙藏寺碑》，不但其字形极近褚遂良，其用笔与虞褚也完全一致。但若专就其字形而论毋宁尤近六朝碑，其用笔也与六朝写经一致。即以褚遂良的《孟法师碑》而论，字形与六朝碑最近，他写的《房梁公碑》，及《雁塔圣教序》，在字形上仍保留汉碑间架，而其落笔却与晋人一致。由此可证"南帖

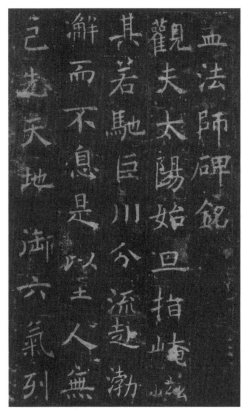

《孟法师碑》 唐 褚遂良

居延汉简

北碑"之说，是强行分割的，无根据的，不必要的。我们应从用笔上看出其历代相传的延嬗性，从结字上看出其因时相传的时代性。同时也清楚地看出书家的个性。

　　我们书法的时代特色是表现在字形方面的，但也有例外，流传最古的是殷代的甲骨文字。最妙的是这种文字至今仍可看见笔写的实物，可以看到其用笔的起落，这种文字笔画比较简单，字形大概是向上下舒展的，大略所谓篆字结体都是这样的。这一种字形，以及沿着这个源流而发展下去的一类彝器如召鼎、大盂鼎等等都是如此。其次，渐渐便流衍而成为纯正的宗周风格，如毛公鼎、颂鼎、史颂鼎等，字画圆浑凝重之中而有汪洋之意。其三，是荆楚一带宽博的书法，这是宗周同时的别派，如最著名的散氏盘可以为代表作品。在这以后，逐渐便流衍为其第四派的书法。这一时字形逐渐变迁，已孕育了后来秦帝国时期书法的萌芽。例如季子白盘及石鼓，前者含有周代的风气多，后者则含有秦

代的风气多。这四种篆书都属于所谓大篆的，尽管其中笔画有肥瘦的不同，字形的长短阔狭也不一致，但皆显著地呈现出周一代的特色，大体上说来是凝重中带活泼，字形自由而浑厚。这以后，便入于秦帝国时代了。秦时篆书，李斯等人有改革的大功。字形的特色一般更趋狭长齐整，号为小篆，这可作为其五。这一时期可举泰山刻石及琅玡台刻石为例。但在此时期有一种政府的诏版、瓦量及秦权，字形却趋于横方。这在当时是一种简易的体制，已经孕育了汉隶的萌芽了。

其六，便是汉朝的隶书。汉朝隶书承秦时简易体制的篆书而来，因而正式承认了、利用了这一体制而加以改进。由于汉帝国时期甚长，隶书的流衍既久且广，因之汉隶形体五花八门，种类多极了，在书法上说来是一大渊薮。总括其特色是字形的向左右发展，坚挺方折，恣肆而秀逸，笔画起落，轻重分明，而又多变化之美。在晚近发现的大批汉木简中以及出土的陶器上朱砂的题字上，皆可清楚地看到汉人的真迹。

其七，是由魏至晋的楷书及草书。原来草书和楷书都是从秦汉的隶书演进的，到了魏晋方算成熟。因之这是一个时代的特色，并且影响后世，直到今日

汉陶瓶

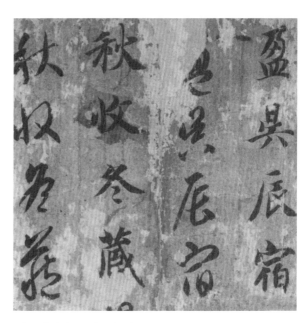

《千字文》　唐　智永

93

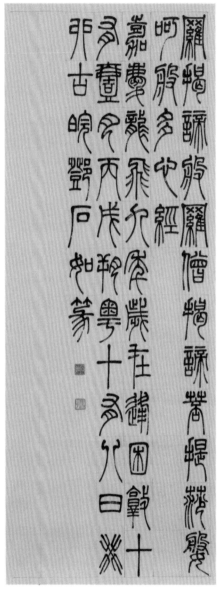

《篆书心经》 清 邓石如

还在发展之中。这里面出了"二王"父子，其威力发挥至今犹在。这时代的特色是用笔的方法，由于楷书的成熟而愈加明白、愈加确定了。在这以前虽然用笔的方法随着自然的趋势向前发展，虽然在其中也突出地涌现了许多特殊的书家，但所谓"八法"的明确分工学说，始于此时期中。这学说虽然逐渐发展到隋僧智永，方算完备，但也不能归之于智永一人的发明，而是魏晋旧说，发展至陈隋而大备的。这一时期是中国书法确立的时期。由于草与楷的确立，积累了书写的经验，从而"八法"学说才生了根。批评书法的标准，由于"八法"学说的确定，而得建立巩固，一直以此标准，影响到今日。张芝和钟繇的墨迹已不可见。在"二王"以前的墨迹，传至今日还存在的也只有西晋陆机的《平复帖》了。对于这一帖，虽然也还有一些人发生异议；但就其流传的端绪，以及用笔字形考查，是"二王"以前的真迹，实不容疑。这一帖是充分地表现了古拙又兼灵秀的书法特色的。

此外，在魏晋后期，流衍了秦篆书法的，要以魏正始三体石经为代表。在这石经中，我们可以看出：小篆虽由秦篆而来，但又与秦篆相异。那种秀劲圆挺的用笔与字形，实具备新的时代意味。篆书一途，自此而后只有唐朝的李阳冰号称直接李斯。宋朝人的篆书已失古意，近于行楷。虽然元朝的赵孟頫力求复古，但也终是循着这一路走。明朝的李东阳篆书，虽享盛名，也有传授，但终无法大振。到了清中叶邓石如起来，篆书

《爨宝子碑》 东晋

《信行禅师碑》 唐 薛稷

才大发声光，但邓书确是以复古为革命的新派，他用羊毫笔从容舒服地写大小篆，实为一大创获，应该专题别论。单就二李传统的篆书而论，可以说是衰微千余年了。

代表六朝至隋的时代，以六朝碑志及写经为最显著。这一派的书法，其用笔几乎完全一致地遵守了八法的原则，明确地表现每一笔画的特点，毫不含糊。加以用笔是那样地纯熟几乎与严格训练的军队一般，步伍整肃。其中的部分写经及部分石刻，虽有些许庸俗的倾向，但规矩不失，仍为书法的正传。这一时代的种种字形与风格，千门万户。后来唐朝一代正规楷书的大发展，都是在这广沃的基地上生根发芽的。我们试一检阅盛唐的写经，其精能璀璨，超越六朝，但一点一画皆是发脉于六朝的。我们常以为唐人书法承袭六朝，发挥有余，光大不足。中经湮没，到宋元以后，衰歇无闻。自从《淳化》等墨拓大行，凌夷之极，遂使阮元发了那样一套议论。敦煌大启之后，我们凭借的资料大为丰富，

真正的翻新光大，还在将来。

在唐人法书之中，又可大约分为二阶段。前一阶段可以虞欧褚薛等人为代表。他们一面是六朝法书的善继者，一面又是大唐法书的创造者。其特色是谨严华妙，格局众多。其后一阶段可以颜真卿、柳公权为代表。他们完全精通了虞褚的各种技法，并知道这种技法的渊源实由汉隶及右军而来，因之他们会变化得成为自己一种新面貌。他们既善于继承，又善于开辟。至于草书，颜柳之外，孙过庭、张旭、怀素等争奇竞秀，各有千秋，又另是一种境界。

杨凝式是五代的人，但他的书法和李建中开启了有宋一代的书法先声。宋人学书多以颜真卿、杨凝式两家为依归，而从这二家以追右军。到了苏黄米蔡四家才正式成为赵宋一代书法的局面。一般说来宋人书法多能心通古意，别启新图。其中黄庭坚深悟用笔与苏轼在笔法上浅尝不同，但其意境新颖则与苏相似。米芾的字形奔腾变化，与蔡襄从容守正不同，但其专心学古却极相似。前二者可称新派，后二者可称旧派。

元朝赵孟頫的崛起，在书法史上放了空前的复古集成的异彩。元朝一代人的书法几乎在他的笼罩之下。乃至明清两代以至今日，凡有志学书，探讨古人笔法的无不从他问径得法。严格说来，自赵之死，谓为书法失传不为太过。

书法到了明朝，前一大半时期可以说是一个摹拟的时期。在这时期中如有特色，只可以摹拟为特色；其间出名的人也很多，但都少创新的能力。只有到了末期出了一个董其昌算是结束有明一代的大家。董在历朝摹拟的重压之下，

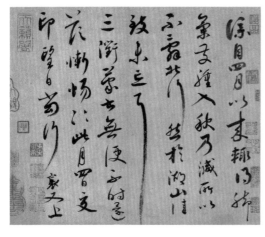

《脚气帖》 北宋 蔡襄

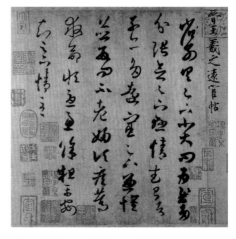

《远宦帖》 东晋 王羲之

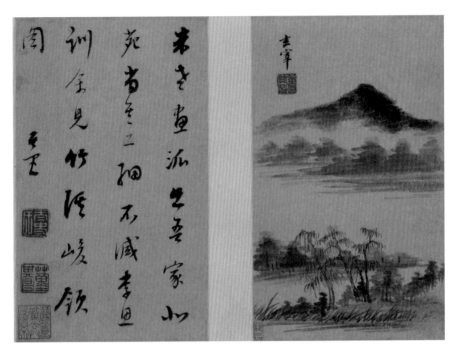

行书　明　董其昌

天资独出，起承逆流。他能别出新意自成一家，以对抗这一代的摹拟风气。此后一直到清初乾嘉之际的书法，几乎都是他的风格领导着的。他的字形和分行布白都与古不同，而用笔却属一致。虽时有软弱之处，大体不差。

清朝书法在早期完全为董氏所统治。乾嘉以后，所谓的馆阁体更加流行了。由于完全不讲笔法，而真正的书法就衰亡了。这种风气到解放前愈演愈烈，成为一种极端荒芜纷乱的现象。另一面由于羊毫的盛行，古碑刻的出土，自邓石如以后，另开了一片羊毫书法的世界。这羊毫世界，虽然其中多半违了笔法，但却也另具一种新的境界，不过这境界并不是很高深旷远，字形也较庞杂。

大体上说来各时代的特色略如上述。这其中，我们所要着重说出的是，自从王羲之精于隶法独成新派之后，中国书法的传统已与他分不开了。唐太宗时最大的书家虞欧褚薛无不从王氏得法。自颜柳以至宋四家，也全是以王氏为指归。自赵孟頫以至董其昌更是明白地有志承继王氏。即使清朝以来，书法衰歇，但凡是学书者也无不拱王氏为北辰。所以尽管各时代的特色不同，而其中自有一条无形的线，将其联结起来，成为一贯相承的脉络，这是我们所应当注意的一大要点。

四 二 王

　　中国古代的书家众多，但我们这本小书只想从王羲之、王献之——即所谓二王——父子说起。由于二王有无真迹流传下来至今不能论定，因之想根据书迹以论二王是很难的。不过比起张芝、钟繇来，二王总算有多些的痕迹留下来的。我们只能主要根据记载。

　　谈到二王，就不能不谈到他们在那个时代的社会地位，我们知道晋代是讲究门阀的时代，王家和谢家以及郗、庾等家族是政治上当权的大贵族，王敦和王导是我们所熟知的晋史上权倾一时的大贵族，他们便是王羲之的从伯父。他的祖父名叫王正，官至尚书郎（所以王羲之生平写"正"字都避讳写作"政"字，帖中常见）。他父名叫王旷，官淮南太守。这个王旷不仅是一个书家，善行书和隶书，并且是一个决大计的智囊。当刘曜、石勒兵陷洛阳，西晋的江山不稳之时，首创过江之议另为司马氏奠定新王朝，而以晋元帝这一政权为代表的便是王旷。王旷开启了东晋历史的新叶，王敦、王导等因而得为东晋政权的惟一柱石。王羲之便是这样人家的一个贵公子。

　　羲之字逸少。他在小时拙于言语，但长大了变得非常善辩。当时有重名的周顗看重他，王敦、王导器重他，有大名的阮裕也敬佩他，他的名声大起。他初为秘书郎，继为庾亮的参军，迁为长史。继拜护军将军，继为右军将军会稽内史。他与骠骑将军王述少时齐名，但他看不起王述。后来王述作了扬州刺史，官在他之上，并且正管得着他，王述利用地位，处处就会稽郡刑政等方面挑剔，他深以为耻，就称病去郡，并在父母墓前发誓不再出仕（这便是相传著名的告誓文）。此后他便由着自己的天性，游观山海，至昇平五年五十九岁时死了。死后，朝廷赠他"金紫光禄大夫"，但他的儿子们，秉承先志辞谢不受。羲之是一个有远见的政治家，他在幼时即有骨鲠之称。以下是他在少年时的一个故

事。当时的太尉郗鉴派了一个门生到王导家去求女婿，门生回来告诉郗鉴说："王家的子弟都好，一听到像你这样的大阔佬要挑女婿，每个人都紧张起来了。只有羲之一人在东边床上，坦着肚皮吃东西，神情好像没听到这回事。"郗鉴说："这正是个好女婿！"于是郗家就将女儿嫁他了。庾亮临死时，上表朝廷特别提到王羲之"有鉴裁"。羲之少时和谢安、许询及外国和尚支遁是好朋友，他对于这位东山高卧、打退了苻坚、安定了朝野的宰相谢安，曾切实地提了原则性的意见。他说："夏禹勤王，手足胼胝；文王旰食，日不暇给。今四郊多垒宜思自效；而虚谈废务，浮文妨要。恐非当今所宜！"当时有一个殷浩，是声望极高而名不副实的"大政治家"。他素来不重视殷浩，但殷浩虚声已经太大，官位已经崇高，先是薄尚书仆射而不为的，终于作了建武将军扬州刺史而参综朝政了。这殷浩又专门和刚刚灭蜀的桓温作对头，羲之看出这是一个中央与地方磨擦、不大利于国家的危机。他秘密地去苦劝殷浩和荀羡（殷浩的羽翼）务须与桓温团结。殷浩不听，并且要乘北胡大乱，大举北伐。王羲之看出殷浩必败，写信阻止，殷浩果然大败，还不甘心，思图再举。羲之不但又写信戒止殷浩，并写信给会稽王，叫王爷止住这再一次的糊涂冒险。他主张"……诸军皆还保淮，为不可胜之基，须根立势举，谋之未晚。此实当今策之上者。若不行此，社稷之忧可计日而待"。可惜这样沉痛的直言竟不生效。殷浩终于一败涂地，桓温加以倾陷，殷浩竟坐废以死。国家内外的损失更不可计数！羲之比较正视人民疾苦。他在会稽时，朝廷对老百姓赋役繁重，地方上又常遭饥荒。羲之一面开仓赈济贫民，一面向朝廷抗争。他给谢安写信替老百姓说话并提出实行办法。这种信都在晋书中传了下来。他又有一封给谢安的信说："……然所谓通识，政当随事行藏，乃为远耳！愿君每与士之下者同，则尽善矣。食不二味，居不重席，此复何有（算得了甚么呢）？而古人以为美谈。济否所由，实在积小以致高大。君其存之！"这一切都可以看出他实事求是的精神。因此对于他这样一个有度量有才干的人，竟早入山林，一往不返，人们历来都寄以无穷的叹息。他富有一种爱好天然的恬然性情，他爱画（相传羲之有临镜自写真），爱山水，爱鹅，爱开一点玩笑，爱写字，爱种些果树和小孩子分着吃"一味之甘"，爱与亲知时共欢宴，谈谈家乡事情，甚至也染上当时的时髦习气，

《鸭头丸帖》 东晋　王献之

爱服食仙丹。他是一个奉五斗米道的教徒，仿佛服食为分内之事，但这种行为确是当时的风尚，王羲之的生平大抵如此。

王献之字子敬。羲之有七个儿子，献之是最小的。他从小不爱多说话。谢安曾经评论他在弟兄之中最好，因为"吉人之辞寡"。他为人很通脱，曾经到一个顾辟强的花园里去，看看就走了。主人家骂他无礼，他也不在意。桓温请他写扇子，误落了一点墨，他将就着那一点墨，画了个"乌駮牸牛"。由此可知他不但善书，抑且工画；不但书法方面，并且画法方面也承继了父亲的艺能。

他最初做州主簿、秘书郎，又做过谢安的长史、进号卫将军，后又升了建威将军、吴兴太守、征拜中书令，在仕途上比父亲顺利得多了。他在太元十一年卒于中书令官位，年四十三。他先娶郗昙女（他的表姊）为妻，后来受到政治上的压力，做了新安公主的驸马，不得已而与郗氏离婚。他无子，只有一女，曾立为安僖皇后。因此他被追赠为侍中、特进光禄大夫、太宰。他死时，族弟王珉代其官，所以世人称他为大令，称王珉为小令。他小名官奴。世传《官奴帖》即指的是他。

他的为人，很得到父亲"骨鲠"性格的遗传。他数岁时即曾因观樗蒲而面折过父亲的门人。他又曾当面拒绝了宰相而兼父执的谢安，不肯写太极殿的匾额。但谢安死后，很多人就现出炎凉世态，对于宰相身后的赠礼说了许多闲话。只有他和徐邈二人替谢安明辩忠勋。最后他又上疏力争，谢安才蒙殊礼。他对中书令这样的贵官是不愿做的。他的《辞中令帖》传至今日，犹足以想见他立身的廉退。

我们谈二王的这一切都是为了要更好欣赏他们的书法。但正面谈到他们的书法反而为难起来。为什么呢？第一因为他们没有留下一件毫无疑问的真迹，第二因为古今来对他们父子的优劣评价大有出入。这些评价又都不是外行的比较；但由于批评者的出发点和角度不同，所以参差极大。

晋书王羲之传只提到他"尤善隶书，为古今之冠。论者称其笔势，以为飘若游云矫若惊龙"；对于他的学书过程、他与时人的比较都未言及。唐张彦远《法书要录》中采集了一些材料，虽然严格说来，其中不能无疑，但大体总有所本。自《法书要录》以外，材料固多，考信亦难。兹就所知综述如次：

羲之学写字是很早的。相传他七岁学书，十二岁窃读他父亲枕中的前代笔论。父亲教以大纲，又从卫夫人受学。他学卫夫人时，自以为很好。后来渡江北游名山，看到李斯、曹喜等大家的字，又在许下看到钟繇、梁鹄等大家的字；又在洛下看到蔡邕的《石经》三体书；又在他的堂兄王洽处看到《华岳碑》。这样眼界更开了，胸襟更大了。回顾当初只学一个卫夫人徒然耗费年月。他就在众碑里学习，才成为自己的字。这相传是他五十三岁时自己说的。

但这不是说，他只是这样滥学就能成功。他自己苦学的是隶书。他与之争衡的是钟繇和张芝。钟的正书（楷）和张的草书实际上皆系隶书的发展。因此他的学钟张，实际上就是一种发展。换句话说他所专精的是隶书。这证明他虽博览，却是为了约取。他之所以能以书法称圣，树立了永远不朽的传统，皆由于此。他说："吾书比之钟张，钟当抗行，或谓过之；张草犹当雁行。"他又说："吾真书胜钟，草故减张。"就这话看，他承认了自己的真书（楷）胜过钟繇，草书不及张芝，其原因是张芝对草书实在太用功了。现在钟张的真迹一字无存，即使就墨拓流传的字来看也实在难于分别高下，即如钟繇的字世称他与胡昭同师刘德昇，胡的字肥，他的字瘦，而唐太宗又嫌他的字"长而逾制"，这些话都决不是无根据的。但我们所见墨拓中钟繇的字如《荐季直表》、《宣示表》之类皆是肥而短的，正好与前二说相反。只有《宋拓兰亭续帖》中的《墓田丙舍帖》笔画瘦劲却又不见"长而逾制"的地方，并且一般人都认为这是王羲之临的。由此看来，既无从寻到毫无疑问的钟繇真迹，自无从比论钟王。至于张芝之例与此相同。

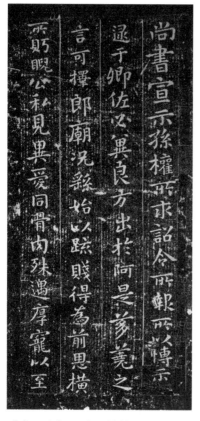

《宣示表》 魏 钟繇　　　　　　《墓田丙舍帖》 魏 钟繇

　　不过，我们还是以为这些旧说有其相当的道理的。我们试检校诸书，有的说："羲之书初不胜庾翼、郄惜，及其暮年方妙。"有的说："逸少自吴兴以前诸书犹未称。凡厥好迹，皆是向会稽时永和十许年中者。"又记载庾翼看到羲之给庾亮的章草信，深为叹服。庾翼写信给羲之说。"吾昔有伯英章草十纸，过江狼狈遂乃亡失，常恨妙迹永绝。忽见足下答家兄书，焕若神明顿还旧观！"这一切都证明了，羲之的书法到晚年才炉火纯青，为大家一致所推崇，甚至评之与张芝齐等，过于他自己的评价。

　　我们要想肯定这个问题，可试先看一看真赏斋所刻（或三希堂刻）的《万岁通天帖》（此帖文物出版社有影印本）。在这些帖里，那些王家的名公们所写的字都是一种飞扬纵肆的、横七竖八的笔势和字形。这种样子的字，在当时是普遍流行的字体，不仅王家的人如此，郄家，桓家，庾家等等一时名士无不

102

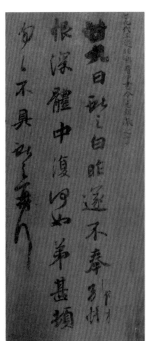

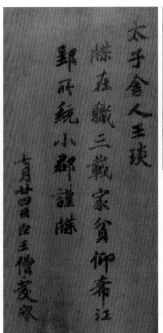

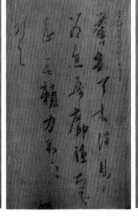

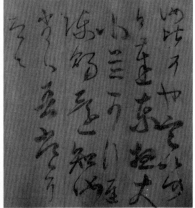

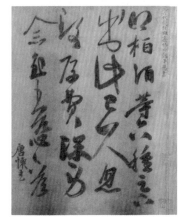

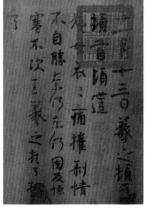

《万岁通天帖》 唐

如此。这一种时代的风气，是和王羲之的字体截然不同的。我们今日看去，即使不学字的人也一眼就看出其不同来。这时候王羲之的字体还不流行。到后来羲之的那种安详严肃如斜反正、若断还连的新体终于赢得社会的承认而且爱好。当羲之的新体流行直打进庾家范围时，庾家青年都学这种新体。庾翼气得喊出："儿辈厌家鸡爱野鹜！"（不学自己家里旧派字，偏要学王家的新体！）但就是个不服气的庾翼到后来也不得不赞美羲之的"焕若神明"了。王羲之的新体至此以后方才如日中天，并且永远如旦不夜。

他的字形是多方面的，正书、行书、草书、章草、飞白等等都能精工。但一切都是以隶书作为根底的。他的"如斜反正、若断还连"；"金声玉振、左规右矩"；"龙跳天门、虎卧凤阁"的笔势和字形，都是从变化隶法而来。他的天资比钟繇高（当然根据墨本比较），因之正书比钟繇姿态多。他的草书，以我们看来，实在也比张芝好。理由是他运用张芝的使转，而更加了收敛和含蓄的巧妙。但他自问不如张芝，我们猜想除了他自以为功夫不及张芝外，他还不免囿于时代性，认为张芝纵肆的大草比他严肃的小草强；他还不曾认识到这种新型小草进步的价值。

至于献之的造诣，从父亲得法是无疑的。又兼取张芝，别创法度。由于他的天资高，使人觉得他下笔特别出众超群。所可惜者，死得太早。如若不然，他可能超出他的父亲。他与谢安论书法，自以为过于其父。这被唐太宗和孙过庭大加批评，实则他说的是老实话。他的才华，咄咄逼人，如若活到六十岁，一定要超出羲之的。

前辈评论羲献的优劣，在我们看来，是不必要的。有人说羲之"内擫"，献之"外拓"。这最多也只说得一半。明朝的王世贞则举他的《辞中令帖》为例，评之曰"遒逸疏爽"，并说李北海、赵松雪由此而来，颇为中肯。赵松雪则极力推崇《保母碑》，但好拓本从未见过。赵又推许"十三行"，认为"字画神逸，墨采飞动"。这些在我们都可以同意。刘熙载著《艺概》比羲献于胡质胡威父子，很有趣。我以为论书才是儿子高，论书德是父亲厚。

最后，关于羲之学隶书的"隶书"二字，有一派学者另有一种解释。我想在此有所申述。原来，"隶书"，"分书"，"真书"（即"楷书"）三个名词，

在许多人的概念中，常常是混淆不清的。有的人以为汉代人书笔画中无挑者为分，有挑者为隶。有的则引毫无根据的"蔡中郎"八分二分之说作为分隶之辨。这些话都是事实上自相矛盾，经不起考较的（本书不详述）。吴稚鹤先生说得对："隶自秦兴迄于隋唐，皆谓之'隶'；无所谓'分'也。自晋始有'分'之说；晋以前无有也。晋之名'分'，以自来之'隶'为'分'，而以真书为'隶'。立界不明，纠纷起矣。唐张怀瓘详列书品，于当代名能'隶'书者，若韩择木、蔡有邻辈，列为'分'书名家，而于工'真'书者，若虞欧褚薛等，则列为'隶'书名家，有此一证，不待辩而自明矣。"吴先生这个说法是非常简明扼要的。换句话说就是"隶书也叫做分书，真书也叫做隶书（有的人把真书叫做今隶，以示区别）。其开始钩连混淆则由于晋时的以隶为分而以真为隶"。从载籍上考之，事实也是如此。

正由于有了这样一个名词上的钩连混淆处，因而推论王羲之所写的隶书，便是真书，更进一步推论王氏父子根本不曾写过隶书，那就不对了。

根据载籍，羲之的学隶书是非常显著的事实。根据二王的字形与笔法，更可以确见其由隶书演进的趋势。因此，不能凭空说，由于真书是隶书的一种别名，从而抹杀王氏专隶书的事实。

五　虞欧褚薛

从中国的碑版上看去，我们以为真正十分成熟的楷书，到唐初才形成而臻极。我们提出虞欧褚薛四家，正是代表这一特点的。

若是远追楷书的根源，则由隶而楷，可以追到汉末魏初。若以个别的书家为代表，则钟繇当然是第一人。在此稍后，有属于孙吴的《衡阳郡太守葛府君碑》，可以说是楷书了。自晋以来直至陈隋，尽管南朝流行简牍，禁止刻碑，尽管北方盛行碑版，简牍罕传，但楷行笔法都是一致的。不过由于南朝自王羲之传法以来，简牍之风盛行罢了。这种字形上的南北小异，直到唐初丰碑巨碣的森立，才又与笔法的一致而一致起来。唐初楷书的碑，无不直传六朝碑版之意，字形严肃而凝重，富于所谓金石气，但同时姿态众多，在凝重之中，含有流美飞扬的风韵。这已经是新时代的新作风了。真正的楷书才合南北为一体而大成了。这是自王羲之传下隶法以后的最大收获。当然，由于唐朝政治的一统才有了这样丰硕收获的条件。在初唐。其中主要的代表人物便是虞欧褚薛。

虞世南字伯施，越州余姚人。他入唐时，年岁已老了。他祖父虞检，是梁始兴王谘议；父虞荔，是陈太子中庶子，都有重名。他自幼过继叔父虞寄为子，故字伯施。他是一个身体很弱、沉静、寡欲的人。他和他的哥哥虞世基自小从著名博学的顾野王为师，都极有名，而他的文章学徐陵，更为徐陵本人承认相类。在陈隋两代，他都做过官；但由于刚直，都不得意。及他遇到唐太宗才得到知己的重用。太宗在作秦王时，引他为府参军，转记室，迁太子中舍人。太宗登位，拜他为员外散骑侍郎、弘文馆学士。这时，他已很衰老，屡次请辞不许。后来改为秘书监，封永兴

《衡阳郡太守葛府君碑》
三国·吴

县子，贞观八年，进封县公。十二年致仕。他死时年八十一，并受到陪葬昭陵，赠礼部尚书，谥文懿的荣宠。

他的性情抗烈，议论持正。太宗问"天变"，他对："愿陛下勿以功高而自矜，勿以太平久而自骄。"他又一再谏止陵墓的厚葬。他又不肯奉旨和宫体诗。他又屡谏太宗好猎。太宗称他五绝："一曰德行，二曰忠直，三曰博学，四曰文词，五曰书翰。"可见书法对于他只是一种娱乐的游戏而已。在他死后，太宗说他是"当代名臣，人伦准的"。可为确论。

欧阳询字信本，潭州临湘人。他也是一个由陈入唐的前辈书家。他的祖父是陈大司空欧阳頠。他的父亲欧阳纥是陈广州刺史。欧阳纥

《孔子庙堂碑》 唐　虞世南

以"谋反"诛，因当时尚书令江总，和欧阳纥是好友，就将欧阳询私下收养教育了。他的相貌很丑，但读书极聪明，"博览经史，尤精三史"。他在隋时，官太常博士，唐高祖微时和他是朋友。因此，高祖即位，他就做了"给事中"的贵官了。他并与裴矩、陈叔达共撰《艺文类聚》一百卷。太宗贞观初，历太子率更令、弘文馆学士，封渤海男，贞观十五年卒，年八十五。

欧阳询儿子欧阳通，字通师。仪凤中累迁中书舍人。垂拱中做到殿中监，赐爵渤海子，天授二年为相。这时是武则天的天下。他反对凤阁舍人张嘉福"请立武承嗣为皇太子"的谄媚主张，被武家权贵诬谄诛死，到神龙初才追复官爵。

褚遂良字登善，杭州钱塘人，他的父亲便是在唐太宗文学馆中与虞世南同

《大字阴符经》 唐 褚遂良

时为学士的褚亮，因此，虞欧都是他父亲的朋友，他在唐初书家中，年辈较晚。他工于隶书，尤为欧阳询所重。唐太宗有一次对魏徵说：自从虞世南死了，就没有谈书法的人了。魏徵即保荐遂良，"下笔遒劲，甚得王逸少体"，太宗即日召入侍书，并将所有购求来的王右军墨迹，叫他鉴别真伪，一无舛误。因此，他是一个以书法受知于唐太宗的人，然而他并不仅是一个卓越的书家。

他原来是秦州都督府铠曹参军，贞观十年自秘书郎迁起居郎。贞观十五年迁谏议大夫，并知起居事，不久授太子宾客。十八年拜黄门侍郎、参综朝政。二十年加银青光禄大夫，二十二年拜中书令，二十三年受太宗临终顾命与长孙无忌辅太子登极。太宗叫太子登极的诏草即遂良在御床前受诏起草的。太子即位，是为高宗。永徽元年进封郡公，不久坐事出为同州刺史，三年征拜吏部尚书，同中书门下三品，监修国史，加光禄大夫，又兼太子宾客。四年进拜右仆射，依旧知政事。六年，因为极谏高宗立武则天为后，贬官潭州都督，显庆二年徙桂州，未几贬爱州。显庆三年死，年六十三。死后二年，并被削官爵，到神龙元年才恢复。

由此可知褚遂良生平最大的困厄都是缘于谏止武则天为后而起，也只有在这件事情上方能认识他至死不变的忠贞。

原来，他自以文学与书法的特长与太宗亲近以来，忠于职守，随事进谏，取得太宗的信任。这些详情见之于新旧两唐书他的传中。其中尤其重要的是两件事，一是他几次谏止太宗攻高丽，一是高宗为晋王时得立为太子，是他一人

面谏太宗的结果。太宗本已允许魏王立为太子，听了他的话，涕泗交下，声明不能立魏王，而即日召长孙无忌、房玄龄、李勣与遂良共定策立晋王为太子的。他与高宗的这一段历史是如此的动人。

因此之故，太宗病倒，才召唤他与太子的母舅长孙无忌同受顾命的。太宗一面举霍光、诸葛亮的故事告诉他们两人，一面又告太子说："无忌、遂良在，国家的事，你不须发愁了。"

太宗便是这样地停止了心脏最后的跳动。太子这时痛哭号啕，用两只手抱了褚遂良的颈子。他便和长孙无忌请太子在太宗枢前即位。这样紧张的、刺激的、富于戏剧性的真实历史，永远在他的感情上深刻不忘，也决定了他终身要尽一个顾命大臣的责任。

但高宗即位才六年，便要废皇后王氏，而立武则天为皇后了。这武则天是太宗的才人。高宗迷上了他父亲群妾之一的武则天，硬要立为皇后，召长孙无忌、李勣、于志宁和褚遂良去决定。他们未见高宗，已知是为了这事。遂良说：无忌是亲母舅，若是说得不投机，便会使皇帝有弃亲之嫌。他又说李勣是元勋，若不投机使皇帝有斥功臣之嫌。他决定由他一人冒死去说。在此看出他事先已有成仁的决心。

果然，他对高宗说："皇后出自名家，先朝取娶，伏事先帝无愆妇德。"皇帝不听。他又说："先帝不豫，执陛下手以语臣曰：'我好儿好妇，今将付卿！'陛下亲承德音言犹在耳！皇后自此未闻有愆，恐不可废。臣今不敢曲从，上违先帝之命。特愿再三思审！"皇帝不听。他又说："愚臣上忤圣颜，罪合万死；但愿不负先朝厚恩，何顾性命？"他最后说到，即使要立皇后也不能立曾经事奉先帝的武则天。他叩头流血，将朝笏放在殿阶上说："还陛下此笏，乞归田里！"皇帝大怒，叫人把他引出去。只气得武则天在帐子后面，切齿喊道："为甚么不打杀了这个蛮子！"

当高宗有些动摇，不想立武则天之时，偏偏这个"元勋"的李勣，从紧急中卖友了。他逢迎高宗说："此乃陛下家事，不合问外人。"这样便决定了武则天和褚遂良的生死升沉了。这是一场相当时日的纠纷。当时虽有长孙无忌、来济、韩援等为他申辩，毫无用处。而许敬宗、李义府等人，索性将这些人一

网打尽，说他们造反。长孙无忌最后上吊死了，可怜连做母舅的都不免于皇帝的毒手。

还有一件疑案，使他蒙受了诬罔，不能不再说几句。那便是他"谮杀"刘洎的事。据史书记载，太宗征辽时，叫刘洎辅翼太子。太宗说："社稷安危之机所寄尤重，卿宜深识我意。"洎答："愿陛下无忧，大臣有愆失者，臣谨即行诛。"这话语严重而突兀。太宗当时就告诫了刘洎。贞观十九年，太宗回来，路上有病，洎与马周入谒，褚遂良向洎转问太宗起居，后来遂良向太宗"诬奏"刘洎当时说："圣体患臃极可忧惧，国家之事不足虑，正当傅少主行伊霍故事。"太宗病愈．把刘洎叫来一问，刘洎承认只有前半的话，没有伊霍的言语，并且引马周作证。太宗问周，周所答与洎不异，但遂良还是执证不已，太宗乃赐洎自尽。

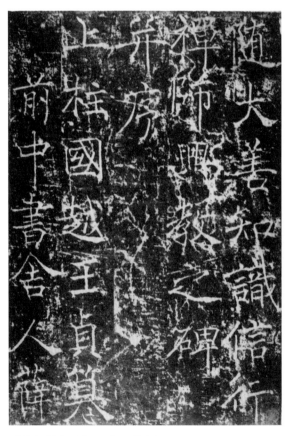

《信行禅师碑》　唐　薛稷

这件疑案，史书上的材料不多，因之，我们只能以常识悬断。一则，刘马褚等人皆是太宗亲信。太宗不是个糊涂人，若无证据，不至赐洎自尽。史书有遂良"执证不已"四字可见。二则褚刘交谊甚笃。刘洎曾当太宗面，替遂良辩护，谓皇帝若有过失，即遂良不记，后世史臣亦将记载。若说遂良无良卖友，必置洎于死，那么，仇从何生？遂良的"执证不已"，照现在意义来讲，应该是由于站稳政治立场的出发点。三则刘洎为人是很疏略的，他曾经在玄武门，当着太宗抢御书飞白字，登上御床，为群臣奏言

《破邪论》　唐　虞世南　　　　　　　　　　　《文赋》　唐　陆柬之

犯法当死，那时，欢欣之中，太宗当然一笑置之。及太宗征辽之时，他说出那样话来，就难免引起英主的疑猜了。加以病中忌讳不好听的言语，刘洎就不免于死了。他的死，应是死于言语不慎，若说他真有伊霍之心，定不然的。

宋苏轼论此事很公平。他说："余尝考其实，恐刘洎末年偏忿，实有伊霍之语；非谮也。若不然，马周明其无此语，太宗独诛洎而不问周，何哉？此殆天后朝许李所诬，而史官不能辩也。"

薛稷字嗣通，蒲州汾阴人。他是著名的文学家薛道衡的曾孙。他的外祖就是唐太宗时的名臣魏徵。他的文辞书画，均极精丽。唐睿宗在藩邸时就和他要好，结为亲家。睿宗即位，他有翊赞大功，因此，被召入宫决事，"恩绝群臣"。他官至黄门侍郎参知机务，又为左散骑常侍，太子少保，礼部尚书，地位很高。但他喜与人争权，和钟绍京、崔日用斗心机。后来又因太平公主、窦怀贞谋逆案他知道本谋，赐死于万年狱中。杜甫诗中，屡次咏赞他的书画，

宋米芾作画史尤其推崇他。

以书法说来，虞欧褚三家都是自立规模自开境界的大家，薛稷则为褚遂良的忠实继承者。由于他工隶书，精于摹仿虞褚真迹而尤近褚遂良，所以他虽不能与褚对峙称雄，却是好的学生。

虞世南的书法，以智永为师。因之他的用笔点画完全承袭了王右军的方法，而显得格外沉厚安详，有韵度。前人以"沉粹"二字赞美他，实在扼要。但实际上，他的笔力却是异常坚挺，不过不肯露锋芒而已。刘熙载说："徐季海谓'欧虞为鹰隼'。欧之为鹰隼易知，虞之为鹰隼难知也。"这正指的是他外柔内刚，不肯露锋芒的本领。世传太宗以他为师，常难于戈法。一日写"戬"字，空其戈字，世南取笔填满，太宗叫魏徵看，魏说戬字戈法学得很逼真，太宗大为佩服。由此可见他的笔法渊微，黄山谷极赞美他的《道场碑》，而不大满意他的《庙堂碑》，后来看到好拓本才佩服了。他的墨迹至今无存。我们看到的只是《庙堂碑》、《破邪论》等拓本。《汝南公主墓铭草》号称他的真迹，但也未有定论。

他的书法境界高，很难学。他的外甥陆柬之从小专门学他。但后世评论以为不及母舅。陆书的《头陀寺碑》、《急就章》、《兰亭诗》都很有名，近来故宫博物院影印的《陆机文赋》，便是柬之所书。在其中可以看到深厚的兰亭传统，同时也可看出虞陆学王的分界。

欧阳询的书法，在《唐书》中他的本传中说得最扼要。本传说"询初效王羲之书，后险劲过之，因自名其体。尺牍所传人以为法"。险劲两字说尽了欧书的特色。但越是险劲的字，越是从平稳中来。写字也好比建筑工程，越是危险的工程，越要建筑得平实坚固，使其每一重点，都在力的重心之中。欧书的险劲，原是从极强的笔力和极平实稳固的结构中来的。我们试细看他传世的碑版，如《化度寺》《虞恭公碑》、《九成宫醴泉铭》、《皇甫君碑》皆是极紧密极坚固的风格，一笔一画凝重森挺，而互相钩连揖让。在这样极森严的规矩中放出来，自非险劲不可，因为别人无此坚牢的功夫就不敢像他那样冒险，因此别人所认为的"险"，在他的功夫上看来却正是"夷"。本传中所言"尺牍所传人以为法"八字很重要，因为这正说明了所谓险劲的字，正是从碑版正书中放肆出来的尺牍体。而在流传真迹中，如《梦奠》、《卜商》、《张翰》等帖也正证明了这

一点。他的小楷书尤其有名，世传他的小楷《九歌》最整齐，《草书千字文》最有变化，更说明了这相反相成的道理。至于古今来对他的楷书都认为《化度寺碑》为第一，这自然由于《化度寺碑》含有一种在精整和险劲之外的浑穆高简气象。

他的用笔渊源，自来论者皆承认"从古隶中出"。他的儿子欧阳通，纯学父亲，而更加强调了隶书中的"批法"。在欧阳通所写的《道因碑》及《泉男生墓志》中，凡字中最后的横画，都成为一种起了锋棱的捺。这就是最明显的证据了。一般地说来，欧阳通虽然学父亲，但不曾进到父亲那样高简浑穆的境界，因之其格局较小。明王世贞说："《道因碑》如病维摩，高格贫士；虽不饶乐，而眉宇间有风霜之气，可重也。"这说明了欧阳通的长处，同时也形容出了他的短处。

褚遂良的楷书，最特殊的一点是隶法的形态所存特多。他的楷书之中许多字几乎仍然是完整的隶书，尤其与《礼器碑》（韩勅）相近，这原是由于他的学书源流如此。古人说他"正行全法右军"，又说"伏膺《告誓》"，黄山谷说他"临右军文赋，豪劲清润"。当然，这是事实。据张彦远所记禁中右军草书有三千纸，每一丈二尺装为一卷，这些都经褚遂良鉴定真伪的。凭这一点，他对右军书法的研究工夫可知了。我们说过，右军运用隶法，写为真行草各体，而不存隶形，遂良则隶形犹在，这是他明白不及右军的地方。但由于他将

《房梁公碑》　唐　褚遂良

隶法显著地留在楷书之中，方使后世学者有阶梯从而深入于右军，这又是他承先启后的大功劳。

即以这种阶梯而论，在他本人的学习上也可看出他的进境。他所写的《伊阙佛龛碑》、《孟法师碑》、《房梁公碑》以及《雁塔圣教序》等，按其年代的先后，他的字形变化灼然可知。《孟法师碑》写得早，多有虞欧的意思，结字与六朝碑相近，隶形反而不如后来的《房梁公碑》和《圣教序》那么多。这可证明他是在晚年深有所悟有意传下隶法的。

在这些晚年写的碑中，真如古人所谓"瑶台青琐、窅映春林"（《书断》语），"字里金生行间玉润"（唐人书评语），但在这种极整齐华美之中，却是"疏瘦劲炼"（黄伯思语），"一钩一捺有千钧之力"（王世贞语），不仅如此，还另有一种"如得道之士，世尘不能一毫婴之"（赵子固语）的气度。凡学褚字的人，如若不在这要点上认识他，只在字形的美丽上求取，那必然越学越远的。

薛稷的楷书得到他的十之六七，还有一个魏栖梧也学他得到十之五六，即如钟绍京虽然弱些，也于褚为近，此外，流传唐人的碑志，字形学他的，举不胜举，所以刘熙载说褚是广大教化主。但在褚的系统里，仍要以薛稷为第一。而其所以为第一，则由于能得褚的"疏瘦劲炼"之意。

以上仅就楷书方面叙述四家。欣赏的路不妨从这里推进，以旁及于行草。褚遂良尝问虞世南，自己的字何如欧阳询。虞说：你非好纸好笔不写，他不择纸笔就写，你怎比他？褚听了很以为然。这一点说明了书家精意写字反不如偶然无意的好。这也说明了各人自己的道行。这对于我们欣赏书法，是有深刻意义的。

六　李孙张素

在上一章，我们从唐碑中得知了楷法十分成熟的书家。我们已经说过楷书在魏晋时就大体上成熟，但其字形一般尚多隶体，如世传钟繇小楷即可以为例。其中王羲之的书法最算新体，虽用隶法，却少隶形。到唐朝才是十分成熟的时期，那一种新面貌，确乎望而知其由六朝来，但又与六朝不同。

此一时期，几乎可以说是虞欧褚薛的楷书统治时期，与此同时乃至稍后，以行草特出，影响广大的书家，我们举李孙张素为代表。这不是说虞欧褚薛的行草书不好；也不是说李孙张素之外别无超越的行草书家。如早期的唐太宗，及后来的贺知章、李白、郑虔等都是行草绝伦的。甚至那个专门假造古人笔迹的李怀琳也是卓越的行草书家。但对这些位只好略而不提。

李邕字泰和，扬州江都人。他就是为《文选》作注，以博学著名的李善的儿子。他从小就擅长文章，增补改进了父亲的《文选》注。二十岁时，自求到秘阁读书，不久又辞去。当时李峤在他临去时加以考问，果然淹通，这把著名的才子李峤惊倒了。他初为左拾遗，官位尚卑，遇到御史中丞宋璟奏劾张昌宗兄弟。这二人是武则天

《卢正道碑》　唐　李邕

《书谱》 唐 孙过庭

的倖臣，势焰薰天。他在下面进到则天前来说，宋璟所言事关社稷，要则天答应。这一突然的行动，居然使得武则天答应了。到中宗时，他又直谏妖人郑普思的事。这证明了他是一个聪明正直、不拘细节的人。但也因此，仕宦颠沛，几次升沉。到了玄宗开元三年，升了户部郎中，不久却又被贬为括州司马。后来又升为陈州刺史，却又被人家告他"贪污"判了死罪。这时有个孔璋，和他一面不识，上奏愿以自己的生命换他不死。果然他被免死，贬钦州遵化县尉。孔璋也配流岭南竟死。后来他因从杨思勖作战有功，累转括、淄、滑三州刺史，述职到京。当时京师人民震于他的大名，来看他的人，如潮而至。但他又被人阴害吃了亏。天宝初年为汲郡北海二太守，五载又被告"奸赃"，恰好宰相李林甫恨他，于是他被打死在狱中。那时，他大约七十岁左右。

他是这样一个才华纵横、命途坎坷的人。尽管贬官在外，由于他文章书法的大名，当时四海官吏僧道要树碑版，都挤到他门上。读杜甫的《八哀诗》，可以知道他是中国历史上第一个卖文卖字收入最富的作家。

孙虔礼字过庭。唐张怀瓘所著《书断》说他名虔礼字过庭。他的事迹很罕传。唐窦蒙所注的窦臮《述书赋》说他是"富阳人，右卫胄曹参军"；而《书断》则说"陈留人，官至率府录事参军"。这可见他官位不高。根据他自己所写的《书谱》序，自书"吴郡孙过庭撰"，好像他又应该名过庭，但他究竟是哪里人呢，生卒年纪如何呢？

考郑樵所著《通志》的氏族略，这孙姓是"以字为氏"的。"孙氏姬姓卫武公之后也。武公和生公子惠孙。惠孙生耳……（耳）生武仲，亦曰孙仲，以

王父字为氏。……至孙嘉世居汲郡。……又有孙氏妫姓。齐陈敬仲四世孙桓子无字之后也。或言'桓子之子书戍莒有功,齐景赐姓孙氏'。非也。以字为氏,何用赐为?此当是桓子祖父字也。桓子曾孙武,以齐之田鲍四族,一谋为乱,奔吴为将。武之子明,食邑于富春。自是世为富春人"。三国时,吴孙权的父亲孙坚便是孙武的后人,至今富春的孙姓仍是人口众多的大族,孙过庭所自书的吴郡,也不是当时的地名而是自写郡望。这样,说他是富春人,总算很有根据。至于陈留,地滨黄河,孙氏虽有孙嘉一系世居汲郡,但汲郡在河北,陈留在河南,拉为一处总嫌牵强。也许张怀瓘别有所据,也许实有一支住在陈留的孙氏为过庭之祖,我们寻不出证据来。又查《元和姓纂》,关于孙氏的记载,也没有陈留之说。此书为唐林宝所著,一总比郑樵的书更近而可靠,它都提不出证据来,只好暂时承认他是富春人了。

《书断》记载他"与王秘监相善"。这王秘监名知敬,事迹只见于其子王友贞传中:"善书隶,武后时仕为麟台少监。"王友贞是唐中宗初一个隐退之士,友贞在玄宗开元四年卒,年九十余。因此,推知知敬定然德行甚高,过庭品德与知敬相亚。《述书赋》将知敬名字列在过庭稍前,也可知过庭年纪应该少于知敬,再晚一些可能与友贞不相上下。而过庭在《书谱》序中已一再说:"志学之年留心翰墨。味钟张之余烈,挹羲献之前规。极虑专精,时逾二纪。""验燥湿之殊节,千古依然;体老壮之异时,百龄俄倾。""通会之际,人书俱老。"如若"通会"二句,是指他自己而言,这序尾写明"垂拱三年写记",可见在武后初作皇帝时(武后第一年废中宗为庐陵王改元光宅,次年改元垂拱),他应该年纪不小了。根据这些线索,大概推知他最早可能生于武德年间,而最迟不会死在开元四年以后。

今《四部丛刊》中有明弘治本的《陈伯玉文集》,其中有两篇关于孙虔礼的文章:一为《率府录事孙君墓志铭》,一为《祭率府孙录事文》。陈子昂为武后时一个最著名的文学家,可惜这两篇文章太简略,对于孙虔礼事迹补益不大。根据这两篇,仅可确定他是名虔礼字过庭。四十岁时"遭谗慝之议",其后"陞厄贫病","遂遇暴疾卒于洛阳植业里之客舍,时年若干"。两文皆着重叹息他"有志不遂"。此外只知他死后尚有"嗣子孤藐"而已。据姜亮夫的

《小草千字文》 唐 怀素

记载，子昂卒于武后天册万岁元年，时年四十。但据唐书本传卒年四十三，据大历时赵儋所撰碑文，及陈氏别传皆言卒年四十二，无论怎样，孙虔礼卒年总可推定在此以前的。

张旭和僧怀素的事迹流传也少。新唐书虽有张旭传，但却附见于李白传中。我们仅知他字伯高，苏州人，他才情奔放，好饮酒，和李白、贺知章、李适之、李琎（汝阳王）、崔宗之、苏晋、焦遂等八人结为酒友，杜甫为此作了一首《饮中八仙歌》。他是一个专心写字的人，韩愈"旭善草书不治他伎"，

他写字，"每大醉呼叫狂走乃下笔。或以头濡墨而书。既醒，自视以为神不可复得也。世呼张颠。"但他这种狂走的颠笔，是技法极为成熟以后的"神境"。他的苦心学习，并非自始就"狂"起来的。他写过一篇《郎官石柱记》是最规矩的楷书，历来论字的人都予以极高的评价。他初仕为常熟尉，有老人常来告状。他一次一次批得发烦，骂起老人来了。"老人曰，'观公笔奇妙，欲以藏家耳'。旭因问所藏。尽出其父书。旭视之天下奇笔也。自是尽其法。"张旭自言，始见公主担夫争道，又闻鼓吹，而得笔法意；观倡公孙舞剑器得其神"。由此可知他的学写字无往而不用心。无怪唐文宗下诏，以李白的歌诗，裴旻的剑舞，张旭的草书称为"三绝"了；也无怪"后人论书，欧虞褚陆皆有异论，至旭无非短者"了。他的笔法传给了大书法家颜真卿；而僧怀素的书法，也是

直接受到影响的。

僧怀素字藏真，长沙人。有人说他俗姓钱氏，他是一个饮酒吃肉不守清规的和尚。他写字非常用功，由于"贫无纸可书，乃种芭蕉万余株，以蕉叶供挥洒，名其庵曰'绿天'。书不足乃漆一盘书之，又漆一方板，书至再三，盘板皆穿！"

僧怀素实际上是一个自由职业的书家，原来唐朝由于太宗爱书法，政府里特设了造就书家的机构，唐朝的"国学"分了六科，第五科叫做"书学"，并且在其中立了"书学博士"的职位。政府铨用人才，其法有四，第三曰"书"。虽然在中国历史上周朝就"以书为教"，汉朝也以书取士，晋朝也立过"书博士"，

《自叙帖》 唐 怀素

但专立书学规模弘大，实始于唐朝。在这样的风尚之中，于是游方和尚及道士，便可以专习一门长技，收取名誉，过得好生活了。像怀素这样负有草书绝技的，当时也不仅他一人，如僧湛然、僧文楚，乃至流传名震日本的康居国僧贤首，以及僧高闲、僧晋光、僧亚栖等，几乎不胜枚举。不过终以他的声名最大，笔法最高。此外，相传他是僧玄奘的学生，但近已有人考出玄奘的学生确有一个怀素，不过那是叫做怀素宾列的，并非这个怀素藏真，别据友人杨士则君考定玄奘应生于隋开皇二十年（公元六〇〇），卒于唐麟德元年（公元六六四），年六十五。是则玄奘不能教藏真很为显明。

他的草书与张旭的草书，不仅以"颠张醉素"的特别作风而齐名；即以师

《论书帖》 唐 怀素

法而论，他二家都是从张芝的大草得法的，这和二王的草法渊源有些不同。这二家的笔法，以欣赏的眼目看来，是更近于篆书的。刘熙载说"张长史得之古钟鼎铭、科斗篆"；而怀素的《草书自叙》（故宫有影印本），其用笔圆转相通，尤具有篆书的意味。这样看来，他们二家似乎不能列入二王以下的系统了。但是，以南唐李后主那样一位精于鉴赏的人，已经批评"张旭得右军之法而失于狂"。前辈称赞张旭也善于写小楷，"盖虞褚之流"（见《书小史》）。董其昌说"张长史《宛陵帖》郁屈瑰伟，气踏欧虞"，而就今犹及见的怀素《苦笋帖》真迹（在上海博物馆），及三希堂所刻《为其山不高》（《论书帖》）一帖，合观字形笔法却又完全是二王的规矩。由此可知，他二家的笔法确是渊源于张芝大草的，但由于时代关系，他们无论如何仍不能不受二王的影响，而在大草之外别传其法。

宋米芾评张旭的《贺八清鉴帖》"字法劲古"，又评怀素的字"古澹"。这是非常重要的批评。这二家的又一相同之点即是他们书法的意境和趣味都在"古澹"上。他们何以能到此地步呢？这由于他们尽管狂草，但仔细找寻他们的用笔规矩，仍是丝毫不苟的。譬如精于芭蕾舞的人，可以舞出极其神出鬼没的舞姿来，但其根源仍归之于辛苦练习的几个基础步伐。

至于孙过庭的草书，在《述书赋》中曾批评他的短处是"千纸一类，一字万同"。我们在传世的书谱序中，多少也看出一些来。但这个"短"处，实在

要悬了很高的标准才可以如此说的。我们很佩服宋米芾的公平批评，他说："过庭草书《书谱》甚有右军法，作字落脚差近前而直，此乃过庭法。凡世称右军书有此等字，皆孙笔也。凡唐草得二王法，无出其右。"他传下的草书很多，尤以《书谱》为最有名。有志学草书的人，若从《书谱》入手总是正路。这有几样好处：一是字多容易取法；二是通体前后不同，前半比较规矩，后来越写越精采，忘了规矩而点画狼藉了；三是论字的议论极为切实精微。我们不但学了字，同时也学了怎样欣赏。

李北海（邕）的字传世很多，都为墨拓，如《岳麓寺碑》、《云麾李秀碑》、《云麾李思训碑》已为人人所知。他自己曾下评语"似我者俗，学我者死"。这是极能说出自己的长处和短处的。由于他的才气天资特别高，所以他的笔法有一种凌厉无前的气势。他虽然学右军，但又不完全守其法，从他自己的挥运之中，出了一种新的格局。李后主评他"得右军之气，而失于体格"。米芾评他"如乍富小民，举动强倔，礼节生疏"。又评"摆脱子敬，体乏纤秾"。这都是就他自己所说"俗"与"死"两方面着眼的。但他的字确是了不起的大家，我以为他的最大特点有二：一是用笔的雄强；二是结字每字皆中心紧密而四面开张。所以卢藏用评他"如干将莫邪难与争锋"，王文治评他"以荒率为沉厚，以欹侧为端凝，北海所独"，这都是极其精到的评语。宋欧阳修，最初不甚喜他的字，后来越看越爱。元赵孟頫的楷行书完全从他得法。明董其昌也好学他的字，说"右军如龙，北海如象"。大抵我们需要从一种倜傥奇伟的风概中去领会他的书法神态。王世贞说得好："李北海翩翩自肆，乍见不使人敬，而久乃爱之，如蒋子文侁健好酒，骨青竟为神也！"

七 颜 柳

　　从虞欧等大家由隋入唐，蔚成唐楷的新局面以后，以武德初年到玄宗天宝年间说来，也已经一百二三十年了。在此期内，书法的波澜虽然天天变化，不过很大的出入可以说是没有的。但时间既已经历了这许多年，既已有了许多变化，则大变化的到来已是必然的了。果然，唐书法中的第二个高峰又起来了，第二个新的局面又展开了。代表这一新高峰新局面的便是颜真卿与柳公权。

　　颜真卿字清臣，琅琊临沂人。他的五代祖便是北齐著名的学者颜之推，而曾祖便是唐初的学者颜师古。他幼时丧父，全靠母亲殷氏将他教大。玄宗开元年间举进士。

　　在他作官的初期便表现出卓越的才干和刚正的品格，也便因此得罪了当时的宰相杨国忠。杨国忠把他从朝廷中赶出去做平原太守。

　　那时正是玄宗年老昏淫之际，安禄山在渔阳坐拥重兵伺机造反之时。他预料安禄山必定要反，一旦反起，叛军必定要来平原。他就假托由于霖雨增修城隍，

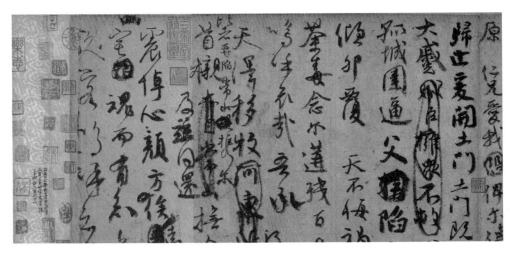

《祭侄稿》　唐　颜真卿

暗集兵力，兼储粮械，以为守备之计。他一面每天与宾客饮酒划船为戏，这样骗过了安禄山的密探。等到安禄山叛军大起，河北望风降贼，只有一座平原城派了司马参军李平来报已修守战。从长安城中连夜逃出的玄宗才叹了一口气说："河北二十四郡无一忠臣。我不知颜真卿是何如人，他竟能如此！"这时的颜真卿已是大唐天下唯一的一面爱国旗帜。饶阳、济南、清河、景城、邺郡等处都"各以众归"奉他为勤王的领袖。

他的哥哥颜杲卿这时作常山太守，把安禄山所派守土门的大将李钦凑、高邈等人斩了。土门等十七郡光复，推真卿为盟主。这土门即是历来兵家共认的军略要地井陉。这样一来安禄山造反声势虽大，但安贼的归路却被颜家兄弟斩断了。这是安禄山的生死关头，安贼的凶焰决不能不回烧。原来这一大举动，是他们兄弟秘密计划好了的。他们决定"相与起义兵犄角断贼归路，以纾西寇之势"。为传达机密，居中往来通问参预谋划的，便是真卿的外甥卢逖，和杲卿的小儿子季明。

果然，安禄山凶焰回烧，派史思明将常山围困起来。颜杲卿孤城奋战了六昼夜，箭和粮食都尽了，连井水也竭了，于是城陷了。贼党胁迫杲卿投降，将刀架在季明的颈子上。杲卿不答，季明的头被砍下来。杲卿被械送到洛阳，当面痛骂安禄山。安禄山亲自叫人把杲卿绑在桥柱上"节解"了。杲卿的大儿子泉明由于被派出境，得以不死。泉明后来寻觅父尸，才知道父亲被"节解"时，是先断掉一只脚的。由这些昭彰的事实，可知唐家江山，虽然后来由郭子仪、李光弼等恢复，而其最初是由于颜氏兄弟父子惨烈的鲜血洗出来的。颜真卿在这一段家国惨痛的历史悲剧中，凝刻心魂，收摄血泪，留下了万古常新的《祭

《颜勤礼碑》 唐 颜真卿

123

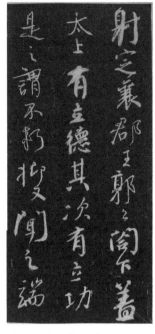

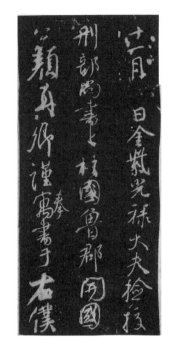

《争座位帖》　唐　颜真卿

侄季明文手稿》真迹。

肃宗至德二年，真卿被任为刑部尚书，迁御史大夫，认真执法。后来屡因刚直，出入朝廷的外郡多少次。元载做宰相的时候，他为检校刑部尚书知省事，累进封鲁郡开国公，所以后代一直都称他为颜鲁公。那时元载出了个坏主意，要皇帝答应，百官奏事一切都需先通过宰相。真卿认为这是李林甫和杨国忠都不敢做的坏事，上疏痛驳，因此又贬官。元载死后，杨炎、卢杞相继做宰相又都讨厌他。他的年纪到此时已经很老，位至太子太师，声望崇高。卢杞暗中盘算，要用计策陷害他。

这时已是德宗建中四年。那出身淮西偏裨的李希烈已经位至藩镇，兵陷汝州，与叛将朱滔等称王反叛唐室。卢杞这时和德宗决定了派他以重臣元老的身分去说服李希烈。他去了。

他在李希烈的势力之下，骂退李贼诱迫他作伪宰相的阴谋和屡次逼死的威胁，自己作就墓志，准备一死。直到李希烈打破汴州在大梁作起伪楚皇帝来，他始终在囚系之中。经过一年多，到了兴元元年八月三日李贼终于派人将这位七十七岁坚贞不屈的老人害死在汝州。

他这样壮烈地死在奸臣陷害与逆臣谋杀的惨局之下，引起后世无穷的痛惜悲愤。宋朝米芾就作过一篇文章记载一个道士曾经在他死后遇见他，原来他不曾死，却是由道家所谓的"兵解"而成仙。从这种幻想的神话中，可以看到他的殉节，是如何深刻地影响到后人的思慕。

124

柳公权字诚悬，京兆华原人。他的弟弟柳公绰也很有名，十二岁能为辞赋。他生平用功经术，尤其对于《诗》、《书》、《左氏春秋》、《国语》以及《庄子》最为精熟，又懂音乐，元和初年擢进士第。他第一次作官就吃了字写得太好的"亏"，唐穆宗看到他说："我在佛庙里看见过你写的字，早就想见面了。"这样就拜他为右拾遗侍书学士。这侍书的职务在当时地位和祀神的役夫相等的，为"缙绅"所耻。他一声不响，做得很久，竟然经历了穆宗敬宗文宗三朝。由此可见他是一个澹于荣进的人。在他与穆宗相见时，穆宗问他用笔的方法，他说"心正则笔正，乃可法矣"，原来穆宗是个很荒纵的皇帝，听了他的话觉得话中有骨头，这就是中国书法史上盛传的"笔谏"美谈，由此又可见他是一个持正敢言的人。

到了文宗时，他做了中书舍人，充翰林书诏学士，但仍旧要他在宫中侍书。文宗和他很好，常常和他谈到深夜；并且赞美他的文学高明，说曹子建七步成诗，他只要三步就够了。但他仍旧保持他说直话的性情，所说的都是大事。

武宗即位，他由"学士承旨"的要职罢为"右散骑常侍，他年纪已经老了，常常因龙钟而失了朝廷的礼仪，懿宗咸通初年，以太子太保致仕就死了，年八十八。

他的字在当时非常值钱。这当然由于他写得好；但也由于连着几个皇帝的称赞，更增加了声势，文宗曾经和他联句。文宗是"人皆苦炎热，我爱夏日长"。他接的是"熏风自南来，殿阁生余凉"。其他学士也有作的；但文宗独佩服他的诗句，于是叫他写在殿壁上，每字大五寸，文宗认为即使钟王复生也无以过。宣宗叫他在御前写字，是由军容使西门季玄捧砚，枢密使崔巨源拿笔的。只叫他写了真书"卫夫人传笔法于王右军"十个字，草书"谓语助者焉哉乎也"八个字，行书"永禅师真草千字文得家法"十一个字，然后赐他锦采银器。在这样情况之下，当时公卿大臣家的碑志，如若求不到他来写，人们就会骂这家的子孙不孝。连"外夷入贡"也都另外带了钱来作为买柳字的专款。因此，他所收入的珍宝货贝异常之多。但，他却只知写字，不知管财。他自己收存笔砚图画，而将财物交给他的两个仆人海鸥、龙安替他收藏，他们却将财物暗中吞没了。他有一天问起，"为甚么箱子锁得好好的而银器都不见了呢？"海鸥说：

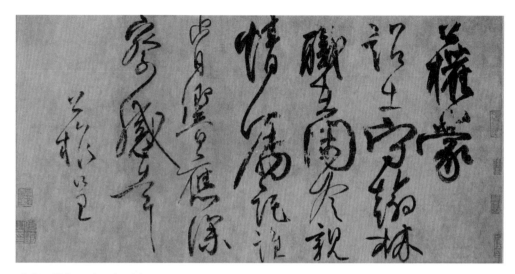

《蒙诏帖》 唐 柳公权

　　"不晓得。"他笑道："银杯长了翅膀，飞升成仙了。"原来老先生并不糊涂，他心中有数。在这故事里，我们当可想见他的作风，千载之下宛然如新。

　　至于他们二人的书法，就颜真卿说来，他是一个世传的最标准的书家，原来，自古我们对书法的观点是专从艺术的角度来讲的，书法所考究的是笔画之优劣，因此它虽与文字学有关，但却不是文字学。譬如六朝的别字，以及武则天所造的那几个新体字，在深通"六书"的文字学者看来，是完全不能赞同的；但在只讲"八法"的书家看来，"六书''问题乃是次要的，甚至是可以完全不问的。但颜真卿则不然，他既是卓越的书家，同时又是文字学者。他的远祖如颜腾之就是个著名的书家，颜之推就不但工书并讲字学，曾祖颜勤礼、颜师古，熟精篆籀又是训诂家，他的祖父昭甫又精于篆籀草隶。他的父亲惟贞、伯父元孙又全是文字学家、书家，元孙所著《干禄字书》是一部讲实用字学的，即由他手写而成。不仅如此，他的母系也是著名的世传书家。他的外祖殷仲容不但是书家，并且是画家。仲容的父亲殷令名更是唐初的大书家（令名传世唯有《裴镜民碑》，这是欧虞以外的一大楷书模范。因为少见，故影响不大），在这样的遗传与环境中，他能成为一个大书家是很自然的。他自己的篆书就写得极好，他的楷书皆合于字学，无论从书法的角度或文字学的角度去考验他，都是最合格的，因此，我们说他是一个世传的标准书家。这是他的最大特点。

他的书法学褚遂良，后来自成一家，唐书本传说他"善正草书笔力遒婉"，这一评价很公允。笔力遒的人往往不能婉；婉了，又不易遒；所以他是适得其中的。不过如李后主却也有不满他的意见，例如说："真卿得右军之筋而失于粗。"又说："颜书有楷法而无佳处，正如叉手并脚田舍汉。"此外，米芾也说："颜柳挑踢为后世丑怪恶札之祖，从此古法荡无遗矣。"又说："颜行书可观，真便入俗品。"

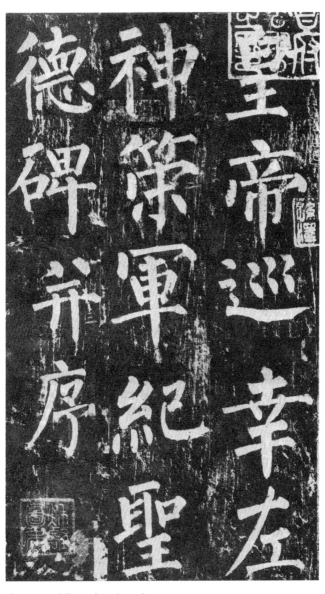

《神策军碑》　唐　柳公权

我们看来，颜的楷书正是善于以新为古、以拙为巧的，他的行书更是不见起伏之形，不可踪迹了。他从褚法去求王右军，字形特别宽绰，不求小处的巧妙，但大处的安排却极巧妙；字形很新，但若以二王法详细去考验，却又无不暗合。由于他不在字形上求同于古人，所以成其新；由于细考而仍暗合于古，所以证明他是心知古人的原则，而自己运用生新，这才是真的会学古人。由于他的字形特别宽绰近乎拙笨，米芾评他与柳为"丑怪恶札之祖"。后来学颜柳而不能通颜柳之意的人，也确不免丑怪，但学得不好，却不能要颜柳负责。至于骂他"古法荡无遗"，也正由于颜确是暗用古法，而别出新意的。但米芾对于颜柳尽管一面骂，一面还是大佩服。米说："《争座位帖》有篆籀气，为颜书第一。字相连属，诡异飞动得于意外。""《不审》、《乞米》二帖，在颜最为杰出，想其忠义奋发意不在字。天真罄露，在于此书"，"颜《送刘太冲序》碧笺书。碧笺宜墨，神采艳发，龙蛇生动，睹之惊人"。这可证明米芾到底是个识者了。

颜字到了宋朝更加流行，欧阳修、苏轼、黄庭坚都极力提倡他的字，成为一种风气，这风气，直至今日还很流行，影响的广远，不言可知。苏说得好"颜公变法出新意，细筋入骨如秋鹰"。我们特别郑重提醒学颜字的人应该从这条大道去认识他。

柳公权最初学王字，后来又遍阅隋唐的笔法自成一家。现在传世的真迹只有《送梨帖》后面的几行跋尾。他的字以劲健为主，趋于清瘦一路，所以世称"颜筋柳骨"。米芾说："公权如深山道士修养已成，神气清健，无一点尘俗。"总之他和颜一样，是一种新派的字，而这一种的"新"不是天上掉下来的，而是自运古法以生新的，明朝董其昌对于柳书有深切的认识，他说："柳尚书极力变右军法，盖不欲与稧帖面目相似，所谓神奇化腐朽故离之耳。凡人学书，以姿态取媚，鲜能解此。余于虞褚颜欧皆曾仿佛十一。自学柳诚悬方悟用笔古淡处。自今以往，不得舍柳法而趋右军也。"董不是随便说的，董的早年小楷近予颜，而晚年小楷就很得柳的意趣。

总之，我们中国的书法自王羲之以后到颜真卿、柳公权又开一新局面。这局面一直影响到了今天。

八 杨凝式与李建中

前辈有句话说"书法随世运升降"。它的意思是说书法是文化总和中的一个环节；而一时代的文化不能不决定于那时代的经济和政治的情况。

在书家颜柳的一生中，恰值唐朝强藩发展的时期。懿宗之后到了昭宗，即被朱温所杀而入于五代时期。这其间历梁、唐、晋、汉、周约五十多年，都是政治上不安定的时期。接着宋太祖赵匡胤勉强统一了中国，直到太宗太平兴国年间，约二十多年，还不是十分安定的局面。这五代和宋初的时期一共不到八十年，我们提出杨凝式和李建中接续了作为这一时期的书法代表人物，他们给后世的影响不大，但确是接续之交的重要书家。

杨凝式字景度，华阴人。据旧五代史说他死于周世宗柴荣的显德元年，年八十五。但他的年谱载他自称癸巳人，生于唐懿宗咸通十四年。这样倒数上去，只有八十二年。史书又说他在唐昭宗朝登第，据此，他生平事迹与年岁方可配合起来。

他的父亲杨涉是个胆小的人，在唐昭宗的儿子辉王即位之时，杨涉拜了宰相，就哭着对家里人说："我不得脱祸了！"果然逢到朱温篡位，杨涉是宰相，应该送传国玺去给朱温。这时他（据《永乐大典》的《五代史补》说他才二十岁左右，若照前文推算他已三十五岁）向杨涉说："大人为宰相，而国家至此不可谓之无过；而更手持天子印绶以付他人保富贵，其如千载之后云何！"那时朱温的密探到处布满。杨涉听得骇极了，骂他道："你要灭我的家族了！"据说他从此以后就"疯狂"起来了。

尽管如此，以他的家世地位还是不能不作官。

他曾经历了五个朝代，屡请"致仕"但都是做了位望很高的官。在汉隐帝刘承祐的乾祐时，他是少傅、少师，周显德时他是太子太保。

据说他的经济状况并不宽裕，他住在洛阳很久。那些宰相留守们，每在他贫穷最甚的时候还要去周济他。他收下财物，就散放了。有朋友看到他家里人都冬天缺衣，送他一百匹绢五十两锦。他拿来送给寺庙里。这种事情使人想起陶渊明饿着肚子却不吃檀道济送的肉，收下颜延之的二十万钱却全数拿去买酒相同。

他的诗笔很清丽，却好写一些"打油"诗，他经常疯疯癫癫，不是游山水，就是游庙宇，那些"歪"诗就随便写在墙壁的缺口边。那种字体奇奇怪怪，人家多不认识。他的署名也常不同，有时写"癸巳人"，有时写"杨虚白"，"希维居士"，"关西老农"等等不一。

他以玩笑对付当时贵人。当他必须进官府的时候，无论车马他都嫌慢，于是他就徒步走了去，当时徒步在官吏是失仪的！当他出游时，仆人问他："要到何地？"他说："要到东边的广爱寺去。"仆人如说："不如西边的石壁寺。"他说："姑且去广爱寺。"若仆人再坚持，他就会举起鞭子来说："姑且游石壁寺"。

在这一串的疯癫故事中，可以看出作为生在封建乱世中，一个有正义感的知识分子的悲哀。

他被人家称为"杨风子"，他将他的满腔愤郁，都发泄在书法上，成为一种离奇的字形。这正是在封建社会中，某些知识分子心情的写照，和以后的李建中不同。

李建中字得中。他祖先是京兆人，他小时却生于蜀，因为他的祖父是蜀王建的大臣。宋太祖乾德三年平了孟蜀，他随母亲迁到洛阳来，爱洛阳的风物，从此久居。他从小好学，于太平兴国八年登进士第。卒于真宗大中祥符六年，宋史本传说他年六十九。

他是一位早年有抱负的人。当太宗时，他曾经"表陈时政利害，序王霸之略"。这和同时一般专门"言利"的人们是有区别的。太宗似乎也很看重他，并"引对便殿，赐以绯鱼"。但不久他却坐事降官，自此以后，他看清了官场，变得恬淡了。他在朝廷和外州转官多次，三次"求掌西京留司御史台"。因此他在洛阳造了园池，号曰"静居"。

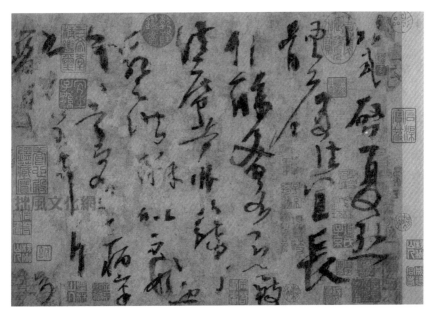

《夏热帖》　五代　杨凝式

他爱作诗，善书札。宋史说他"行笔尤工，多构新体，草隶篆籀八分亦妙，人多摹习争取以为楷法"，他曾经手写郭忠恕所著的《汗简》，皆是蝌蚪文字，由此可知他是精于字学的，他的书法影响当时很大。他又是一个多蓄古器名画的收藏家。他的风神"雅秀"；而杨凝式则貌寝"�'t眇"，这又是他二人不同的地方。

杨凝式书法的地位，可以在苏轼的评论中看出。苏说；"自颜柳氏没笔法衰绝。加以唐末丧乱人物凋落，文采风流扫地尽矣。独杨公凝式笔迹雄杰，有二王颜柳之余。此真可谓书之豪杰，不为时世所汩没者。"像这样的评价，不止苏氏一人，如王钦若、米芾都说他书法像颜鲁公。黄庭坚更说得好。黄说："余曩至洛师，遍观僧壁间杨少师书，无一不造微入妙。"又说："由晋以来，难得脱然都无风尘气似二王者，惟颜鲁公杨少师仿佛大令尔。鲁公书今人随俗多尊尚之；少师书口称善而腹非也。欲深晓杨氏书当如九方皋相马，遗其玄黄牝牡乃得之。"这种评论对宋元后的书法很起作用，从此颜杨就并称了。

可惜的是他的字迹多在墙上，容易损毁，因之真笔至今已极难见。现在所知的，有《卢鸿草堂十志图》后面他的跋尾一件，有《韭花帖》一件，有《神仙起居法》一件，还有最近发现的清官藏《夏热帖》一件。

即以这四件比较，《韭花帖》是最规矩的，《夏热帖》和《神仙起居法》是最放纵的，《卢鸿草堂十志图》跋尾则在行书中尚可看出他和颜鲁公笔法的渊源。从跋尾书中，我们知道他的笔力确乎与颜鲁公相上下；因之我们才了解，从这里放纵开来便成为《神仙起居法》和《夏热帖》的自己面目，而与颜不像了。他的字形怪怪奇奇皆是表面的变化，而笔力的一致才是真正的根源。这道理正和张旭怀素的草书相同呵！

另一面，从《韭花帖》中可以清清楚楚看到他用笔的谨严，也如张旭的《郎官石柱记》一样，这里面一点一画都用《定武兰亭》的方法，不过比兰亭更瘦一些，更近于欧而已。这帖更有一个特点，便是分行布白的新方法。古人写字每字上下相隔不太远，每行左右相隔也不太多，惟有《韭花帖》上下左右相隔特疏，而有一种松朗的新格局。这一窍门被后来的董其昌窥破了。董学了此法又夸张地应用起来，便成为董书的一种特殊面目。这又是他的书法特别影响到后世的一点。

李建中的字迹传世也不多，三希堂所刻的《土母帖》等，真迹尚存。他的用笔从欧阳询得法。他也是佩服杨凝式的，他有一首《题杨少师大字院壁》诗："枯杉倒桧霜天老，松烟麝煤阴雨寒；我亦生来有书癖，一回入寺一回看！"他虽学欧，但却不流入一般学欧的寒瘦习气。黄庭坚说他："肥而不剩肉，如世间美女，丰肌而神气清秀者也。"又说："建中如讲僧参禅。其字中有笔，如禅家句中有律。"所谓"有笔"即是得笔法的意思，这种评论极为精到。尤其学古人而知避免短处，如学欧而能肥，是非常善学的，我们以为像《土母帖》那样的字，笔画真是"枯杉倒桧"，正如他所用以赞美杨氏的一般。

不过像黄伯思、宋高宗等人却很卑薄他的字。这种评论，从很高的要求来说，也有道理。但我们从五代末到宋初这一阶段，实际书法趋势所能达到的程度来说，李建中是最有成就的。苏轼说："建中书虽可爱，终可鄙；虽可鄙，终不可弃。"吴师道、赵孟𫖯都说他有唐人余风。连骂他的黄伯思，骂完了也不能不承认他"尚有先贤风气"。从这两端就可以看出他的地位了。

自杨李之后，唐朝的书法余波方算完全消歇，真正成熟的宋朝书法主潮才能继之而起。

九　苏黄米蔡

我们若以唐宋两朝的书法作一比较，那就可以毫不犹豫地说，整个北宋和南宋的书法远不及唐朝的标准。其所以衍成这样事实的原因，大概有两方面。其一，由于五代以来的丧乱，作为当时社会当权派的士大夫阶级已经只注意一些政治和理论的大事，其余一切，只好付之苟简，对于书法艺术都不大崇尚了。并且晋唐以来的真迹多已散失，根底也亏了。当时欧阳修即曾说："书之盛莫盛于唐，书之废莫废于今。"又说："今士大夫务以远自高，忽书为不足学，往往仅能执笔！"这些可以看出当时的实际情况。其二，即《淳化阁帖》的摹刻拓行，也是宋朝书法趋于下降的起点，并遗留给后代不少的毛病。宋太宗喜欢写字，叫侍书王著选集"古先帝王名臣墨迹"摹刻了十卷法帖。这王著眼光很低，把许多假帖选进。但法帖却大盛行起来，从此便成为我国所谓帖学的始祖。换言之，自从有了法帖，便将学书必求真迹的原则打破了，因之笔法也就由于看不出而逐渐消亡了。诚然，法帖曾经起了一些好作用的。但将功折罪，远不如罪状之多！

我们若从另一角度看去，则历史的衍变，在兵戈穷困之余，经过休养生息，宋朝书法却另有一种新局面和新趣味。论其接受优秀传统方面，确是差些；论其自我发挥的方面，倒也确是很有可取。历来谈宋代书法的都以苏黄米蔡四家为代表。我们就其对二王的渊源讲，对后来的影响讲，承认这种看法。这四家之中，若就接受传统的面目讲，苏黄较少，可算新派，米蔡较多，可算旧派，若就精神趣味讲，苏黄所接受的传统，似乎还更多一些，所以这"新"字也不可机械地去体会的。

苏黄米蔡都是北宋人。这不是说南宋没有书家。即在北宋，四人之外，重要的书家也还不少。在宋初由南唐来的徐铉、徐锴兄弟以及郭忠恕都是文字学

家而善于写篆籀。其余以楷行草著名的如杜衍、苏舜元舜钦兄弟、林逋、范仲淹等人都是各有面目的。南宋第一个皇帝高宗赵构更是一位非常重要的书家。此外如吴说、朱熹、陆游、姜夔、岳飞、吴琚、虞允文等等也各有特色。不过就书法主要潮流看来，说到这四家便可例其余了。

苏轼字子瞻，眉州眉山人。仁宗景祐三年生，徽宗建中靖国元年死。他不但是有宋一代的大文学家、大政治家、大书法家，并且是中国历史人物上一个特出的彗星，可惜他只活了六十六岁。

他的父亲苏洵是个著名的政论家和兵略家，著有《权书》《衡书》。他小时读的书是母亲程氏亲授的。嘉祐二年，他与弟苏辙同登进士第。自这时起，他开始了一生的政治生涯。他的主张与当时宰相王安石的相反。由于他的文辞和言语的风发泉涌，又由于他的为人廉洁，喜欢奖掖有才能的人，因之当时有极多的士大夫归向于他。

他由于反对王安石，自朝廷出为杭州通判，知徐州和湖州。忽然又吃了官司，

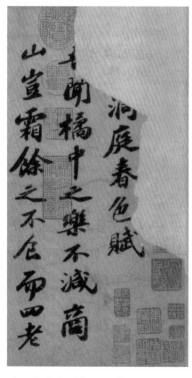

《洞庭春色赋》　北宋　苏轼

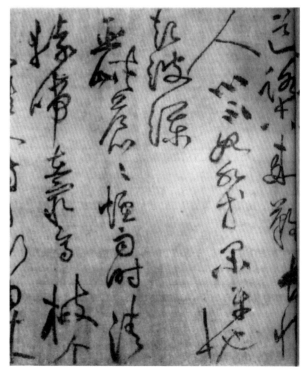

《竹枝词》　北宋　黄庭坚

贬为黄州团练副使。神宗死了，哲宗继位召为礼部郎中，迁起居舍人、中书舍人、翰林学士兼侍读。不久，又以政潮自请出知杭州。后来再到翰林，又出知颍州和扬州。于是再被召为兵部尚书，迁礼部兼端明殿翰林侍读两学士。此后便出知定州，贬宁远军节度副使惠州安置。又

《向太后挽词》　宋　米芾

贬琼州别驾。最后因徽宗即位稍稍迁回，回到常州就死了。

　　他这人天资极高，学识极博，他的事迹广泛地长远地流传为文学、戏剧和绘画上的素材，影响之大几乎无人不知。即以书法而论，他也极显著地表现了两个特点。他是最喜欢写字的，他几乎看见纸笔就要写，一写就要将所有的纸都写完才罢。但是，他不喜欢人家求他的字。他的后辈朋友黄庭坚深知这一点，所以每当人请他酒宴的时候，会事先叫主人预备好一些纸笔和墨放在一旁，等他自己看见必然走过去就大写一阵！他的执笔是不足取法的。他用大指和食指拿着笔管。这就是古人所谓的"单钩"。笔在他手中侧卧着，很有几分像我们现在的拿钢笔。他的手臂又不大提得起来，这都是和便利的正规的执笔方法违背的。但他仍旧写得非常好。并且他就这样用病态的方法自由自在地写出他自己的一种风神来。

　　黄庭坚字鲁直，洪州分宁人。他自小就是一个读书颖悟的人。他的文学优长，诗文超拔；尤其是诗，后来被尊为江西诗派的始祖。他生于仁宗庆历五年。神宗登极，他登进士第。他入仕之后，由叶县尉转为学官，后来知太和县。哲宗初立，召为校书郎，神宗实录检讨官。一年后，升为著作佐郎，加集贤校理。《实录》作成了，升为起居舍人。后来出知宣州改鄂州。后因章惇、蔡卞用事被贬为涪州别驾，黔州安置。徽宗即位，旧人多被召回，他被起复，但皆辞不就，求得太平州，忽又遭祸除名，羁管在宜州就死了。死时六十一岁。

他为人聪明，治学问喜欢追到深处，不肯人云亦云。推之作人，也是如此。他少时佩服苏轼，写了一封信一首诗给苏。他们就这样定交了。自此以后，他在政治上的荣辱都随苏氏同进退的。在初时，他和张耒、晁补之、秦观等四人被称为"苏门四学士"；后来由于他诗文和禅学的卓越出众，与苏氏并行而被称为"苏黄"。他在学问上，特立独行，不依傍苏氏，但在友谊气节上与苏氏终生同患难，是中国"士君子"型人物的典范，生平长处逆境，颠沛流离，不改其志。他的鉴赏力是很高的，他不但对古代的画评论精确；他和同时的大画家李公麟、赵令穰、米芾等都是好友。他尤其佩服李公麟，在他的全集中，常常提及。他最初曾游过潜山的山谷寺石牛洞，爱那里的风景，因之自号山谷道人。

他自己对写字非常用功。最早学过本朝人周越的字，他认为受了病。后来他佩服《瘗鹤铭》、《怀素自叙》和颜鲁公与杨少师。他自己以为在这些地方体会到兰亭的韵味。他写字，人家说他不像二王，他笑说这才真是二王。他的意思是说，要在用笔上学二王的方法，而不要只是描画二王的字形。他有一首诗赞美杨少师："世人竞学兰亭面，欲换凡骨无金丹；谁知洛阳杨风子，下笔便到乌丝阑！"这是很精辟的见解。他写字常磨了一池墨，都要写完。他时常觉得自己写得不好；偶尔写得自己得意，便非常快乐。他在建中靖国元年看到

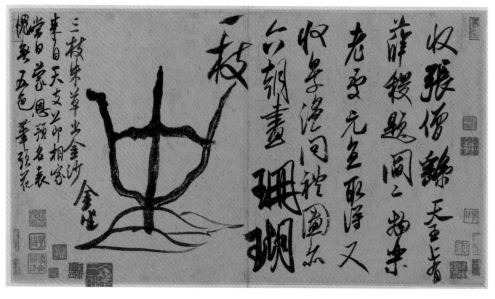

《珊瑚帖》　宋　米芾

他以前的字便题在后面说："观此卷笔意痴钝，用笔多不到。亦自喜中年来书字稍进耳！"他在这时写了一卷字给张大同，跋尾上说："试持与淮南亲友，问何如元祐中黄鲁直书也！"由此可以看出他在书法上好学不倦的精神。

米芾原作黻，字元章。宋史说他是"吴人"，他自书"襄阳"人。宋史记载他的事迹很简略，只说："以母侍宣仁后藩邸旧恩，补浛光尉，历知雍丘县、涟水军、太常博士、知无为军，召为书画学博士，擢礼部员外郎，出知淮阳军。卒年四十九。"他家和宣仁太后的详细关系很不易考，只是外姻而已。他的年岁也有好几说，宋史说他年四十九，与《东都事略》所说相同；但《东都事略》却多出"大观二年卒"一句。若据海岳题跋，绍兴五年四月他自溧阳游苕川，那他活到八十以外了，另据刘后村题跋说宋高宗赵构恨不与米南宫同时，黄伯思的儿子黄𧖞说米的法帖题跋到绍兴时已罕见，则他活到绍兴以后之说当然不确了。清钱大昕所著《疑年录》定他生于皇祐三年辛卯，死于大观元年丁亥，活了五十七岁。按钱说根据蔡天启所作他的墓志，当然可靠的。

尽管宋史上记载他的事极少，但他的故事流传却极多。他是一个极其爱洁的人，他用的东西不和人家共有。他又极好奇，穿了唐朝人的衣服在大街上走，看见好石头就拜下去，呼之为"兄"。他又是个大画家和收藏家。所谓"米氏云山"的画法便是他和他的儿子米友仁的发明。他所著《宝章待访录》、《书史》、《画史》成为鉴别古迹的典要。他和徽宗时的权相蔡京私交很好，因此有些人骂他。但事实上，这种指摘恐须考核。宋史说他"不能与世俯仰，故从仕数困"。以他种种奇特的性格而论，证明宋史的判断是有根据的。

米芾是一个天资极高而又极用功的人。他主张学字要看真迹，不要看拓本，他又主张不可一天不写，还主张写字第一要通笔法，这三样都是最根本的真知灼见。他曾经自己说过写字的甘苦经历："学书贵弄翰，谓把笔轻，自然手心虚，振迅天真，出于意外。所以古人书各各不同。若一一相似则奴书也。其次要得笔，谓骨筋皮肉，脂泽风神皆全，犹如一佳士也。又笔笔不同，三字三画异，故作异；重轻不同，出于天真，自然异。又书非以使毫，使毫行墨而已。其浑然天成如莼丝是也。又得笔，则虽细为髭发，亦圆；不得笔，虽麤如椽，亦褊。此虽心得，亦可学。入学之理，在先写壁作字，必悬手抵壁，久之必自得趣也。

余初学颜七八岁也，字至大一幅，写简不成。见柳而慕紧结，乃学柳《金刚经》。久之知出于欧，乃学欧。久之如印版排算，乃慕褚而学最久。又慕段季转折肥美，八面皆全，久之觉段全绎展《兰亭》。遂并看法帖，入晋魏平淡，弃钟方而师师宜官，《刘宽碑》是也。篆便爱《诅楚》、《石鼓文》，又悟竹简以竹聿行漆，而鼎铭妙古老焉。其书壁以沈传师为主，小字大不取也，大不取也。"从这篇文字中，可以知道他的用功是经过无数曲折道路的。

与他同时齐名的还有一个薛绍彭。绍彭字道祖，长安人。他的名气与五字损本的《兰亭帖》同传，因为这五个字就是他有意打损的。他的书法完全学二王，论变化不及米，论规矩比米纯正得多。他的笔画多是圆的，不肯用倾侧的笔锋取姿态。因之有些好古的人，以为他比米还高。但他的流传影响不大。

最后要谈到蔡襄了。原来苏黄米蔡的蔡，是蔡京。人们因为蔡京不是好人，所以就改为蔡襄。这一改把行辈改到前面去了，他是生在苏黄之前的。以书法而论，也应该推他在前。

蔡襄字君谟，兴化仙游人。由于宋家皇帝重视文臣，士大夫喜欢发议论立节操。他举进士之后，恰恰逢到范仲淹下台的事情。那时余靖、尹洙和欧阳修都助范仲淹说话，欧阳修还写了一封长信给反对范仲淹的谏官高若讷，骂高"不知人间有羞耻事！"这三人都受了谴责。蔡襄于是便作"四贤一不肖诗"，因此大出名。后来余靖、欧阳修又被召为谏官。他也被命知谏院。进直史馆，兼修起居注。在此时期，他时有正直的谏诤。后来一度外知福州，改福建路转运使，又回来修起居注。后升了龙图阁直学士，知开封府。他很表现了一些干才。此后他以枢密直学士再出知福州，移知泉州。他在泉州督修了一个有名的万安渡桥，长三百六十丈跨海而渡。他自己作记写了近一尺大的楷书刻上，至今尚有拓本流传。不久又被召为翰林学士三司使，这是个管财政的大官。他制定

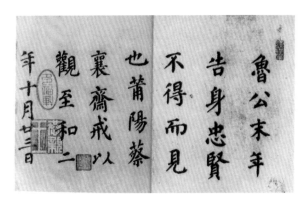

《跋告身帖》　北宋　蔡襄

制度表现了卓越的才能。最后，拜端明殿学士出知杭州。治平四年卒，年五十六岁。

他生平爱写字，当时他的字曾评为本朝第一，他写字有品格，仁宗自己作了一篇"元舅陇西王碑文"叫他写了，后来再叫他写温成皇后父亲的碑文，他就辞谢了。

宋朝四大家的大概情况如此。在前文已经说到有宋一代的书法不如唐朝其所以不及的原因，则由于一般说来宋朝书家楷书的功夫比唐人浅。以宋四家论，比较能写楷书的还推蔡襄。苏氏传世的大楷如《表忠观碑》、《丰乐亭记》、《醉翁亭记》，拿来和唐人楷书比，远逊壁垒森严的气象；惟

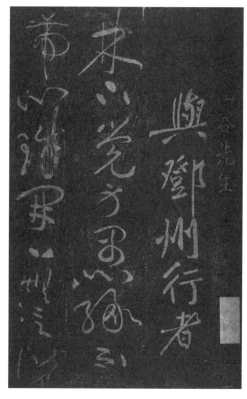

草书　北宋　黄庭坚

有《祭黄几道文》真迹非常有味。黄氏传世的楷书《夷齐庙碑》，笔法瘦挺很近褚遂良，但细看仍嫌松弛。米氏几乎没有传下严格的楷书。单就这一点讲，唐人楷书的铜墙铁壁，到了宋朝可说扫地无余了。

前文又曾说过，苏黄是新派而米蔡是旧派。苏黄的新派，在表面上很容易看出，为的是他两家都是一种截然不同的新字形。尤其苏自己一再说"我书意造本无法""苟能通其意，常谓不学可"。这些话证明了他原不曾以古法自夸的，而苏黄之间的不同，正在于此。黄氏的字形虽新，但用笔却是力求古法的。黄所说"字中有笔，如禅家句中有眼"一句，证明他是深悟用笔提顿使转的方法的。并且，他十分注意，要在这里现出神通来。他不满意于早年的字"痴钝"，又说看见长年荡桨乃悟笔法，这都是晚年妙解到用笔变化法门的甘苦之言。

再则由于苏黄学问广博，胸襟开阔，识解深远，所以他们能在字的笔画之中，体会到笔画以外的意境，因此他们领悟了晋宋人的那种"萧散"的趣味。他们

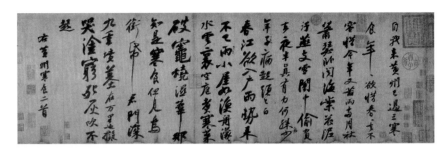

《黄州寒食帖》 北宋 苏轼

的得意书中能够包含了这样一种趣味，这是极不易达到的。所以苏氏少日学《兰亭》，中岁喜欢颜鲁公、杨风子，而他的字便也和他们相近。黄山谷说苏"笔圆而韵胜"，又说"东坡真行相半，便觉去羊欣、薄绍之不远"。而山谷论书以及自己所追求的也就是这一种"韵胜"，他所极反对的也就是"俗韵"，这种俗韵也就是我们现在所说"庸俗化"的意思。他们两家是由这方面才与晋人接近的，这一点的领会与实践，流露在他们的笔画中。虽以米芾那样精通古法的人，比较起来反而不及他们。这种在字形上的新，反而在意趣上更古，就不容易看出了。以苏黄二家比论，苏的笔意中常流露出一种情感来，这更是苏的特色。我们试看《寒食诗》以及诗后的黄跋，便非常生动地感觉出两家的异同。

黄的字使人觉出一种俊挺英杰的风神。他的结字深有得于《瘗鹤铭》，非常开朗；这种开朗是由于笔画互相让开，分别撑挺四散而显出的。但是这种每一笔画的互相让开，在一字的整体上看，却是都朝着一个中心辐辏的。这可以说是一种辐射式的结构，而这种结构正是由《瘗鹤铭》的原则而来。他的草书却又以这种原则活用到怀素和杨少师的字体上去而另生出他自己的姿态。苏氏说他"以平等观作敧侧字"。魏了翁说他"得书之变"，赵秉文说他"书得笔外意，如庄周

《群玉堂米帖》 宋 米芾

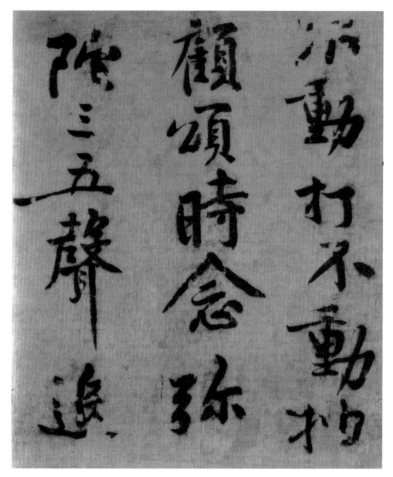

《华严疏》　北宋　黄庭坚

之谈大方不可端倪，恢诡谲怪，千态万状"。这些话都是很扼要的。

　　他自己曾经恨以前学过周越，因之那一种抖擞的笔画成为习气。而后来学他字的人，却尽学了他的这种习气。这成为讥评他的一种把柄，当然无可否认。但他最好的字却没有这样习气。我们看到故宫所藏他自己写的诗，《婴香方》和家信都是非常醇雅的。另外如《王长者墓志稿》、《发愿文》、《华严疏》等等皆绝无那种抖擞的毛病。

　　米芾学古人的笔法最用功，并且就由于这个原因，人家笑他的字是"集古字"，因此，他属于旧派是无可疑的。但他精熟了古人笔法之后，却又扩充应用变化多方。所以在用笔方面说，他能八面出锋；在字形方面说，他能化出许多自己的样子来。这样说来，有些人又容易把他认为是新派了。不过，他的新

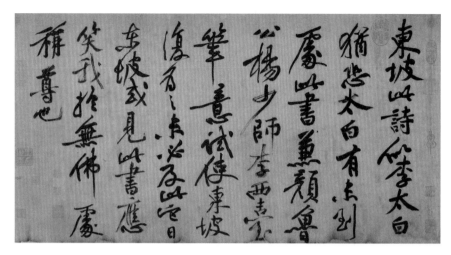

《跋黄州寒食帖》 北宋 黄庭坚

和苏黄的新不同。苏黄几乎完全不用古人的字形，黄尤为甚，米却采用了晋唐人的字形的；即使晚年变化出自己的面目来，而古人字形的痕迹多少还是存在的。我们看《群玉堂米帖》第八卷《论晋武帝》等帖，以及《真迹九帖》中的字，晋人字形极多。而《英光堂米帖》中的一些信札，及真迹《珊瑚帖》与故宫所印等等，则字形纯是自己的面目了。尽管如此，古人字形还是比苏黄字中所存的要多些。所以他的字是应当归之旧派的。

不过，毕竟由于他太内行、太喜欢显神通了，所以满纸都是精采，也满纸都是火气。这句话当然说得严格了些，但是有理由的。黄庭坚说："元章书如快剑斫阵，强弩射千里，所当穿彻。书家笔势亦穷于此。然亦似仲由未见孔子时风气耳。"明朝吴宽说他"猛厉奇伟，终坠一偏之失"。这些言语，若以"观过知仁"的态度去体会，对于欣赏米字是极有用的。但尽管他的字太跳跃太骏快，没有甚么含蓄萧散的情趣，毕竟笔有本源，谐不伤雅，最一流的书家，对他也不能不倾倒。

蔡襄的字完全由褚薛入手而风格就自然与颜鲁公为一家。当时已经公认他的行书第一，小楷第二，草书又次之，大字又次之。他和颜鲁公在字形上，乍看相同；但仔细看他的落笔起笔却又大不相同。颜鲁公的字不是不用心，但有一种极高明广大的神情，使人不觉得用了心。蔡的字则是使人感觉到他是笔笔精心要好的。他下笔处处精丽，使人越看越醉心。米芾批评"蔡襄如少年女子，

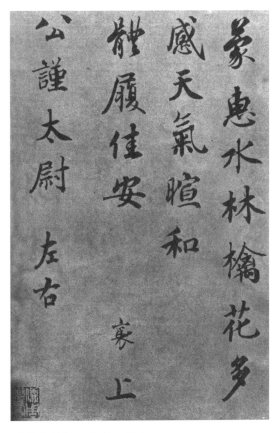

《英光堂米帖》　宋　米芾　　　　《蒙惠帖》　北宋　蔡襄

体态娇娆，行步缓慢多饰繁华"。这些话是很刻毒的，但确有卓见。我们感觉到他的小楷和行书，真好像贵族少妇，但在那端庄的圆胖脸上，却有一对轻盈眼睛，又有一对浅浅酒窝，乘着人家不注意的时候好像对你那么深情地微笑！这是绝世的风华；但不能不说是一个弱点。黄庭坚说："君谟书如蔡琰《胡笳十八拍》，虽清壮顿挫，时有闺房态度。"赵孟頫也拿"周南后妃"来比他的字，这是值得学书的人体会的。

明朝的郑构说得好"书学皆亲相授受；惟蔡襄毅然独起，可谓世间豪杰之士"。这是很公平的。五代以后，他力学褚薛，卓然为宋朝领先的大家。从他的笔画中看出接到唐人的二王法脉；然而他又不像杨李两家仅仅为结束的五代时书人的尾声，却开启了宋朝书派的主潮。

十　赵孟頫

书法的潮流到了元朝是一个复古时期。二王这一系统的笔法在宋朝受了挫，到元朝才又恢复。这一恢复的力量几乎是赵孟頫一个人的力量。当然，书法在宋朝不论是由于米芾那样力言古代笔法的旧派，抑或由于黄庭坚那样暗用古法的新派，都把晋唐的面目神情改变了。这样愈改愈远，到了元朝却又回过头来，复兴了古法。赵孟頫的学博才高，精力绝人，带动新时代的力量异常伟大，甚至在今日也还有他的影响，证明了他个人在这一大潮流中所起的领导作用是无人能比的。董其昌说他的书法超过唐人直接晋人。从恢复古法和扩大、强调古法方面说，董的话完全正确。实际上等不到董来说，在元朝当时就已经是这样评价了。不过，董之所以这样说并非轻易的。他在极晚年才说："余年十八学晋人书，便已目无赵吴兴；今老矣，始知吴兴之不可及也！"自从赵孟頫之死，到今日已经六百多年，还不曾再生出一个像他那样伟大的书家来。

元朝整个时期不长。在赵的初期以及赵的后期，当然还有许多别位书家。如初期的康里巎巎和袁桷、仇远、白珽等都是不属于赵的势力的。此外，还有专门写晋人的李倜和英姿特出的鲜于枢，都是在赵以外的。尤其鲜于和赵私人交情极厚，称为两雄。到了后期如饶介、倪瓒、黄潽、陈基、遁贤，也可以说是不受赵影响的。但除了这寥寥可数的几个人之外，其余整个书苑全受赵孟頫的支配。他的子孙赵雍、赵麟，他的学生俞和当然继承了他的传统。即使稍远的朋友亲戚如邓文原、周驰、张雨、王蒙，甚至虞集都是多多少少受了他的传授的。我们看清楚了赵孟頫，方能领会元朝这一时代的书法；如若对他缺少真知灼见，不但不能了解书法的传统如何归结到他的趋势，也不能了解他以后书法传统的流变。所以，我们必须对他用心研究。

赵孟頫字子昂。他是宋太祖儿子秦王赵德芳的后裔。他的四世祖名叫赵伯

圭。这赵伯圭便是南宋孝宗的哥哥，被赐第宅在湖州。因此，他们这一支子孙就作了湖州人。他的曾祖、祖父和父亲都是宋朝的大官。他生于宋理宗宝祐二年，宋朝的天下已经危如累卵。宋亡于南宋祥兴二年，他二十七岁，曾做过宋朝小官"真州司户参军"。宋亡后，他埋头在家努力学问，一生的基础全在这时期打定的。

元朝至元二十三年，有一个程巨夫保荐他。这程巨夫是第一个以江南降人，因为有学问被元世祖忽必烈看重，而升为显贵的。他替新元朝建立了许多行政和用人的制度。程奉诏到江南，搜访到遗逸二十多人进于世祖，而赵孟𫖯是其中的第一个。元世祖看见了他说他是"神仙中人"，因为他的相貌是非常英迈焕发的。

至元二十四年他被任奉训大夫兵部郎中。二十九年他出为同知济南路总管府事。成宗时升了集贤直学士，江浙等处儒学提举。武宗至大三年被召到京师为翰林侍读学士。仁宗即位升集贤侍讲学士，中奉大夫。延祐三年拜翰林学士承旨，荣禄大夫。六年，他回家了。英宗至治二年六月死，年六十九岁。

他具有多方面的才能。就政治方面说，他既是一个理财能手，又擅长管理行政和司法，这些详细的事迹都在他的学生杨载所作的行状里。就文艺方面说他又是一个经学家和文学家，更能旁通佛家、道家的典籍，他的诗尤其精丽。他是一个音乐家。同时，他又是一个鉴赏家，对于古器物、法书、名画，一眼就能分出真假。他的夫人管道昇，儿子赵雍都是能书善画的。元仁宗曾经取他夫妇和赵雍的字装作一卷交秘书监宝藏，说"使后世知我朝有一家夫妇父子皆善书，亦奇事也"。

他的艺术造诣不论书画都是以复古为开新的。在画的方面，他的理论和实践是一致的。那就是说，他以继承优秀传统的方法，成立了"文人画"或"士大夫画"的新局。这种画以唐宋画的精工写实为基础；但并不满足于仅仅的精工写实；却要在这基础上更多地表现出作者高远的怀抱和意境来。因此他的画能够在绝工细的画面中，透露出潇洒绝尘的气息；在很草率的画面中，透露出一丝不苟的功夫。他统一了这样看似矛盾的两面优点，成为"元四大家"画派的祖师。这是他在画坛上的不朽盛业。

《六体千字文》元　赵孟頫

和在画坛一样，他在书法上也是理论和实践一致的。他在宋代书苑破坏古人的笔法之后，力求将中绝的古人笔法恢复。不但恢复，并且开辟了一个新天地。他以他的新字体沾溉了元朝一代的书家，并留给后世丰富的遗产。这可从几个方面去说明。

他是一个绝顶聪明的人，凡聪明人也许多半不大喜欢守规矩。这是能破弃成规的好处。但打基础第一步必须守规矩。他曾下了决心严守古人的规矩。他一丝不苟地，几百遍的学下去。但他不仅守法，并能扩大古法，强调古法。清王澍说"《淳化法帖》卷九，字字是吴兴祖本"。这句话也只说了一部分。他所学的极多，在真、行、草系中，凡古人的字，他几乎无所不学。而他特别能将其中最好的提炼了出来。在古人重要的帖中，他都用了这一套法门。试举例说，十七帖中有许多"也"字，他都弄得极熟，散见在他的字中。再例如《兰亭》中左右的左字，上面一横接着向左一挑，接处提笔向上翻出一个小圈，在《兰亭帖》中本不甚显。由于他细心学出，特意强调将翻笔的圈儿写大些。这样例子极多，留给后人无穷方便。

他不仅力追二王，并且力追远古。他对于古篆及隶书、章草无不苦心学习。尤其章草，因为有他提倡，方由中绝的情况中复兴起来。杨载说他篆学《石鼓》、《诅楚文》，隶学梁鹄、钟繇。实则不止此。由于这样的博学，所以能够汇通。

他由于天资卓绝，写字又多又快。我们只要试一翻孙星衍的《寰宇访碑录》，就看到他写的碑版特别多。他每日可以写小楷一二万字。故宫影印他所写的《六体千字文》是两天写完的。黄公望曾说过，如若没有亲眼看见他落笔如飞的样子，不会相信世上有这样的事。

照前辈的说法，他的写字经历，也有可言：虞集说他"楷法深得《洛神赋》而揽其标，行书诣《圣教序》而入其室，至于草书饱《十七帖》而变其形"。柳贯说他"早年喜临智永《千文》"，陶宗仪说他"晚年稍入李北海"，宋濂说他"初临思陵，中学钟繇及羲献诸家，晚乃学李北海"。这些说法，都有所见。一般说来，他的大楷书碑版，多采李北海的方法，实际上是他的一种新体。行草面目最多，在用笔和结体上，寻究他的来源，几于无所不有。小楷则自鲜于枢、郭天锡、张谦、倪瓒以下都承认是他各体中的第一。

但也有人批评他的短处。这可以王世贞为代表。王说："赵承旨各体俱有师承不必己撰。评者有奴书之诮则太过。小楷于精工之内，时有俗笔。碑刻出李北海；北海虽佻而劲，承旨稍厚而软。"更有莫是龙骂得更凶。是龙说："吴兴最得晋法者，使置古帖间，正似阛阓俗子，衣冠而列儒雅缙绅中，语言面目立见乖迕。撇欲利而反弱，捺欲折而愈戾。"这些话大概是说赵书圆肥而俗。我们从反面去看，也未始毫无理由。这正如董其昌说他的字太熟一样。董自命能"生"，所以说他"熟"。熟就不免近乎俗了。但莫是龙所说"捺欲折而愈戾"一句，我们虽佩服赵，也不能替他回护。他的波法，的确是不大高明的。不过其余的话就不免太过了。焦竑说："吴兴不可及处正在韵胜耳。世人效之，多肉而少骨力，至贻墨猪之诮。书病至重，积学渐成。以次解脱，乃入三昧。世徒见公一种趁姿媚书而不知其他，由见书不广也。"我们以为焦竑的见解是公平的。

他的字流传到现在的还不少。若只在拓本里看他的字，不是好方法。因为他的字经过刻石，笔画多被刻圆了。浮在拓本上的就更显得圆。因而使人学去，就有一种宽皮厚肉的俗韵，并且有一种"例行公事"样的毫无感情的字形。他所有的那样落笔方折而富斩截飞动的意趣全埋没了。如若直接从他的真迹上看，那就完全是另外一种境界。他的真迹也还不少，寻求并不十分为难。如若实在寻访不到，可以看珂罗版影印的真迹，也比拓本好些。

我们建议，有志学书的朋友，应该用赵所用的方法去学古人。因为他的方法是最正确的方法。学习古人久了，再来观赵字，自然更容易领会到他的好处。这时候越学就越佩服他了。这样几次反复地学下去，越认识了他，也越认识了古人。他的来源及优劣，在我胸中皆如水中的沙那样清楚。这时候就不能不承认他是一个极伟大的书家。我们已经知道董其昌是到了七八十岁才这样承认了的。

十一　明清书势

　　自赵孟頫死后，元末明初的书家大势，都是沿着赵的余波的。有一些人学了赵的一些笔法，但由于生活在元末动乱的时代中，在书法上也现出一种动乱的姿态来。这一些人可以杨维桢为代表（稍后的解缙善狂草，但比杨内行些，也可归于这一派）。有一些人继承了赵的小楷本领，仍旧走的规矩路。这一些人可以危素和宋濂为代表。宋濂的行草书还带一些康里巎巎、饶介的风味。另一派则是倪瓒、宋璲以瘦劲古逸的风神取胜。这已是离赵较远的了。其中离得最远的要推宋克。宋克在举世都被赵字的波涛卷进之时，单独另走一路去写章草，以一种瘦挺的笔画改易了古章草的肥厚姿态，成为新的面貌。这表现了他独立不倚的豪杰气概。但其来源，仍是由于赵子昂提倡之力。他的这一书派也有流传，只可惜不大广远。

　　明朝初期仍然承受赵字余波趋势的另一面，我们不能忽略明朝皇帝在此所起的提倡作用。由于这种作用，使有明整个一代脱不出帖学的范围。这就说明了有明一代书法的两面矛盾现象：一面是任何一个不著名的明朝人，写字都还有些趣味；一面是即使最著名的书家，也竟无一个人有提挈时代的力量。这其中不得已只好推出一个董其昌，但董已是明朝末期的人了。他的书法影响清初，

《真镜庵募缘疏》　元　杨维桢

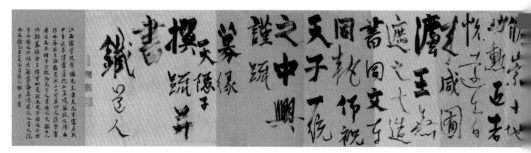

以至于乾嘉时代。

首先，明成祖朱棣是一个爱书法的人。他的诏令文书分为内制与外制，都要选工书的人写。尤其内制更要精工。这些人被安置在翰林，给以中书舍人的贵官。成祖并叫黄淮领导另外特选出来的二十八个人专学二王书。他们所学习的范本，就是秘府所藏的真迹。在这样大力提倡之下，明朝帖学的初基奠定了。其后仁宗爱学《兰亭》；宣宗爱写草书，又是画家；孝宗每天写字，并也叫工书者供内制；神宗十几

《七姬志》 元 宋克

岁就会写字，常把王献之的《鸭头丸帖》、虞世南临的《乐毅论》和米芾的《文赋》带在身边，以此之故，连外藩的诸王也喜书法，现在还有的《肃刻阁帖》即是明肃王所刻。这样长期的提倡，应该书学昌明了；但毕竟由于皇帝一人的提倡，臣下也不能不投这"一人"的所好，就自然流为一种庸俗的馆阁体了。这种馆阁体的形成，乃是书法的一大厄运。清朝照样也有馆阁体；尤其自清高宗弘历以后，愈趋愈下，不但比明朝更不如，还留下了最恶劣的风气。

由于馆阁体的形成，所以"二沈"——沈度、沈粲——在当时极有名。他兄弟二人同时显贵，又互相标榜，互相推让（沈度不写行草，为的让沈粲专卖），因此在那时社会上学他们的字也成为风尚。但是这一种庸俗的纱帽字是不能持久的；于是才有祝允明和文徵明从馆阁外面挺立起来。

祝允明和文徵明都走的是赵孟頫的老路以上追晋唐的。祝专精写字，所学

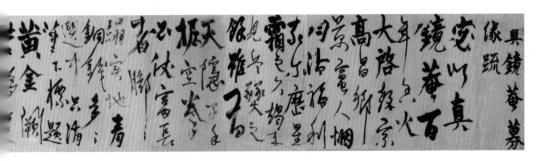

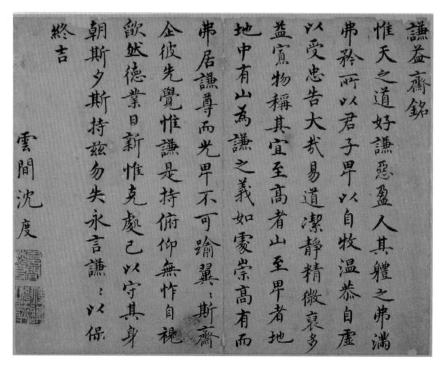

楷书《谦益斋铭》　明　沈度

极多，因之面目也极多，但他所真正得力的地方，似乎还在黄山谷和米元章，他的草书尽管尽力学怀素；但还是黄山谷的意思多，但他的小楷却是另一体格。要知道他的兼工众体，可在《停云馆帖》中一看便知。也正因此故，他的笔下不免驳杂不纯，越是面目多，就越是自己的面目少了。从优点看，他的笔意纵横才情奔放；从缺点看，劲健之偏流于俗野。至于文徵明，少年时本来极笨；但他笃学不倦竟成一大派的领袖。他的笔法是完全得力于黄山谷的，他又学赵字，这样融合起来便成为他自己的面目。无论大楷书，行草书，或小楷书都看得出他这一根源来。当然他所学的非常广博，他学米芾也非常有功夫，不过不以米为面目而已。他小楷劲健的地方虽源于黄山谷，但却已在字形上走进了王右军的境界。明朝当时的人最佩服他的小楷．至于他的隶书，自己很自负，也不能不令人佩服；不过并非特殊好的。总之，这祝文二家是明朝书法中兴的代表。他们领导了一时的主流。尤其文徵明活得年岁极大，直接间接传授的弟子极多，他是一个影响广泛的书家。

在他二人之前的有李东阳，影响也大。李的篆书是很好的。行草带颜鲁公

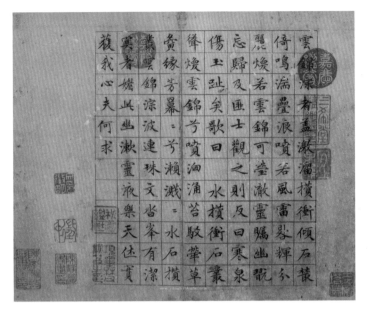

小楷　明　文徵明

行书　明　文徵明

意趣，也不失规矩。接他二人之后的要推王宠，王宠的楷书学虞世南，他将这种笔法变化起来配上较古的结体到小楷里去，成为一种特殊的面貌。他的草书专学王献之，间或掺入一些僧智永，而其结构方面，又采用了欧阳询的残本《草书千字文》，非常精熟而巧丽。他的字形能够撑挺出来，但又无宋以后的流荡习气。以草书而论，他的字不是假古董，而是有自己意趣的旧派。在这一点上祝文二人似乎都有些赶不上他。可惜他年纪活得短，未能大成，因之影响不太大。此外，吴宽、邵宝、沈周、唐寅、王鏊等人不去多说了。这其中沈周、唐寅和文徵明兼是画家，名气因之更远。更在这以外的有陆深和丰坊是两个比较重要的书家。陆深的字纯是学赵孟頫的。但，他懂得从李邕去学赵，又懂得在晋唐书家里去寻赵的来源。因此，他能深知赵的师法和意趣的所在。他的字比之赵，较为瘦劲，有一种葱蒨清冷的趣味，并且在笔画上能跌宕，在字形上能放松，所以一望就和赵不同了。可惜的是他腕下无力，徒以字形动人而已。丰坊是一个很不平凡的人。他的行为有许多地方轶出范围，因此有许多人骂他。但以书法而论，他是有本领的。他学的极多，篆隶真行草无所不能，并且笔笔有规矩，不肯取晚近的字形。在他的字中可以很清楚地感觉出他是一个倔强奇诡的人。

　　明朝最后一个，也是最重要的书家就要谈到董其昌了。董其昌字玄宰，松

草书《晚晴赋》 明 祝允明

江华亭人。他生于嘉靖三十四年，卒于崇祯九年，年八十二岁。他自小就以文学擅长，并且是一个著名的画家。万历十七年举进士，改庶吉士，那时有个礼部侍郎田一儁，在公职上是他的老师，田死在任上，他请假将老师的棺柩护送归葬，走了几千里回来，因此他的义声大起。还朝后授为编修。在这以后做过讲官、湖广副使、湖广学政。他遇到风波，坚决辞官回去。光宗即位，他方起来任国子司业，升太常寺卿、侍读学士。因为修神宗实录，他的成绩特别好，升礼部右侍郎，转左侍郎，拜南京礼部尚书。最后思宗崇祯四年又被召出来掌詹事府事，做了三年还是请准致仕了。在楷书方面最早学颜鲁公的《多宝塔碑》，继而学李北海和柳公权。行草方面对于《淳化阁帖》很用过功，尤其爱学僧怀素和米芾。由于他是一个极聪明的人，体会的力量极大，因之他善于吸收古人的长处。他凭眼力和心思，摄取了古人用笔和字形的巧妙，加以自己的融和变化成为一种面目。这种面目不与古人相同，而往往神遇而暗合。前文也说过，他对于杨凝式的《韭花帖》有特殊深刻的理解。他用从理解中得出的原则再加以强调和扩大，写成一种新颖的行款来。那即是行与行的距离和字与字的距离特别远。此外，他写字不太求好，因之反而能得到一种闲适自然的情趣。他自

《临黄庭经》　明　王宠

草书　明　王宠

已也对此满意。他说他的字比赵孟頫来得"生"。他又说，由于他没有争名的心思，所以他的字能够"澹"。他对于写字也最喜欢标举"天真平澹教外别传"的原则。总之，他是天资绝伦的。这一切都是他的长处。

但是，他对于力学古人的工夫是不够的。他只着重在聪明的理解方面，而将谨严的法度方面比较放轻了。他的字不是没有法度，甚至可以说他懂得法度的所以然；但是，他执行法度不够。这是他远不如古人的地方，也正说明了他为什么到了最后不得不佩服赵孟頫。他的学古人，都是以他自己的意思去学的。因此我们看到的董临古人各家书，面貌如一；似乎不过随意安上一个"李北海"或"郗愔"的名字而已；如若将"李北海"的名字移到"郗愔"那一张上来，除了文义不对之外，论书法是无所不可的。诚然这种方法有一定的优点，就是可以免于"奴书"。但也正因如此，在对"学"古人方面讲，那是"学"得远远不够的。不能深入地、刻苦地学古人，怎能尽古人的底蕴呢？再则他的腕力

很弱，用笔多是侧锋，必要的提按，往往随便带过去，因此不论是楷是草，只要字大些，就立刻显得卑靡了，这一切不能不说是他的短处。

不过，尽管他有这些短处，但他书中那种潇洒出尘的风神，变化无端的形态，实在开出一时的新派。他这一派在好古的人们看去总是得到真传的；在爱新的人们看去直是将明朝一代刻意摹拟《阁帖》的死圈套打碎而另以生动的新鲜作风与人相见，使人心眼为之一开。因之不论在当时和他齐名的邢侗或米万钟，都远远敌不过他。他的书迹甚至流传到外国，不仅如此，他的影响一直扩大到后来的清朝乾隆年间而不见衰退。同样的原因，他这种卑弱的轻率的书派也同样使清朝初盛时期的书法不振。

至于清朝一代的书法，除了受董其昌的影响之外，接着便又转入赵孟頫的复振，实际上都不能越出帖学的范围。到了乾隆年代是爱新觉罗政权对内防嫌最厉害的年代，一般学者被文字狱治得怕了，学术界整个钻进琐碎的考据圈子内，自此之后，金石学大为兴起。古碑志出土日多，书法也直接受到影响。虽然帖学已等于嚼甘蔗渣，不能引人兴趣；但金石、文字的日多，气象也为之一新，加之以泾县包世臣的书法理论，也起了引导的作用，这是从道光咸丰以后逐渐抬头的书法潮流。这样便一直发展到宣统末年碑帖杂糅的混乱局面了。清

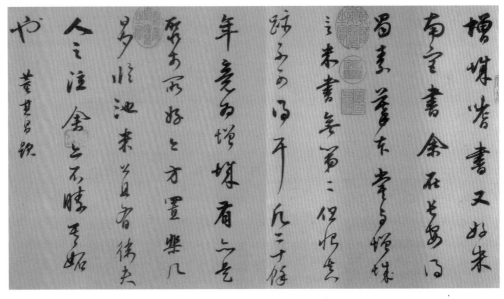

跋《蜀素帖》　明　董其昌

朝的书苑大势和明朝不同的地方是明朝只是帖学专行，而清朝却多出一条碑学的波澜来。

但是清朝又有与明朝相同而变本加厉的地方。那第一件便是馆阁体的恶劣作风比明朝厉害得多。有清一代书法，几乎可以说完全是受了这一重伤而抬不起头来的。第二件便是笔法的中绝，这又是馆阁体盛行的结果。由于馆阁体是以帝王一人的喜爱为转移，甚至写字也要摹仿皇帝的字形，古人正确的笔法就不能不中绝了。此外又有一件是羊毫笔的盛行。这是由于工具的改变，使得笔毫的弹力幅度起了根本变化，以致纵使追求古法，也不可能得到满意的成果。平心论之，羊毫笔有它的功能，并且经清朝人的苦心摸索，也开出一个新天地来，不过新天地中的建设不能十分美备而已。由于上述的种种原因，清朝始终不曾出来一个领袖群伦的大书家，所以整个清朝可以说是书法衰微的一代。

明末清初的书家如黄道周、傅山、王铎、王时敏、宋曹、冯班、祁豸佳、恽寿平、沈荃、米汉雯、姜宸英、朱彝尊、严绳孙、陈奕禧、汪士鋐、何焯等人都是属于明朝书派的，不想多说。

我们以为到了张照才是清朝人的字。张照写字从颜鲁公、米芾两家下手，

行草　清　傅山

《千字文》　清　张照

行书　清　王文治

隶书　清　金农

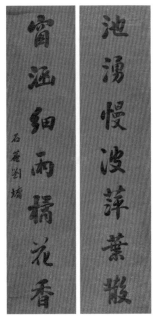

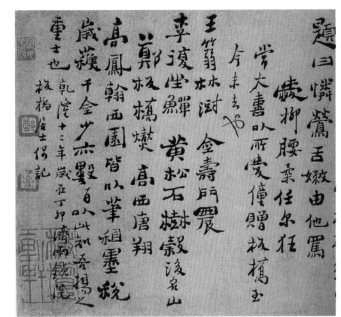

行书对联　清　刘墉　　　　行书　清　郑燮

非常用功。他尤其对于米书几乎每个字的结构都记熟了，在这一点上不能不承认他的功力。但正是因为他是馆阁体的第一流，因为他是代"乾隆御笔"的，所以永远抬不起头来，永远是俗书。刘墉是潜心书学的，他的造诣在清朝书家中无疑是一特出的大家。他入手学赵孟頫，但却上追到苏米和颜鲁公，更上要问到魏晋的路了。他尤其善于运用董其昌的方法而不留形迹，然而他的精力全都用到字形上去了，因之结构的巧丽令人叹服，但其在笔法方面有所不足。翁方纲，力学欧虞，仅存间架。包世臣骂他是"钞胥之工者"未免太过。他实际上是一个考订家、文学家，而难说是一个书家。王澍，虽用功而格局太小。较翁王稍后的有一个吴荣光，造诣是很特出的。梁同书曾主张写字不要貌为古人的，他用羊毫自在地写他所要写的字；不拘于古人，却也时有古人骨力，尤其能写大字，这是他的特长。王文治，也是写羊毫的，他喜欢学李北海，又加上一些张即之的意趣，这样在字形上好像秀逸，但笔法却佻浮了。这以上的几人，都代表当时在朝的大名家。其余如姚鼐、袁枚，书品甚高，但影响较小，不必多所叙及。

在这种代表朝廷缙绅的之外，更有郑燮、高凤翰、丁敬、金农等一类人，

可以代表在野的书家。他们有一共同点，即是反馆阁的方向。他们的字形参用古篆隶结构，不问笔法，流为一种狂怪的姿态。虽然狂怪是短处，但古趣是长处。并且他们是最早开启学古碑风气的。尽管造诣不高，影响不大，以时代论，是不可埋没的豪杰之士。

在这时期出来了一个书法理论家的包世臣，他的书法造诣很浅，他对于笔法瞎摸了一辈子，终于说错了。然而这些都不能淹没他在清朝书苑转移风气的广远影响。他写了一本《艺舟双楫》，是他论书法的专著。他提出了他认为正确的执笔方法，这在当时大家都在暗地摸索中绝的笔法时代里，是一个极大的震动。他从此建立了"包派"，风靡久远，他又推举出一个书家模范邓石如，作为他理论的证佐。邓石如是包的老师，确是一位卓绝的大书家。邓在用羊毫写篆隶的成就上，直至今日还没有敌手。关于邓氏在书法上承先启后的成就，

隶书　清　邓石如

隶书对联　清　伊秉绶

非几句话可了，作者预备另写一部专书论之。

在这时期一直到民国初期，写篆隶和北碑的风气一天天广阔了。自邓石如起，有程瑶田、黄易、钱坫、钱伯坰、张惠言，孙星衍、蒋仁、伊秉绶、桂馥、吴大澂、李文田、赵之谦等人，皆是在篆隶或北碑中想开辟新路的书家，这里人才辈出，在篆隶方面确乎胜过明朝的。此外还有一个专学颜字的钱沣，传到后来就是翁同龢，造诣都高。他们这一派字法也很流行，一直传到民国年间成为卑俗字体的代表。

我们以为清朝最后一个特出的书家是何绍基，他是一个豪杰之士，他不能不信而又不信包世臣的那些说法。他苦心孤诣去摸索执笔的方法。他为了强迫自己必须悬起腕来，发明了一个回腕执笔的方法，这方法是不合于人体生理的，因此，他每写一次字就要出一身汗，但他意志坚定地决然长久用这方法写下去。并且他用的是羊毫，他竟然人定胜天，从一个错误的方法中，获得了神奇的结果。这是由于勤学苦练，

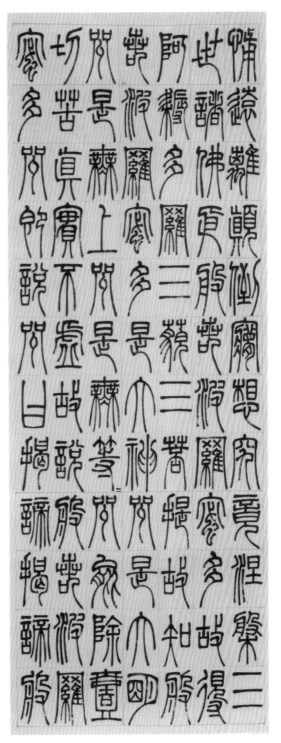

《篆书心经》 清 邓石如

159

楷书　清　赵之谦　　　　　　　　　　　　隶书对联　清　何绍基

虽走了弯路而仍能成功的好例证。他的天才横溢，功力深厚，有清一代的羊毫笔到他才集大成而收了前所未有的效果。凭这一点他是一个开辟书苑新天地的英雄。他对于六朝碑版，尤其北碑无一不学。他的规律是"横平竖直"四字。他到六十岁才起始写篆隶；然而他所写的篆隶竟成为一种新派。他的横平竖直规律的变化，使得他的行草书惊矫纵横，奇气喷薄，令人不能不服。以二王的法度说来，他好像是隔远了的，但实际上，他反而更近。

　　自何氏以后，书派的趋向愈加复杂。这里不能不提到包世臣以外的一个书法理论家康有为。康有为是一个文笔酣畅淋漓的人。他的文章常常光辉四射眩人眼目。读者容易被那精采的文句引进。他写了一部《广艺舟双楫》。这部书是继承包书而作的；虽然理论并不正确，但文笔远胜包书。因此民国年间，爱写字的人未有不受这部书的影响的。

行书 清 何绍基

在结束本书的时候，我们试一回顾，即可对于自二王以来的书家见到一个继承的大略。他们几乎都有一番可歌可泣的事迹；他们的学习也呈现了可敬可爱的精神；他们书法的业绩为我们祖国累积了丰富的艺术财富。这一切使得我们感动羡慕，供给我们取法，增加我们艺术的修养，加强我们民族的自信心。我们虽然与他们不生在同时，我们虽然在许多方面与他们有差异；但我们仍然觉得他们的脉搏是和我们共起伏的，如同他们正在和我们共呼吸一样。但是，我们比他们更幸福，他们在梦寐里想看想学的材料，永远想不到，或者有了这样，缺了那样，我们则几乎样样都有。以往几十年书苑凌乱混杂的情况过去了，一切条件都说明现在是中国书法大兴的前夕，毫无疑问，在书法上，我们都有极灿烂的未来；问题只在怎样努力使它实现！大家努力！

（附）

短论十篇

试论欧书

在唐代书家中，欧阳询和虞世南享誉最盛。《唐书》欧本传云："询初学王羲之，后更渐变其体，笔力险劲。"《书断》云："询八体尽能，笔力劲险，篆体尤精。飞白冠绝，峻于古人，有龙蛇战斗之象，云雾轻笼之势，风旋雷激，操举若神。真行之书，出于大令，别成一体，森森焉若武库矛戟，风神严于智永，润色寡于虞世南。其草书迭荡流通，视之二王，可为动色。"上面指欧书出于二王，未免笼统。初唐碑版，仍沿隋代朴茂峻整的风格，今传世欧与早期褚遂良的碑版，可以为证。其方劲凝重，与二王的妍妙疏放。由于唐太宗笃好右军书，晋人书法因此风靡天下；欧、褚等也受影响而旁习山阴。大致欧的小楷、行、草，较多吸取二王法，但仍存本色；至于碑版方面，就算有吸取右军处，可能分量极少。关于欧书的创造特色，最早的评论大都说他险峻。米芾自叙学书经过说："见柳而慕紧结，乃学《金刚经》。久之，知出于欧，乃学欧。"苏轼评欧："妍紧拔群。"他们指出"紧结"与"妍紧"来，可算是搔着痒处，欧字中心处很紧结，笔画却能够纵得开，正如王良常所说："以收为纵，故无纵不擒。"

《皇甫诞碑》　唐　欧阳询

《汲黯传》 元 赵孟頫

颜真卿字宽中有紧，欧与柳公权字紧而能纵，比诸京剧角色，颜如铜锤花脸，欧、柳则略如短打武生。欧、虞的字形，都比古人稍长。有人说："唐初书家，无不从分隶出。"事实上古无真书之称，后世所谓真、楷书，实即隶书，形式虽有异于分隶，用笔是基本相通。欧字如"一"之横画右钩，笔势是送出来的，意味含蓄，仍存古意，非如后人疾笔趯去，不留余地。欧用笔基本是方的，但间亦有似方似圆之处，故于峻峭之中，有秀润停蓄的意态。在此附带一谈，能为极方极圆，方可以为似方似圆，因为似方似圆是极方极圆之错杂综合，学欧书者于此不可不注意。唐人中，欧楷之用笔最洁净，结体最精严，影响于后世亦最大。

现在将欧之真、行、草作品，略加论述于后（欧兼擅各体，分书方面，传世有《房彦谦碑》，《醴泉铭》之篆额，或疑为欧所书，但其分、篆影响于后世不大，故不加论述）。

欧的真书碑版，都是中字，常见的有下面数种：（一）《皇甫诞碑》。是欧晚年作品，皇甫诞殁于隋，碑是唐朝追立，或疑为欧少年时所作，此碑最足代表欧险峭风格，字画长瘦，但无寒俭之色。盖字画长则字空疏，瘦长之画，尤着重于取势，疏处自然需要补空，在取势补空之间，欧更能充分发挥其险峭本色。已影印之各旧拓欧碑，神气以这一碑为最佳。此碑骨力稍觉外露，故历来评论，大都以为逊于《化度》、《醴泉》、《虞公》，此实与从前论者所处之时代及观念有关。（二）《化度寺邕禅师塔铭》。建于贞观五年，是年欧

《梦奠帖》　唐　欧阳询

七十五岁。字小于《皇甫》、《醴泉》、《虞公》，温秀有小楷之致。原石早佚，宋朝已有翻刻，现存诸宋拓本，都极漫漶，或疑为俱属翻刻。近世敦煌发现所谓唐拓残本，点画少异于他拓，我以为好处并不多，可能是较早的翻本而已。影印本以李宗瀚所藏宋拓为最好，虽然残阙，但拓颇精工。（三）《九成宫醴泉铭》。建于贞观六年。字大于其他各碑，高华庄重，法度森严，笔画较多似方似圆处，其位置轻重，不能丝毫移易，一字一画，都成为后世模范，影响之大，不下于王羲之《兰亭序》。由于椎拓过多，近拓笔画，仅存一线。翻摹之多，难以悉数。宋代已有《榷场》、《界线》等翻本。各宋拓的字，肥瘦各异，颇难考辨其源流所自。近日印行之故宫博物院宋拓本，字数最多，笔画比较丰厚。乾隆秦氏翻本，颇能乱真，笔亦丰厚。翁方纲藏所谓唐拓，肥钝无可取之处。商务所印端方本，笔画较瘦，很多人认为是佳拓。但所见诸旧拓本，都嫌神采少逊，这或由于残损及翻摹失真所致。但原来的意味笔法，尚易于想见，非若虞世南《庙堂碑》之徒见点画分明，而真面目则迷离难迹。这一欧碑确是入手学楷的正路。（四）《虞公温彦博碑》。彦博卒于贞观十一年，这时欧已八十余岁。碑颇漫漶。尚完好之字，老劲净轶，极为精妙。以上四碑面目各异，历来评论者都各有偏爱，或称《化度》为欧碑极诣，或推《醴泉》为唐楷第一，或谓《虞公》出此两碑之上，然于《皇甫诞》，大都微有贬辞。我以为书家作书，其面目之所以常有变易，除却基于情感及动机之不同外，字形的肥瘦大小，也有影响作用，情感动机与所选择之字形（有时还包括工具在内）间，是互为因

《卜商帖》　唐　欧阳询

果的。好像《皇甫诞》是瘦长的笔画，故易生险峭之势。《化度》字差小，故温秀近于小楷。《醴泉》字较大，因此趋于厚朴庄重。四者风格不同，各有胜处，故欲分其高下，正非容易。另有《兰亭记》一种，日本有影印，规模粗具，颇欠精微，疑是翻摹或伪托。

姜白石评欧之小楷说："追踵钟王，来者不及也。"欧小楷所见有《心经》、《千字文》、《九歌》等。都是翻刻本，初具规模而已。传世晋、唐小楷，大都如是。赵子昂小楷《汲黯传》，大有欧法，清劲流丽。文徵明小楷早年学欧，可惜稍为板滞。

《法书苑》评欧的行书说："裁萧、永之柔懦，拉羲、献之筋髓。"《大观帖》里面的欧行，摹刻失真，至于《定武兰亭》，笔画模糊，源流复杂。因此，都不加以论述。下面只就其墨迹方面谈谈。

欧阳询的墨迹，所见有《梦奠》、《卜商》、《张翰》（即《张季鹰帖》）、《千字文》四种影印本。最初因为看得粗略，总以为最好是《卜商》，后来再将四帖细心比较，才觉得最好还是《梦奠》。大概因为《梦奠》的墨色，有些脱落，原来精神不大显出，故初看时并未觉得怎样好。《平生壮观》云："《卜商读书帖》、《张季鹰帖》，差胜于《梦奠》。"可见前人亦偶有粗疏欠当之处。其实古人作品，往往有初看平常，越看越好的。《梦奠》是最有王羲之笔意的一件作品。帖中欧将险劲本色，结合起王的妍妙；产生了一种新的效果趣味，以东坡《红梅》诗"故作小红桃杏色，尚余孤瘦雪霜姿"来比喻，再恰当不过。其中"墓"字，和羲之《丧乱帖》里的"墓"字甚相似。这帖疏密擒纵之法，甚夸张显明，字的左边紧密，右边尽量空疏，疏处笔势似纵而实敛。补

空的方法，很为巧妙，如"念"字"人"下的笔画，都偏靠左边的长撇下，显得右边很空，但欧将"心"字最右一点，回锋挑出点外而斜向左上方，这一笔特别长，适当地补好了空的位置，这真是一种大胆的处理手法。字左边的笔势，大都长而婀娜，笔力道劲如屈铁，看起来却没有吃力的感觉。我认为其中还杂有章草的成分，像字的右边，大都有飘然骞举之势，"数"字的"文"旁，起笔处重而方折，"母"字下边的钩，长而略弯，从这些都可体察

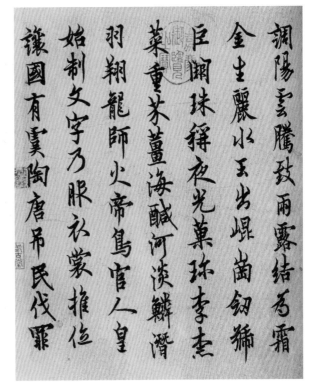

《千字文》 唐 欧阳询

出章草的神理来。这一帖却已达到举重若轻的醇炼境界，以"峭淡"两字评之，或可庶几罢，《平生壮观》说是"丰棱凛凛"，未为切当。陈继儒《妮古录》云："欧阳率更《奠楹》墨迹，有郭天锡、赵子昂跋，而余以为定是宋人书。"今影印本亦有郭、赵跋，若陈氏所见的一件和影印本相同，所论未免武断。若试评四帖高下，应以《梦奠》为第一，即以我国近年复印之行书墨迹论，也以这为最好（《神龙本兰亭序》亦佳，然是钩摹本，性质确别）。第二是《卜商》。这帖用笔较丰厚，落笔处重，中间稍轻，这种写法，米芾行书约略似之。"离离"两字，似"丧乱帖"之"离"字。第三是《张翰帖》，第四是《千字文》，笔法远逊上面三种。但字数多，也有参考价值。至于真伪问题，未敢定论。《宣和书谱》有一段关于五代书家孙昭祚的记载说："尤长于欧阳询行书法（指孙），尝用其体书千文传于世。"从复印本上看，《梦奠》似是原迹，其他三种行笔稍觉迟滞，似是钩摹本。

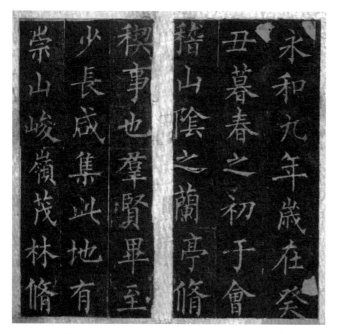

《兰亭序》 唐 柳公权

姜白石说欧"以真为草"，明确一些说：是以他本身的楷法入草。常见的有《千字文》残本，可能是翻刻的。笔意已稍失真，但规模仍在。章法行气特佳，一行之中，字势或倾左或倾右，奇巧绵密。明王宠草书，主要得力此帖，所书清丽流通。

询子欧阳通，学父书而稍加纵轶。翁方纲说："兰台仰承家学，乃以险峻专师隶法。"何子贞评他所书《道因碑》："险劲横轶，往往突过乃翁。"有些人认为他的作品，可作为学欧书的门径。我曾细审通之所作，觉其位置轻重，实不如其父之恰可；又好以侧笔取妍，每形嫩弱。至于说他"专师隶法"，其实只是间有分隶挑法，但未能沉劲。至于笔画左右伸张，以及侧锋落笔处较宽阔，容易令人产生错觉，以为就是隶法。试以两汉分书并观，便知其似是实非了。欧阳询书"九"、"也"等字的右弯钩，住笔处向右顺笔斜出作收，不作趯钩形状，笔意含蓄，隐隐有顿挫之意，通于此处滑过便算。故通于书学，并不算是克绍箕裘的。学欧楷以柳公权最为成功。柳固然有出自颜真卿之处，其间架疏密，实在主要得力于欧。欧的中楷，不能放为大字，柳作大字，稍变欧法，所书笔法显明，神采发越，正合乎作大字之需要。我有一个不成熟的见解，认为宋朝苏、黄、米三家之行书，都直接或间接有出自欧之处。事实上，苏学过柳，米学过欧、柳，黄书笔力遒劲，能够擒得住，纵得开，分明是从柳处得来。苏评欧云："妍紧拔群。"今观三家行书，都是既妍且紧的。紧结的笔法，当然不是欧以前的书家所没有，不过欧于此特别加以夸张发展罢了。董其昌也曾提过米书学自率更，欧阳辅驳他没有根据，其实

《玄秘塔》 唐 柳公权

善学古人者，往往只着意于笔法而略其形貌的。

书家学欧，每流于刻露拘谨，或者支离匾削。其间原因，一方面由于欧传世碑版漫漶与翻摹失真，另一方面是由于学者不善体察，这与欧的书法本身是无关的。欧之奇险，实归于正，是字字站得稳的。相反的，其意味稳重处，观者如果粗心，很容易产生错误印象，以为稳重便等于平正齐整，学《醴泉》而多流于台阁的原因，或基于此，或专趋方劲，便自以为得欧笔法，如果纵目六朝、隋以至初唐碑版，用笔方劲的，实在很多，这种面目，非欧所独有的。但由此推论，欧既与六朝、隋、初唐有若干相同之处，欧碑又既多漫漶，则学欧者实有同时参考六朝、隋、初唐碑版的必要。欧书影响虽大，学者虽众，但元、明、清之学欧者，未能尽欧之胜处。能承继欧法而加以变化出新的，相信在当代书家中，或有其人罢。

褚书何以能继右军

从中国碑版看去，我们以为真正十分成熟的楷书，到唐初方形成而臻极。虞、欧、褚、薛四家正代表此一特点。

若远追楷书的根源，则由隶而楷，可以追溯到汉末魏初。若以个别的书家为代表，则钟繇当然是第一人（关于钟氏书体，还有许多问题值得争论，本文不涉及）。在此稍后，有属于孙吴的《衡阳郡太守葛府君碑》，完全是楷书了。自晋以来直至陈、隋，尽管南朝流行简牍，禁止刻碑；尽管北方盛行碑牍，简牍罕传；但楷书笔法都是一致的。不过由于南朝王羲之妙总众长，独传新法以后，简牍之风格外盛大罢了。这种字形上的南北小异，并不妨碍笔法的从同（因此，阮元的南帖北碑论，是只就表象上看问题的，我们不相信他的说服力）；直到唐初丰碑巨碣的森立，才又与笔法的一致而一致起来。唐初的楷书碑无不直传六朝碑版之意。字形严肃而凝重，富于所谓的金石气；但同时姿态众多，在凝重之中，含有流美飞扬的风韵。这已经是新时代的新作风了。真正的楷书到此时才合南北为一体而臻于大成了。

这是自王羲之传法以后的最大收获。当然，由于唐朝政治的一统，方能具备这样丰硕收获的条件。而从另一角度，作为代表先进的个人努力的角度看来，仍不能不承认，不能不歌颂虞、欧、褚、薛等人的贡献。在此四人之中，虞和欧都是从陈经隋入唐的前辈书家，薛稷是显然的后辈。独有褚遂良比虞、欧晚，比薛稷早，他的书体在当时便已大行于世，（现在我们所看到的大小唐碑，几乎大半以上皆是学褚字的。这一点即已足证明褚体势力之大。）是位于中间的中坚。这不是说褚书比虞、欧两家还高。当然虞、欧两家是褚的渊源所在的一部分，而褚未必超虞、欧而上。但以其在当时和以后的势力而论，则成为传右军书法的主要人物了。这其中的理由安在呢？此一小文即以个人见解试作解答。

第一、由于他是王右军的最精深的研究者。我们都知道褚的历史，他是唐太宗文学馆学士褚亮的儿子。虞、欧都是他父亲的"老同事"。唐太宗曾经慨

叹地对魏徵说："自从虞世南死了，就没有谈书法的人了！"这位精于辨别笔法的魏徵就保举了褚遂良，说他"下笔遒劲，甚得王逸少体"。太宗于是"即日召入侍书"。他是这样接近了这位文武兼资的皇帝的。太宗酷爱王右军书，购求极夥。这无数的王右军书真伪相杂，太宗悉命遂良鉴别"真伪一无舛误"。王右军的真迹到今天，严格说来，已无一字存留。我们赖以窥见右军，只靠传摹拓墨。而十七帖号称右军书中尤为烜赫有名者，即出于遂良鉴定。我们今日尚可在墨本中见到，当接受他的赐予！以他这样精于研究王右军，所以他当然是一位传法的大弟子大功臣。

第二、由于他是王右军隶法的最显著的继承者。王右军的书法明显地继承和光大了隶书的方法。这是自来论书者所一致承认的。唐朝孙过庭曾说："元常专工于隶书，百英尤精于草体；彼之二美，而逸少兼之。"我们知道王右军是后来北游名山，看到李斯、曹喜的字，又在许下看到钟繇、梁鹄的字，又在洛下看到蔡邕的石经，又在堂兄王洽家中看到《华岳碑》方逐渐大开眼界胸襟的。右军专精苦学的就是隶书。晋书王羲之传即有"尤善隶书为古今之冠"的话语。右军从这里才把卫夫人的小路抛开。所以善学王右军者，须从隶书入门得法。但右军隶法，含在笔内，在字形上不太显著。而遂良则是抓住了这一要点，尽量将它发挥显明出来的。他传下的碑，无论《雁塔圣教序》，《房梁公碑》或《伊阙佛龛记》，都是直下明白的隶书根基，使人一见便知来历。这是他直接传法的最突出之一点。

第三、由于他是继承了右军创新精神的。前段已说右军学隶书却将隶法的形貌多所隐约。这正是右军学古而不泥古，善于化古为新的创造精神的表现。庾翼在当时看到右军的新体书竟然成为庾家子侄辈群相学习的范本，气得喊道："儿辈厌家鸡爱野鹜！"这即是指的右军新兴的笔势已威胁到庾家旧派的堡垒了。而遂良则在继承方面强调了右军的隶法，在发扬方面更以此方法进一步再变为自己的新体。这一种创造的精神，也正是善于继承右军的创造性的。

我以上列三理由解释遂良的何以能继右军。兹更进而欣赏遂良在楷书上所成的新体特点何在。我以为他善于以虚运实，化实入虚。书法毕竟如同人一样，需以气力为基础。然真有力者。却决不以鼓努大臂与人寻打为能，反而是谦恭

有礼，却自然使人不敢犯。在书法即是不一定以粗笔画为有力，反之笔画细而有力者乃愈见其力。这即是虚实运用之妙的具体表现（米元章说"得笔则细为髭发亦圆；不得笔虽粗如椽亦褊"，非常有见地）。褚书愈入晚年力愈沉而笔画愈细，其表现于外者，则为姿态愈加流美，字形宽绰而多变化，这是他的新体与众不同之处，所以褚派书法的大为流行是不难理解的。

总之，不从古人成法中虚心苦学，就不能深入精微，不从古人成法中大胆力破，就不能突出范围，别辟新途。书法的继承与发扬便是在这样的矛盾中，以波浪的螺旋的关系激荡扬弃而进展的。

颜真卿书法简说

初唐的书法，大体上是沿袭前人的作风，还未能显著形成独有的面貌。因为初唐开国未久，流行的书法，主要还是方整严谨的隋代风格，其后由于太宗酷爱王右军书，锐意临摹，于是士大夫也纷纷宗法山阴，有些原是守隋法的书家如欧阳询、褚遂良等，亦兼习右军笔法。于是书法日趋妍妙，古朴之风渐少。何子贞说："守山阴棐几者，止能作小字，不能为大字。"他的话可能武断些，但初唐大字的法书，确比较少见。一直到了中唐，颜真卿如异军突起，以其雄健之笔，写了很多大字的碑碣，古厚磅礴，括众长而自成一格。如文之有昌黎，词之有苏、辛。他以篆隶之笔来写真、行、草，故能势雄力厚，步骤深稳。人称他兼南北之长。东坡诗云："颜公变法出新意。"《书概》认为应该是"变法得古意"才对，其实只是一件事情的两个方面，就是承继与创造发展罢了。但是一种新风格的出现，往往是会引起怀疑和争论的。米芾评颜、柳说："自以挑踢名家，作用太多。大抵颜、柳挑踢，为后世丑怪恶札之祖，从此古法荡无遗矣。"又云："颜行书可观，真便入俗品。"姜白石说："颜、柳结体，既异古人，用笔复溺一偏。予评二家为书法之一变。数百年间，人争效之。字画刚劲高明，固不无为书法之助，而晋、魏之风规则扫地矣。"姜、米二人都极崇尚晋法，他们这些评论只是从个人崇尚和爱好出发的。大致爱好潇洒妍妙

一路的人，对颜书不会感到很大兴趣。其实颜书未尝无晋法，说"晋、魏风规扫地"是过分，但至于像某些人硬说颜书是属于晋法，亦无必要。其实颜书正如苏轼所说"奄有汉、魏、晋、宋以来风流"，而后另出新意，自成一家的。

颜书特点是折钗股，屋漏痕，蚕头燕尾（蚕头是篆法，燕尾是隶法），一波三折（据说钟繇作礫笔，是三过折的），点如坠石，钩似屈金，横画细而直画粗，折处提笔暗过，结体宽舒圆满，因为宽舒，故能圆满。这正和俗语"大花面抹眼泪，离行离罅"的道理是一样，大花面的离行离罅动作，就是要从宽疏处来达到形象和气派的饱满宏大。又折钗股及屋漏痕，是颜真卿论书之语。折钗股是指屈折圆而有力，屋漏痕是指自然。颜为人耿直，当官时屡忤权贵，以致数遭迁谪。至于不屈于李希烈而被杀害，更显出他性格的刚烈。他的深厚遒峻之书法，正是他这种个性人格之表现。

颜早岁受笔法于张旭，曾著《张长史十二意笔法》一文，详细记载了他受笔法的经过。旭学褚遂良，故前人如米芾等有颜出于褚的说法。今从颜笔画较瘦的作品如《宋广平碑》、《大字麻姑仙坛记》等来看，可以体现出褚的成分来。又有人认为颜最初出于殷令名、殷仲容父子，后来学褚遂良（按：颜真卿自高祖以来凡五世六人娶于殷氏，他母亲也是殷氏，他十三岁曾随母到外祖殷子敬处住过一个时期）。其实颜所师法的，并不限于褚、殷数家，而是广泛地吸收古人及前辈书家的长处的。

颜对后世书法影响很大，后世习大字的，大都从他入手。他传笔法于柳公权、僧怀素、杨凝式。宋四大家都间接或直接受到颜的影响，蔡君谟正书全学颜，苏轼中岁学颜及少师，黄山谷学颜及柳，米芾有些行草，具浓厚的颜味。元赵松雪书法主要得力于李北海，但他的趯笔及一波三折，正是颜法。

学颜常发现如下的种种毛病：像过于方板粗笨，遂成恶劣狰狞。或折处不提笔暗过，却相反显著地露出肩来。谭延闿之流就往往犯有以上的毛病。又有些人欲求气势圆满，将"同"、"冈"等字之努笔写得过分弯，其实颜这笔只是略呈弯状，中段还提笔稍曲，是很富变化和向背有态的。或用藏锋，反变为模糊圆钝。又一波三折与屋漏痕，是于机到神来之际，自然呈现于笔端的，如果有意为之，便会成为迟滞不自然的了，颜的书法，并不是一定有一波三折与

屋漏痕的。我们师法古人，应以笔法为主，形貌为次。若钱南园、谭延闿之学颜，舍笔法精神而袭取形貌，故不能跻于第一流。其实颜作书并不拘于一格，每件作品都有不同的面貌。伊秉绶、何子贞之写颜，虽然形貌略异，但他们兼用篆隶笔法，故深得颜意。翁同龢用笔略逊伊、何二家，亦颇得颜之雍容温厚气味。

下面举出一些颜的作品，略加说明，这些作品都是今日尚可找到的：

《多宝塔碑》——正书。颜传世之碑，以此碑为最早，但书时已四十四岁。书法颇近徐浩，方整严谨，力足锋中。

《麻姑仙坛记》——正书，大字。书于六十三岁。何子贞评之为："神光炳峙，朴逸厚远，实为颜书各碑之冠。"康有为亦推为颜书第一。笔法瘦劲，多蚕头燕尾之处。原石在元朝毁于火，复印本以戴熙藏本为最佳。另有蝇头小字本。章法非常茂密，字小而有寻丈之势。明人祝枝山及王宠都有临本，极古雅可爱。

《茅山李元靖碑》——正书。书于六十五岁。结体宽舒，笔势纵横。颜所写正书中，此碑最具篆隶法。虽然刻工未算精妙，但从其笔画间，仍可想见古人用笔蘸饱墨来作书的情形。对于初学者，此碑并不十分适合。

《竹山联句》——正书。书于六十五岁。绢本墨迹，原属大幅，后改装为册子。另有秋碧堂刻本。此诗不见载于《全唐诗》中。《宣和书谱》有著录其名，未知是否即此本。从书法来看，瑕瑜互见，不能辨其真伪。笔意颇近《李元靖碑》，可以用来和《李元靖碑》作比较。

《颜勤礼碑》——正书。勤礼字敬，是真卿的曾祖。此碑书法谨严秀润，笔意从容。学颜从此碑入手，似较稳当。元祐间，有守长安者，后圃建亭榭，多搬取境内古石刻作基址。此碑几被毁而幸存，但铭文已被磨去。后来被埋于土中，到了一九二二年，重被发掘出来。碑尚完整，新拓本书法神采具足，容易买到。有些拓本后面有铭文，是后来被人加在石上的。

《郭家庙碑》——正书，笔法颇近《颜勤礼碑》，可惜残泐。

《自书告身》——正书。纸本墨迹。书于七十二岁。笔法丰厚古劲，结体上密下疏。由于是墨迹，可以看出是用健毫写的。但有人认为颜用软毫作书，那是全无根据。帖后蔡君谟的跋，刻意仿颜。单独来看，还觉不错。但用《告身》来一比，便立刻显出蔡书的松散和薄弱。

《东方画赞》、《离堆记》、《八关斋会报德记》——以上都是正书，惜原拓已难看到，今本的书法，恶劣臃肿，大概是翻本或石被剜改过的。

《中兴颂》——正书。字大约四寸许，书于石崖上，有人推之为颜书第一。但此石在宋朝时候，已经是"模打既多，石亦残缺"（《集古录》）。现在自

《竹山联句》　唐　颜真卿

然更难求善本了。惟稍旧拓本及复印本，尚可用作临摹。

《颜氏家庙碑》——正书。书于七十二岁。大概由于是颜的暮年老笔，故甚受推重。但今日所见到的，大都是重刻本，已经看不到原来的神采了。

《逍遥楼三大字》——正书。写颜体最大榜书，可用作参考。

《宋广平碑》、《元次山碑》、《殷君夫人颜君碑》——都是正书。书法很好。可惜石已部分残泐及被后人剜改过。

《虎邱寺诗》、《双鹤铭》——正书。这两种是市上最流行但又最粗劣的颜书。误人不浅，可能是后人所伪托的。

《争座位帖》、《祭侄稿》——行草书。《争座》是刻本，《祭侄》是墨迹，都是随意写成的草稿。天真自然，无意于佳而自佳。米芾认为《争座》是颜书第一，阮元更推之为行书之极。《祭侄》除了用笔稍纵外，其他地方都很近《争座》。两帖以篆隶入草，笔笔中锋圆劲，正是东坡所说的"细筋入骨如秋鹰"了。证明姜白石所谓颜以真为草的说法，未免武断。两帖笔势旋转外拓处，颇近大令，伊秉绶是深得颜此种笔法的。但两帖都不是初学行草的好范本。

《裴将军诗》——行草书，墨迹。闻尚有数本，笔画都有歧异之处。此诗不见载于《鲁公集》中，此帖没有书者姓名，但历来被认为是颜的作品。前人

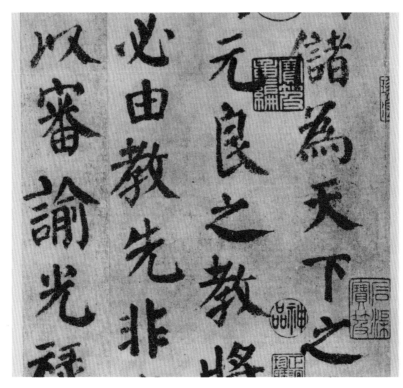

《自书告身帖》 唐 颜真卿

如王世贞、康有为等都极为赞赏。此迹字形奇奇怪怪，初看为之眼花缭乱，细看便发觉出很多毛病来，如"猛"、"腾"、"望"、"骄"等字，写法矫强生硬。"登"、"麟"等字，笔画甚为累赘。"若"、"迴"、"來"等字，行笔无端中断，不相连接。这些都足以证明此帖不是颜真卿的作品。

《蔡明远帖》——行书。据说是鲁公晚年所书。山谷自称："极力追之，不能得其仿佛。"流行的大都是翻刻本，根据翻本仍可想象到原迹超逸绝伦之处。另有墨迹一种，笔法与刻本全异，未见好处。

《三表》——行草书。道光四年丹徒包氏得之汉阳，以为奇迹而刻之石。三篇文都见于鲁公集中。书法没有甚么好处，是后人伪托的。

《忠义堂帖》——宋人集颜鲁公书，刻石于鲁公祠，另有清何子贞摹刻本。

《默庵记》——正书。元赵良弼集颜字刻为此记。字大小写法都不统一，笔法钝滞，不足取。

云峰山诗与瘗鹤铭

《云峰山论经书诗》是郑道昭所写。这与《郑文公碑》及其他作品同为云峰山石刻中极著名的书迹。《论经书诗》字大于《郑文公碑》三倍（郑碑字仅及论经书诗四分之一），笔势方劲撑挺，有纵横高迈之致，较之郑碑冲穆温粹的气象，更自一格。

《瘗鹤铭》石在焦山，书者是谁，说法不一。有人说王羲之书，有人说陶贞白书，又有人说唐代顾况所书。《鹤铭》笔势富于骞举意趣。更因就石作字，字随石形凸凹而转（如其中"势"字下半的"力"字特别明显），故尤其飞舞回旋如鹤翅高翔。

此两种大字，一北一南辉耀千古。一般评书者多作为方笔与圆笔的分别之例。在笔画的形态上说，这种说法是对的。但方笔与圆笔只是笔画形态上有不同，而在用笔方法上并无二致。赵子昂说："结字因时相传，而用笔千古不易。"这是一句极有经验的老实话。在正确的用笔行动之下，其笔画某甲近方，某乙近圆，或同一人而此时近方，另一时近圆。这是我们常能觉知的。约略说来，手之使笔，不外提和按的行动。按时用力较重，使笔锋铺开更宽，易于出棱角的，则笔画成为方劲的形态。尤其在下笔处，转折处，作波、作戈等处，格外显著。反之，笔锋较为收敛，则易出圆浑的形态（若从广义言之，便称此为"外拓"与"内擫"的不同，也未尝不可吧）。从学书的实验上说，方笔圆笔都是一法的运用。

即以《论经书诗》与《郑文公碑》比看。前者可谓方笔，后者却是圆笔；但其圆笔之中，

《云峰山诗》 北魏 郑道昭

《瘗鹤铭》 南朝·梁

又何尝无方劲之处呢？这是同一人作两种形态之例。又如《论经书诗》为方笔，《瘗鹤铭》为圆笔；但《鹤铭》字形中，方笔正自不少。试举《鹤铭》中的"禽"字与论经书诗中的"禽"字，其字形及用笔转折处全是方的。又如"丹阳""真逸"等字也是方劲的。这是南北二种书迹作一种形态之例。

试再观察自木简至六朝写经真迹，下而至于唐人法书及其所钩摹六朝书，皆能窥见笔法渊源一致的实证来。阮芸台强分南北书派的说法，实在是不必要的。

现在再回顾赵子昂的话。他说"书法以用笔为上，而结字亦须用功"。古今的字形确乎天天在变。这即是赵氏所说"结字因时相传"的事实。结字原无定法，同一个字，你写出来是这种结构，我写出来却是另一种结构，因此才能"百花齐放"。黄庭坚曾说"大字无过《瘗鹤铭》"。他即是从这里力学而掌握了《鹤铭》结字原则，而创出他的字体。是由于他发现了"辐射式"的结字原则。至于《论经书诗》则不是"辐射式"而是"宝座式"。郑氏在此书中将每一个字向左右兼略及上下极力放宽，四边出棱，如一"宝座"，因而使人望之起纵横高迈之想，其气象是庄严雄骏的。

《云峰山诗》"禽"字

《瘗鹤铭》"禽"字

《瘗鹤铭》"丹杨"

草书惹是非吗

尝读顾亭林《日知录》，其中有引旧唐书一段云："王君廓为幽州都督。李玄道为长史。君廓入朝；玄道附书与其从甥房玄龄。君廓私发之，不识草字，疑其谋己，惧而奔叛。玄道坐流巂州。"亭林终于发叹云："夫草书之衅乃至是耶！"

我们知道亭林先生是一位不主张写草书的学者。我个人曾经看过他的真迹影本，密行小字只有略带行书意趣的几个字，其中却无一个草书。他为此又引史实甚多："北齐赵仲将学涉群书，善草隶（按此处所谓隶乃楷书也）。虽与弟书字皆楷正。云：'草不可解。若施之于人，似相轻易。若与当家中卑幼，又恐其疑，是以必须隶笔。'唐席豫性谨，虽与子弟书疏，及吏曹簿领，未尝草书。谓人曰：'不敬他人是自不敬也。'或曰：'此事甚细，卿何介意？'豫曰：'细犹不谨，而况巨邪？'柳仲郢手钞九经三史下及魏晋南北诸史，皆楷小精真无行字。宋刘安世终身不作草字，书尺牍未尝使人代。张观平生书必为楷字，无一行草，类其为人。古人之谨重如此。"亭林引了这许多书，其主张可知。但他的见解主要是从人事关系角度出发的，而不是从草书本身的角度出发，十分显然。

若是纯从草书本身的艺术性角度出发，问题不是没有，却不提这个，而是另外一个。原来草书就是为了简便易识而被普遍推行的，理应没有不认识的毛病；至于写草书便认为对于人家不敬，那更是晚期的礼貌见解。在书法中，从章草到大草小草，都以用笔精熟变化为主。由于精于用笔，所以运用之际，轻重变化大，能使人觉有龙蛇飞舞，波涛起伏的美感。在变化之中，字形以及点画必然也随之改易一些。这正是人们觉得不识的原因了。然而，书法也在无形中分为两大流派：一为专供实用，一为专竞艺术。专竞艺术则无"不识"的问题；专供实用则必然对于变化的草书发生问题。草书也自有草书的规律，书家的草书纵使变化出了格，也是从规律中来的。如果乱画瞎涂，生翻硬造，好象每个

人都变为造字的圣人，你草你的，我草我的，就会弄得纷纭混淆，大家不识。这样的毛病，学字学了几步的人最易犯了。

以学书的艺术和技术论，草书是最高境界。因之学书者不能以草书胜人，终不为最卓绝的书家。但顾亭林的见解是不可忽略的。他虽然只从草书应世所可能发生的祸患立言，但却切实说中了社会上一些人的心理。

成　家

书而至于成家，至少包含了这样几项条件：第一要有自己独特的字形，即面貌，如颜柳各自不同；第二要有自己的特殊章法，如董其昌以分行疏阔和字间上下距离特远为异；第三要有自己特殊的精神。每一成家的书家，其翰墨流传总有一种独具的姿态与风神，使人一见即知其为何人。换言之，这即是他之所以足称为不朽的地方。

有许多已经成家的书迹，不能被浅见的人看出来。如若我们在这一点上有了较深的认识，那对于学习书法益处是很大的。即以上三项条件，字形和章法都属于有形方面，容易看出来。至于精神是无形的，不容易看出。

例如苏东坡的字是有他特殊的字形与章法的。他的字和"晋人"的字面貌不同。但他却是学晋人的。他自己平日就强调晋人书法的"萧散"，有意去学。最明显的证据是苏书流传的墨本中有他临摹王羲之的一幅，清朝的翁方纲也强调说，东坡的字以带有晋贤风味的一种为最上。我们信服此说，因为在许多苏字中，分明见到王献之的结构和笔意。然而苏字和二王却是那样的相异！再则，明朝的吴匏庵（宽）一辈子学苏字，学得非常"地道"，使人觉得他的字"和苏字一样"。但记载上却说他"虽学苏书，而多自得之趣"。所谓"自得之趣"，就是指的与苏不同的地方。原来匏庵努力学晋人很有工夫。以苏之所以学晋人者学苏，而不仅仅死抱了苏去学苏。再加以自己的胸襟学识便成为自得之趣了。然而吴字和苏字却是那样的相同！

由此言之，面貌是浅的，外在的；精神是深的，内在的。看不见的内在的

精神，必须凭借外在的面貌而出现。从外在的面貌中，更进而认识其内在的精神。才能从异中求同，同中见异。这样碰到像吴匏庵的例子就不会不承认他是成家之书。同样，也不会只承认苏东坡是无根的孤零零的一家。这对于鉴别古代法书，以及对于自己怎样努力达到成家的地步都是有益的。

因此，就必须虚心地切实地体会以往成家的人学习过程。包慎伯（世臣）曾说，如见到一张赵子昂墨迹，乍看全是赵子昂，但仔细一考查其中只是赵字形态，而无赵学习二王及李北海、褚河南的痕迹，则此墨迹断然不是赵写的。这些见解是非常切实的。

为甚么要这样说呢？就因为事实上，凡成家的字都是积久逐渐而成的。其形成的经过必然很慢，因之才可成长得自然。这是不能急切以求的。不但不能急切奏功，并且形貌的变成也正如祖孙父子的血脉关系。凡是嫡脉，纵使世代隔得远，面貌甚至不像，但其骨格神情终是一样。否则，纵使描眉画眼，造作得十分像，但其本质不是（前所举苏、吴二家之例，足以说明正反的两面）。这所说的"不是"，不仅指具体的某一件，而是指普遍的每一件。譬如在植物不是松，便是柏也好（甚至是一颗小小的凤仙花也好）。既是柏，亦须遵循柏的生理系统。在书法不是苏，便是米也好。不要造得出来甚么都不是。

从上文推究，要想写字必须戒绝两个恶习：一是浮躁不耐烦，二是啖名好立异。这两个恶习，仔细考查还只是一个——好名。好名之极，必然走到浮躁虚伪、急于求成以欺世的路上去。在历代书家风气中，这样坏风气，以明朝人为最甚。明朝人写字几乎人人要自成一家，拚命在字形上造成自己的面貌，其结果则出现了无数不自然的怪僻小气的路数。这种坏风气，虽正人亦多不免。

执笔有法否

近来各地对于书法都很重视，随着也就产生不少问题。其中最迫切的问题有如下的几件：一、精良的文房四宝如何更多供应？二、旧拓碑帖既日少，如何更多发行复制的珂罗版或石印的本子？三、初学选择路径，如何得到更多的

良师？四、执笔方法人各异辞，究以何者为最正确？

就中尤以第四问题最为初学所渴望解决。兹就个人思考所及作一分析。我以为若想问哪个方法是最正确的执笔方法，还不如更进一步，彻底打穿后壁，先问"写字执笔究竟有无定法？"这样方可回答"正确"与否的问题。个人所以如此说，是针对古今来纷纠庞杂的"执笔论"作一平情的衡量，认为这样下手有其必要。而在先谈执笔有无定法之前，更想说两个故事。

我的一位朋友是今世画家，他与我谈到中国历代画竹的方法。"画竹"在一般行家都称为"写竹"。其意若曰写竹如写字，一笔笔写去，不许描头画脚，尤其竹叶，须一笔扫去。这本是正确方法，应该遵守的。但他又说，如若以此方法严格去检查历代画竹名家的作品，则时时发现他们并不一定如此。这岂非自相矛盾？我看到他自己画竹叶有时硬是倒回来再描一笔。他笑道："总之，要把竹子画好了才算！"此是一故事。

相传有个高年和尚向众说法："老僧五十年前，看见山是山，水是水。中间有个入处，看见山也不是山，水也不是水了。后来，看见山又是山，水又是水。"此又一故事。

我们试再抛下这两个故事，而去推究人类知识，和一切方法究从何而来。

毫无问题，人类一切知识都是从实践来的。从实践中，有认识，才想出方法。以此方法，回过头来，再去引导我们的实践，因而又想出更好的方法来。如此人类的知识便逐渐提高了。换言之，不经实践，认识且无，何来方法？以言写字，并不例外。所以简言之，写字如有方法，就是"写"。此外无法。

不过，在"写"之中（即是在实践中）必然经过许多困难，因而悟出乖巧，这便是法。又因各人在写字中，所逢困难不同，其所悟出的乖巧，也必互异。便于甲者未必便于乙，但乙却不能说甲不"正确"，正如甲也无权说乙不"正确"一般。不过总而言之，必须能把字写好了的，方是正确方法，则无疑义。

这样看来，说执笔无定法未为不可。但任何执笔法，只要能将字写好，即为好方法，正确的方法。如是，回过头来，第一故事的涵义，已不待言而自通。

至于从写字的实践而悟出方法，其过程可以第二故事说明。一、在实践之前，以及实践之初，对于写字还无认识，至多只是极模糊的一些感性认识，正如俗

语所言"猪八戒吃人参果，不知味道"，看到什么都一样。此即老僧"看见山是山，水是水"的阶段。但从实践中却悟出一个初步的方法来，或者从别人学来一些方法。不过由于此方法，还未十分成熟或不能普遍应用，因之困惑不定，此即"山也不是山，水也不是水"的阶段。同时"入处"却是"有"了。"入处"者，即是"方法"了。及至最后则从多次的实践中，了解了一切客观情况，得到普遍的正确方法。此时即是"山又是山，水又是水"的阶段。此时的"山水"绝非第一阶段的"山水"了，虽然还是那个山，那条水，但已确知其为"昆仑山"或"太行山"，石山还是土堆，因之对石山可以开采来作三合土的原料，对土堆则可种农作物了；对水也可以利用来运输、发电或灌溉了。

归到书法上来讲，尤其归到执笔上来讲，可以这样说：一、实践之前无所谓法，自然也无一定的一个死法或"铁律"。二、但从自己的实践中，或从师友的间接实践中，必然会得到一些方法。为了学习的方便，还是有一个方法的好些。三、却是不可死执此法；必须虚心体会，何以要立此法？在实践中，此法好否？若好，好在何处？四、逐渐体会，因革损益，方得到一个对"我"最"正确"的方法。五、既深明此理，则光明汇合，无不通达。此时似乎执笔又像无法了。试作一诀："自无法生，以有法长。自有法入，得无法出。有法之法小，无法之法大；毫无玄虚，不用害怕。"

硬笔呢　软笔呢

写字也如打仗。心是元帅，手是前敌总指挥，大大小小的笔是用来作战的轻重武器。古人有句话："工欲善其事，必先利其器。"所以我们对于笔的性能评选，应有一些正确的认识。

但是，各个书家对于笔的选择，意见也不一致。这是由于各人习惯之故，本无优劣之分。恰也往往有许多议论。

一般说来，中国写字用笔，大体不外三种：硬毫、软毫和兼毫。硬毫是兔毛(即所谓的紫毫)及黄鼠狼毛。此外也有所谓鼠须、人须、分鬃及山马毛的(山

马毛笔，日本多有）。软毫则以羊毛、鸡毛为主。鸡毛是最软的，用的人极少。兼毫则选用两种以上的毛，如"三紫七羊"、"七紫三羊"、"五紫五羊"及鹿狼毫之类。其中分别主要的是笔毫的弹性幅度大小不同而已。

在中国毛笔历史上说来，兔毫是最早的，换言之，硬笔是老大哥。羊毫后起，最初用的人也不多。北宋米友仁（米芾之子）传下一帖，即自言此一帖是以羊毫所写，故不好。这样给了喜欢写硬笔的人们一些好古的根据。平心论之，当羊毫初起时，制法未尽精工，用的人未尽习惯，可能认为比硬毫不如。但自元明以来，羊毫逐渐进步。元鲜于枢的诗中有很确实的证据。及至清嘉庆以后，羊毫更加进步。时至今日，一般笔工制羊毫日多，技术益巧。羊毫无疑已与兔毫和狼毫并驾齐驱了。清嘉庆间邓石如专用羊毫，神完气足。他的学生包世臣以次无不用羊毫。还有人认为羊毫只能写肥笔画，那是错看了。刘墉的笔画最肥，但他用的是硬笔。梁同书用羊毫，但笔画却比刘墉细得多。

但羊毫中有一种长锋的，用起来不好。其所以不好的理由，容以后再谈。我劝学字的人不要用这一种。鸡毫不是绝对不能用；但实在太软。凡不能悬臂的人，几乎无法转动。这种笔用来写大字还可以。

除了习惯之外，字体与纸质也和笔的硬软有些关系，虽然不是绝对的。大抵写行草，尤其草书，用硬笔比较便利些，容易得势些。因为草书用笔最贵"使转"变化，交代清楚。其中。烟霏雾结若断还连，凤翥鸾翔如斜反正"之处，运腕如风，若非用弹性幅度大的硬笔，羊毫几乎应接不上。那么，纵有熟练的妙腕，也将因器之不利而大大减色。若写比较大的楷书，尤其写篆隶，则用羊毫写去，那就纤徐安雅得多。当然，若写小隶书（如西陲木简之例）则用硬笔未尝不妙。梁同书曾谈到用好的宿羊毫蘸新磨佳墨的好处，使人悠然神往。至于熟纸性皆坚滑，亦以用硬笔较好。若毛边、玉版、六吉、冷金或生纸之类，羊毫驾驭绰绰有余。写字的人可由长期经验中得到合适的选配。

还有一层可以考虑的，那就是笔价。一支硬笔远比软笔价昂（鸡毫例外）。大抵羊毫五支以上之价方抵一支紫毫。而羊毫的寿命则十几倍于紫毫而不止。对于一个每日临池的人，除非他十分富有并且好奢，这样昂贵是使人头痛的；并且不需要这样。因此，我劝学写字的人应该练成各种笔都可以用的好习惯。

其根本要点在于学会悬臂作书。会了这一样，无论什么笔都会用。

最应该戒的是千万不要胸襟窄，眼界小，见识偏。那些看不起写羊毫的人认为羊毫"不古"，"不够传统"，事实上是要摆空架子，要不得。那些看不起写紫毫的人认为只有羊毫才见腕力，"这才是真功夫"，也要不得。

广东还有一种"茅龙"笔，相传是陈白沙发明的。这种笔用来写大字，有飞白之趣。还有用"竹萌"（嫩竹枝）砸松了当笔的，似此种种也很不少，偶然用用也可。古人不是还有用扫帚写字的么？李后主善"撮襟书"，那是拧起自己的衣襟当笔用。不是还有人以指甲写字的么？总之，游戏起来无所不可，但正规的学习仍以前面所说的方法为基础。在基础上，切切实实，耐心学出本领来，是第一要义。青年人多好奇，是好事，但也易自误，希望自己当心。

论长锋羊毫

"工欲善其事，必先利其器"。这是一句不易的名言。

就写字而论，应该够上如何条件的笔，方是利器呢？好笔须够尖、齐、圆、健四条件。健的条件不仅指选毫要精，并且兼及笔工手艺要强。其中要点，尤其在乎笔肚子要厚而有力。这样方可助长笔尖在纸上运行时的弹力，而使点画能如人意。当挥运一支好笔时，墨花泛采，点画飞腾，如歌舞家的旋转变化应弦赴节，着实使人心胸舒畅。岂能不叫这种好笔是利器么？但长锋羊毫却远非利器。

实际上，无论兔毫、羊毫皆可成为利器，唯独长锋羊毫的形式限定它不但不能成为利器，严格说来，直是不适用而已。其原因即是它的形式与写字的要求条件正好相反。

长锋羊毫由于笔毫过长，竟可以说是没有了肚子。这样就破坏了最重要的"健"字条件。运行时，即便十分小心也是拖沓缭绕，使书者用不上劲。再则吸墨量甚多，而因笔身瘦长，一经垂执，墨汁迅即泻下。除了故意要在生纸上出涨墨，无人愿用这种湮没锋棱不显笔法的笔。

为了减少这些不方便，用长锋羊毫的人，只好浸开笔毫尖端一小部分，约当全部笔毫五分之一或七分之一。但这样补救，无法维持长久。并且当最初只发一小截时，即已不便应用。最说不通的一点便是：既然实际只用一小截，那又何苦一定要将全毫搞得如此细长呢？

何以当初会有此种笔的流行呢？

这便是视笔法为秘传的恶果之一。在古代称笔法为"笔诀"，深闭固拒，不轻传人。学者只好暗中摸索，十九都走了些弯路。且不说为了求笔诀，而盗挖人家的坟，世间所传颜鲁公"笔法十二意"，说到他得到张旭的笔法之难。米芾和赵孟頫都屡屡指摘长时期来书家不知笔法。乃至近世清代的书家一样不免。包世臣所记王鸿绪拿绳子吊在右腕上求悬臂，以及何绍基执起笔来把右腕向里弯，限其非悬不可。这种例子，举不胜举。有一班苦学书人，不知怎样方可悬腕，竟致思入歧途，将笔毫作得极长，限定手腕非提起不可。纵然因此遇到百种困难也苦写下去。长锋羊毫便是这样生出的。积非成是，相习成风。其中也有写出些成绩的。这亦如何绍基用回腕每次总要写出一身汗，却终于写成书家相同。但终究是不利的方法。使其得利器，知笔法，成就岂不定然更快更大么？现在长锋羊毫已经没落，本不必专力辩正。但有些学书的人还不免染了此病。我在十五六岁时，也曾中毒。今发白身衰，将吃过亏的往事及思索所得的解答写出来，使有志学书者不再吃亏，或不无小补。

不必多藏好笔

有句老话"新茶旧酒"。意思是说茶要本年新摘的才香，酒要陈年老窖的才醇。在文房中，笔与砚的对比，恰好和茶与酒相似。笔是新的方能更尽其长。

绝大多数的笔都是兽毛作的。笔工选毫制笔，经过种种手续，方能装入笔管成为一支全笔。最后还要用适当的水胶，将笔毫从散开的刷子形状，粘固成为圆锥形状。毫与胶两者都是容易生虫的，为时过久而不启用，必然生虫。这种虫真是笔的死敌，单在笔毫要害处横啮穿过，使得圆锥生出许多小孔，一入

水中，胶解开后，全落下短毛，于是笔就不能用了。这即是笔不要旧的最大理由。

但是未尝无防虫的方法。苏东坡传有护笔防蛀的药单。最简便的是将笔用水浸开，干后，蘸墨顺成原形。也有用硫黄水浸透干后收起的。近年则有些曾以"六六六"药粉撒在笔间的。但"六六六"之类毒性太烈，于人呼吸有妨。又有用烟叶包笔去蛀的，我曾试过。不到几个月，其中生虫至为茁壮活泼，天地生机无往不在，断非人力所可久遏。并且以生物的毛制成的笔，其最要目的系取其有最微妙的弹性幅度。日子久了，纵不生蛀，弹性也必渐减退。

有少数的人爱藏古笔，皆不是为了使用，只不过作为文人一时清玩而已，这与写字无预，有些博物馆中也陈列一些古代的笔，这也只是让人看到文化演进的实物，徒存躯壳，无裨实用，学写字的人们可以缓缓再研究了。

因此，我的结论是：不必多藏好笔。不过，手边应用的笔总要准备几支。尤其硬毫很贵，蛀了之后，使人弃之不忍，用之不适。惆怅悔恨无以过之。这又何必多藏自寻烦恼呢？同时，我们须学会硬毫、羊毫都能用的本领，免得万一有缺时，措手不及，因无笔而废写。

最后略及所谓好笔的标准，无非尖、齐、圆、健四个条件。

笔毫浸墨收敛时，顶头非常尖锐。笔毫被挤理平时，笔尖齐如一条横线。笔毫蘸水或墨，一经提起悬下，笔身浑圆。笔身中段如人之腰，必须有力。在执笔者提按之时，方能因应无穷，发挥弹性的机巧，所谓"万毫齐力"。而作成这样一支好笔，非妙手的笔工不可。

大凡好写字的人未有不爱好笔的。爱了则不免贪求，贪求之后，继以秘藏终于废坏！我自己即曾吃过不少这样的"哑巴黄连"，故诚恳说出，以免年轻的朋友再走弯路。